Editor: Paul Castle
Photography: Rob Roy Reproductions, Saint John
Creative Design, Typesetting, Colour Separations, Film and Printing: Triad Graphic Communications Ltd., Toronto

The writing of this manuscript, the publication of this catalogue and the production of this exhibition were made possible by support from several sources. In particular the New Brunswick Museum wishes to acknowledge the generous contribution of the Museums Assistance Programme of the National Museums of Canada.

Paul Castle, Editor

for: The New Brunswick Museum
277 Douglas Avenue
Saint John, Canada
E2K 1E5

Canadian Cataloguing in Publication Data

Elliot, Robert S., 1952-
McNairn, Alan D., 1945-
Reflections of An Era: Portraits of 19th Century New Brunswick Ships

ISBN 0-919326-25-0

1. Marine — History. 2. 19th century New Brunswick ships in art.
I. New Brunswick Museum. II. Title.

Editeur : Paul Castle
Photographie : Rob Roy Reproductions, Saint John
Conception et production : Triad Graphic Communications Ltd., Toronto

La rédaction de ce manuscrit, la publication de ce catalogue et la production de cette exposition ont été rendues possibles grâce à l'aide obtenue de plusieurs sources. Particulièrement le Musée du Nouveau-Brunswick remercie le Programme d'appui aux musées des Musées nationaux du Canada.

Paul Castle, Editeur

pour : Le Musée du Nouveau-Brunswick
277, avenue Douglas
Saint John, Canada
E2K 1E5

Données de catalogage avant publication (Canada)

Elliot, Robert S., 1952-
McNairn, Alan D., 1945-
Reflets d'une époque: Portraits de navires du Nouveau-Brunswick au XIXᵉ siècle

ISBN 0-919326-25-0

1. Marine — Histoire. 2. Navires du Nouveau-Brunswick au XIXᵉ siècle.
I. Musée du Nouveau-Brunswick. II. Titre.

Reflections of an era
Portraits of 19th century New Brunswick ships

Reflets d'une époque
Portraits de navires du Nouveau-Brunswick au XIXe siècle

Robert S. Elliot
Alan D. McNairn

New Brunswick Museum

Musée du Nouveau-Brunswick

1987

Acknowledgements

We have divided the work on this exhibition disproportionately. Bob Elliot accomplished most of the research on various visits to libraries and repositories of ship portraits. His travels and studies have been facilitated by very warm receptions from a number of individuals. Of critical importance to this project has been the cooperation of Mr. Niels W. Jannasch, formerly Director of the Maritime Museum of the Atlantic, Halifax, Nova Scotia. He has contributed freely of his time reading and advising and providing introductions to many of his friends working in the field of nautical history. On the other side of the Atlantic, Mr. A.S. Davidson, Honourary Curator of Maritime Paintings at the Merseyside Maritime Museum, Liverpool, generously allowed us to tap his wide ranging knowledge of ship portraits. In Halifax Dr. Charles A. Armour, archivist of the Dalhousie University Library, and Mr. Marven Moore, curator at the Maritime Museum of the Atlantic assisted us to comprehend the historical intricacies of sail and the economics of this vast industry.

The nature of our investigation into ship portraiture required a broad search for information and comparative works. This work was assisted by Dr. Leo M. Akveld, Frederic Baer, Al Barnes, Dr. Jules Van Beylen, Eileen Black, Capt. Francis E. Bowker, Mrs. Dorothy E.R. Brewington, Gerd Bruhn, M^lle Françoise Cohen, Helen C. Nielsen Craig, Christine Downer, Deborah Edwards, Dr. Detlev Ellmers, Barbara Fargher, A. Gregg Finley, Prof. Lewis R. Fischer, Fritz Gold, Professor S.K. Händel, Dr. Judiet A. Horsley, C.P. Huurman, David Jenkins, Dr. Paul F. Johnston, Adam Karpowicz, C. Gardner Lane Jr., Nathan Lipfert, Richard C. Malley, Donna McDonald, Dr. Boye Meyer-Friese, Elizabeth Mosher, M^lle Marjolaine Mourot-Matikhine, Lois Oglesby, Adrien G. Osler, Mrs. Hanne Poulsen, Dr. Carsten Prange, J.P. Puype, Roger Quarm, Steven Riley, Anne Robertson, Eric J. Ruff, John O. Sands, Jill Sweetnam, Mrs. Ailsa Tanner, Miss L.A. Thomas, Pierre Vaudequin, Heather Wareham, A. Paul Winfisky, Dr. Reginald Yorke.

At the New Brunswick Museum our study has drawn on the talents of many of our colleagues. In particular, we thank Jane Smith for genealogical research and Marilyn Payne for her longstanding and invaluable dedication to this project.

At home we have both benefitted greatly from the advice and council of our spouses Karen Elliot and Rosemarie McNairn. They have followed the development of this catalogue and the exhibition and have encouraged us to maintain a focus on the important questions.

Robert S. Elliot
Alan D. McNairn

Remerciements

Nous avons réparti le travail à accomplir pour cette exposition de façon inégale. Bob Elliot a effectué la plupart de la recherche en faisant plusieurs visites aux bibliothèques et aux dépôts des portraits de navires. Ses démarches et ses études ont été facilités par l'accueil chaleureux qu'il a reu de plusieurs personnes. La collaboration de M. Niels W. Jannasch, anciennement directeur du Musée maritime de l'Atlantique à Halifax en Nouvelle-Écosse, a été d'une importance cruciale pour ce projet. Il a donné généreusement de son temps pour faire des lectures, a toujours accepté de donner des conseils et présenté bon nombre de ses amis qui travaillent dans le domaine de l'histoire nautique. De l'autre côté de l'Atlantique, M. A.S. Davidson, conservateur honoraire des peintures maritimes du Musée maritime Merseyside de Liverpool, nous a généreusement permis de faire appel à ses vastes connaissances au sujet des portraits de navires. À Halifax, le D^r Charles A. Armour, archiviste à la bibliothèque de l'Université de Dalhousie, et M. Marven Moore, conservateur du Musée maritime de l'Atlantique, nous ont aidés à comprendre les complexités de la voile ainsi que le volet économique de cette importante industrie.

La nature de notre enquête sur les portraits de navires nous a obligés à effecteur de nombreuses démarches pour obtenir de l'information et des travaux comparatifs. Nous avons, pour ce travail, bénéficié de l'aide des personnes suivantes: D^r Leo M. Akveld, Frederic Baer, Al Barnes, D^r Jules Van Beylen, Eileen Black, captaine Francis E. Bowker, M^me Dorothy E. R. Brewington, Gerd Bruhn, M^lle Françoise Cohen, Helen C. Nielsen Craig, Christine Downer, Deborah Edwards, D^r Detlev Ellmers, Barbara Fargher, A. Gregg Finley, Prof. Lewis R. Fischer, Fritz Gold, professeur S.K. Händel, D^r Judiet A. Horsley, C.P. Huurman, David Jenkins, D^r Paul F. Johnston, Adam Karpowicz, C. Gardner Lane fils, Nathan Lipfert, Richard C. Malley, Donna McDonald, D^r Boye Meyer-Friese, Elizabeth Mosher, M^lle Marjolaine Mourot-Matikhine, Lois Oglesby, Adrien G. Osler, M^me Hanne Poulsen, D^r Carsten Prange, J.P. Puype, Roger Quarm, Steven Riley, Anne Robertson, Eric J. Ruff, John O. Sands, Jill Sweetnam, M^me Ailsa Tanner, M^lle L.A. Thomas, Pierre Vaudequin, Heather Wareham, A. Paul Winfisky, D^r Reginald Yorke.

Nous avons, au cours de nos recherches, fait appel aux talents d'un bon nombre de nos collègues au Musée du Nouveau-Brunswick. Nous remercions en particulier Jane Smith pour la recherche généalogique et Marilyn Payne pour son engagemet constant et inestimable vis-à-vis de la réalisation de ce projet.

Chez-nous, nous avons bénéficié grandement des conseils de nos conjointes, Karen Elliot et Rosemarie McNairn. Elles ont suivi la réalisation de ce catalogue et de cette exposition et nous ont encouragés à continuer de concentrer sur les questions importantes.

The complex phenomenon of our passion for sail is created partly from the physical stimulus of movement before the wind, partly from anticipation of adventure, partly from the aesthetics of ingenious devices for harnessing nature and partly from innate curiosity about foreign lands and our brethren who inhabit them.

Paintings of 19th century sailing vessels evoke often an irrational nostalgia and symptoms of sea fever. In them we can see not only vessels of a bygone era but also, if we listen carefully, we can hear the flap of sails, the snap of ropes, the slap of waves against hulls, the shriek of seabirds, the shouts of officers and the grunts and songs of seamen. In the same mysterious fashion they can evoke the smells of sea, timbers and canvas. That these paintings do this, even to the dispassionate, is curious, for in most cases they are devoid of the common dramatic pictorial devices utilized in the creation of truly moving images.

This mystical love affair with sea and sail — a true romance fed equally by reason and passion — is the subject of this exhibition.

Le phénomène complexe que représente l'intérêt que nous portons à la voile provient en partie du stimulus physique du mouvement avant le vent, en partie de l'aventure envisagée, de l'esthétique des dispositifs ingénieux servant à utiliser les forces de la nature de d'une curiosité innée au sujet des terres étrangères et de nos frères qui les habitent.

Les peintures des voiliers du XIXᵉ siècle évoquent souvent une nostalgie irrationnelle et les symptômes du gôut de l'aventure en mer. Ces peintures nous font non seulement voir les navires d'une époque révolue, mais elles nous permettent aussi, si nous écoutons attentivement, d'entendre le claquement des voiles, le craquement des cordages, le clapotis des vagues contre les coques, le cri des goélands, le cri des officiers ainsi que les grognements et les chants des marins. Ces peintures peuvent, de façon aussi mystérieuse, évoquer l'odeur de la mer, des billots et des toiles. Il est merveilleux que ces peintures évoquent ces choses même pour les personnes les moins passionnées, car dans la plupart des cas, elles sont dépourvues des dispositifs picturaux dramatiques communs utilisés dans la création d'images animées.

Cette aventure amoureuse et mystique avec la mer et la voile — une véritable romance alimentée par la raison et la passion — est le sujet de cette exposition.

Foreword

Our study of portraits of 19th century New Brunswick vessels is based on the labours of many others who have worked in the fields of marine history and marine painting. We are thankful that in the latter case we could draw upon some important publications which have pointed us in the right direction.

The historians of marine painting have rarely treated 19th century ship portraits felicitously. This has arisen because these works have been studied in publications dealing with marine art generally and their artistic quality is of a distinctly lesser order than the works of such contemporary painters of marine subjects such as J.M.W. Turner (1775-1851), Eugene Boudin (1824-1898), Johan Christian Dahl (1788-1857) and Martin Johnson Heade (1819-1904).

Some authors have recognized that 19th century ship portraits are a special type of marine painting and as such require consideration in isolation from the general history of marine art of that century. Boye Meyer-Friese, in his book on 19th century German marine painting noted the special requirements for a study of ship portraits and with purpose did not include them in his general survey.[1] This was an important departure from the usual in the literature on the history of marine art.

F. Holm-Petersen in his book on ship portraitists, published in 1967, was the first author to investigate seriously the work of ship painters.[2] Since then a study by Werner Timm and two books by Roger Finch have treated in a thoughtful way what had once been regarded as merely naïve, rather inferior and unimportant art.[3]

Biographies of ship portraitists are only beginning to be written. Few studies of the oeuvre of individual artists exist.[4] The sparse footnotes in this catalogue testify to the need for more biographical information. We have, however, drawn heavily on the work of Dorothy E.R. Brewington and that of E.H.H. Archibald.[5]

Despite the move towards the study of ship portraits as an important type of marine art there have been very few attempts to deal with the question of whether these pictures represent the actual appearance of their subject. Ship portraits have been used by some marine historians to illustrate vessel types, construction details and so on, without prior consideration being taken of the possibility that they may not be the kind of visual documents they seem. David R. MacGregor touched on this problem when he noted important discrepancies in a vessel as it appears in two portraits.[6] Other than this single instance, we have found that historians have generally taken the ship portrait on faith as an adequate document of a vessel.

We do not claim in this exhibition to solve many of the problems that surround the artistic and historical value of 19th century ship portraits. Rather, our aim has been to encourage a broad audience to look at the visual evidence of the once thriving marine industries of New Brunswick and to consider these images as art and as evidence of historical facts.

L'Avant-propos

Notre étude des portraits de navires du Nouveau-Brunswick au XIXᵉ siècle s'appuie sur les travaux de bien d'autres personnes qui ont travaillé dans le domaine de l'histoire marine et de la peinture des marines. Nous sommes heureux dans ce dernier cas, d'avoir pu consulter certaines publications importantes qui nous ont mis dans la bonne voie.

Les historiens des marines ont rarement parlé avec enthousiasme des portraits de navires du XIXᵉ siècle. Il en est ainsi parce que ces travaux ont été étudiés dans des publications portant sur l'art marin en général et que leur qualité artistique est nettement inférieure à celle des travaux des peintres marins contemporains tels que J.M.W. Turner (1775-1851), Eugene Boudin (1824-1898), Johan Christian Dahl (1788-1857) et Martin Johnson Heade (1819-1904).

Certains auteurs ont reconnu que les portraits du XIXᵉ siècle représentent un genre spécial de marines qui doivent donc être considérées séparément de l'histoire générale de l'art marin de ce siècle. Boye Meyer-Friese, dans son livre sur les marines allemandes du XIXᵉ siècle, a noté les exigences spéciales à remplir pour effectuer une étude des portraits de navires, et il a intentionnellement omis ces exigences dans son analyse général.[1] Il s'agit d'une nouvelle orientation par rapport à la documentation historique de l'art marin.

F. Holm-Petersen, dans son livre sur les portraitistes publié en 1967, fut le premier auteur à étudier sérieusement le travail des peintres de navires.[2] Depuis ce temps-là, une étude effectuée par Werner Timm et deux livres de Roger Finch ont abordé attentivement un art qui était considéré auparavant naïf, plutôt inférieur et peu important.[3]

On commence à peine à écrire les biographies des portraitistes de navires. Les études des oeuvres des artistes individuels sont rares.[4] Les quelques notes en bas de page dans ce catalogue démontrent la nécessité d'obtenir plus d'information biographique. Nous avons toutefois puisé considérablement dans le travail de Dorothy E.R. Brewington et de E.H.H. Archibald.[5]

Même si l'étude des portraits de navires a tendance à devenir une catégorie d'art marin importante, les efforts déployés pour répondre à la question de savoir si ces portraits représentent l'apparence réelle de leur sujet ont été peu nombreux. Les portraits de navires ont été utilisés par certains historiens marins pour illustrer les types de navires, les particularités de la construction etc. sans songer au préalable, à la possibilité qu'ils ne soient pas le genre de documents visuels dont ils ont l'air. David R. MacGregor a abordé ce problème lorsqu'il a noté les écarts entre deux portraits qui représentaient le même navire.[6] À l'exception de ce cas particulier, nous avons noté que les historiens ont généralement considéré le portrait des navires comme étant un document valable au sujet d'un navire.

Nous n'avons pas la prétention, dans cette exposition, de régler les nombreux problèmes qui concernent la valeur historique et artistique des portraits de navires du XIXᵉ siècle. Nous visons plutôt à encourager beaucoup de gens à tenir compte de la preuve visuelle de l'industrie marine autrefois prospère du Nouveau-Brunswick et à voir dans ces images un art et une preuve des faits historiques.

Pictures

"Some likes picturs o'women," said Bill,
"an some likes 'orses best,"
As he fitted a pair of fancy shackles
on to his old sea chest,
"But I likes picturs o'ships," said he,
"an' you can keep the rest.

"An' if I was a ruddy millionaire
with dollars to burn that way,
Instead of a dead-broke sailorman
as never saves his pay,
I'd go to some big paintin' guy, an'
this is what I'd say:

"'Paint me the Cutty Sark,' I'd say,
'or the old Thermopylae,
Or the Star o' Peace as I sailed in once
in my young days at sea,
Shipshape and Blackwall fashion, too,
as a clipper ought to be . . .

"'An' you might do 'er outward bound,
with a sky full o' clouds,
An' the tug just dropping astern,
an' gulls flyin' in crowds,
An' the decks shiney-wet with rain,
an' the wind shakin' the shrouds . . .

"'Or else racin' up Channel
with a sou'wester blow in',
Stuns'ls set aloft and alow,
an' a hoist o' flags showin',
An' a white bone between her teeth
so's you can see she's goin'. . .

"'Or you might do 'er off Cape Stiff,
in the high latitudes yonder,
With 'er white deck a smother of white,
an' her lee-rail dippin' under,
An' the big greybeards racin' by
an' breakin' aboard like thunder . . .

"'Or I'd like old Tuskar somewheres abound . . .
or Sydney 'Eads maybe . . .
Or a couple o' junks, if she's tradin' East,
to show it's the China Sea . . .
Or Bar Light . . . or the Tail o' the Bank . . .
or a glimp o' Circular Quay.

"'An' I don't want no dabs o'paint
as you can't tell what they are,
But I want gear as looks like gear,
an' a spar that's like a spar.

"'An' I don't care if it's North or South,
the Trades of the China Sea,
Shortened down or everything set —
close-hauled or runnin' free —
You paint me a ship as is like a ship . . .
an' that'll do for me!'"

— C. Fox Smith

Introduction

Marine painting as a distinct *genre* of art became popular in the 17th century with the rise of bourgeois patronage in the Netherlands and the evolution of mercantilism in the Italian ports of Venice, Naples and Genoa. Taste for marine art spread rapidly throughout Europe in the 18th century. Collectors purchased numbers of picturesque views of ships in port or off a coast, paintings of violent storms at sea with suggestions of imminent destruction of vessels and pictures of dramatic naval engagements.

Beginning in the mid 18th century there developed a specific type of marine painting — the rendering of specific single vessels. Ship portraits, in which the primary intent of the painter was to document the subject rather than produce sophisticated art, were created in enormous numbers in the world's major ports throughout the 19th century.

The shift in creative intent from the painting of marine narratives to ship portraits was connected with a significant change in patronage. Marine paintings of the 17th and 18th centuries were purchased by collectors and wealthy merchants whose experience in sailing or in naval engagement was managerial rather than practical. In the 19th century, ship portraits were commissioned by masters, owners or builders who had intimate knowledge of the vessels in the pictures. These clients demanded accuracy. Most of them lacked refined taste in the visual arts and hence had little use for generalized port scenes or highly imaginative paintings of storms at sea. It was the artist's technical ability to delineate the intricacies of his subject that determined commissions. These general observations on the creation and consumption of ship portraits, however, must not be considered as licence for the marine historian to hypothesize a particular vessel's construction based on supposed visual mimesis.

The story of the rise and fall of marine economy in nineteenth century New Brunswick enhances the significance of the vessels in the pictures. The sheer quantity of surviving paintings of 19th century New Brunswick vessels by portraitists from Shanghai to New York is evidence of the size of the industries of shipbuilding and shipping during the last century in the province. The number of pictures purchased from mid-century on is indicative of changing patterns of investment. The paintings in this exhibition are monuments to the builders and owners who, in true entrepreneurial fashion, identified needs in the marketplace, successfully responded to them and reaped the benefits.

New Brunswick's vast supply of timber was the primary element in the evolution of the province's marine industries. The exploitation of this natural resource, motivated by political and economic circumstances abroad, led to the growth of an economy based on lumbering and the construction of vessels to carry timber.[1] Similar patterns of development occurred in Nova Scotia, Prince Edward Island and Quebec. Together, the Maritime Provinces and Quebec built Canada's 19th century ocean-going merchant fleet.

The beginning of shipbuilding and shipping in New Brunswick can be traced back to the years immediately following the arrival of the Loyalists in the colony in 1783. The quadrupling of the population by these American refugees, created a ripe environment for the exploitation of timber resources and the construction of vessels to transport this commodity. New Brunswick vessels loaded with timber were sailed to Great Britain and

L'Introduction

La peinture de marines comme un art distinct devint à la mode au XVIIe siècle avec la montée du mécénat bourgeois aux Pays-Bas et l'évolution de l'esprit commercial dans les ports italiens de Venise, de Naples et de Gênes. L'intérêt pour l'art des marines se répandit rapidement à travers l'Europe du XVIIIe siècle. Les collectionneurs achetaient en grand nombre des vues pittoresques d'activités maritimes, y compris des peintures de navires au port ou au large des côtes, des peintures de violentes tempêtes en mer suggérant une imminente destruction des navires et des tableaux de combats navals tragiques.

A partir du milieu du XVIIIe siècle, il se développa un genre particulier de peinture de marines qui s'en tenait à la représentation d'un seul navire à la fois. Tout au long du XIXe siècle des portraits de navires dont, le premier but du peintre était de documenter le sujet plutôt que de produire une oeuvre d'art raffinée furent produits en grand nombre dans les plus importants ports du monde.

Le passage, dans l'intention créatice, de la peinture des récits maritimes aux portraits de navires était lié à un important changement de mécénat. Les marines des XVIIe et XVIIIe siècles étaient achetées par des collectionneurs et de riches marchands dont l'expérience de la navigation ou des combats navals se situait au niveau directorial plutôt qu'au niveau pratique. Au XIXe siècle, les portraits de navires étaient commandés par des capitaines, des armateurs ou des constructeurs qui avaient une connaissance approfondie des navires représentés dans les tableaux. Ces clients exigeaient une représentation fidèle de ces navires. La plupart d'entre eux n'avaient pas un goût très raffiné pour les arts visuels, de là leur peu d'intérêt pour les scènes portuaires et les peintures imaginatives évoquant la tourmente. C'était l'habileté technique de l'artiste à rendre les complexités du sujet qui déterminait s'il y aurait commande. Ces observations générales sur la création et la consommation des portraits de navires, ne doivent pas cependant être considérées comme une autorisation pour l'historien maritime de faire des hypothèses quant à la construction d'un navire particuliar basée sur une prétendue imitation visuelle.

L'histoire de l'essor et de la chute de l'économie maritime au Nouveau-Brunswick du XIXe siècle donne plus d'importance aux navires qui apparaissent dans les tableaux. Le nombre de peintures qui ont survéu parmi celles de navires néo-brunswickois du XIXe siècle produites par des portraitistes depuis Changhai jusqu'à New York est une preuve de l'ampleur que prirent les industries de la construction navale et du commerce maritime au cours du dernier siècle dans la province. Le nombre de tableaux achetés à partir du milieu du siècle dénote les tendances changeantes par rapport aux investissements. Les peintures de cette exposition témoignent de l'esprit d'initiative des constructeurs et des armateurs qui identifièrent les besoins du marché, y répondirent avec succès et en récoltèrent les profits.

L'immense réserve de bois du Nouveau-Brunswick fut le principal élément qui influa sur l'évolution des industries maritimes de la région. L'exploitation de cette ressource naturelle, motivée par les circonstances politiques et économiques à l'étranger, amena la croissance d'une économie basée sur l'exploitation forestière et la construction de

sold to shipping firms there. In the years of initial development of marine enterprise the foundations were laid for the tremendously important shipbuilding and shipping industries of New Brunswick which were destined to undergo a major expansion as the 19th century industrialization of Britain and major political events restructured world economy.

Napoleon's military successes in the 1790s and the first decade of the 19th century convinced the British government that a secure timber supply was vital to national interests. Great Britain depended on Northern Europe to satisfy its ever increasing demand for timber. After 1807, with the Baltic effectively closed by the French to British merchant shipping, the nation was forced to find other sources. Thus the British government looked to its North American colonies. The necessary development of new sources for timber demanded changes in both the timber trade and the merchant marine and this required the cooperation of businessmen. The shipowners and merchants involved, justly fearing Baltic competition upon cessation of hostilities in Europe, lobbied for, and secured in 1809, tariff protection for the more costly British North American timber. With the market protected, colonial wood was given preference for the next three decades; in New Brunswick the number of timber transports built annually and their annual cumulative tonnage grew substantially. However, the end of the Napoleonic Wars signaled a temporary setback in colonial shipbuilding but by the early 1820s it began once again to expand.

During the next four and a half decades shipping, shipbuilding and the timber trade created a thriving economy affecting the industrial development of New Brunswick, Nova Scotia, Prince Edward Island and Quebec. In New Brunswick, the opening of new ports of registry at St. Andrews in 1823 and Miramichi in 1826 is evidence of this growth in vessel construction. Great Britain's rapidly expanding industries with insatiable appetites for raw materials, especially timber, forced further expansion of the merchant marine. New Brunswick builders and owners reaped the benefits of this continued economic expansion. Despite fluctuations during this forty-five year period[2] there was an enormous increase in the construction of vessels for immediate sale on the British market. The snow *David* (cat. 1), for example, was built in St. Martins in 1825 then transferred to and sold in Greenock Scotland the following year. The number of transports, such as the brig *Tantivy* (cat. 2), registered and operated by New Brunswick entrepreneurs also increased.

British tariffs on non-colonial timber were reduced in stages beginning in 1842, thus eroding the British market for colonial wood. Other international events, however, stimulated shipping and shipbuilding in New Brunswick. The opening of the China Sea trade and the Crimean and American Civil wars were positive influences on the growth of these industries. The discovery of gold in California in 1849 and in Australia in 1851 along with increased emigration from Great Britain created an unprecedented demand for vessels to transport people as well as goods between Europe and the widely separated new centres of population. New Brunswick vessels were an integral part of the broadening world trade network. In New Brunswick, the ship-yards of Saint John, St. Martins, Miramichi, Sackville and many smaller communities dotting the coast thrived,[3] producing such vessels as the *Eleanor* in St. Martins (cat. 12) and the *Tantamar* in Sackville (cat. 17).

The practice, in the initial stages of development of New Brunswick's industry, of selling vessels in England after a single Atlantic crossing, by mid-century had changed to

transports pour le bois.[1] Des modèles de développement identiques survinrent en Nouvelle-Écosse, dans l'Île-du-Prince-Edouard et au Québec. Ensemble, les trois provinces maritimes et le Québec bâtirent la flotte marchande du XIXᵉ siècle au Canada.

Les débuts des industries du transport maritime et de la construction navale ainsi que l'exploitation du bois au cours des années qui suivirent immédiatement l'arrivée des Loyalistes dans la colonie en 1783 furent le présage de la grande importance accordée ultérieurement à ces industries par rapport à l'économie du Nouveau-Brunswick au XIXᵉ siècle. Des navires du Nouveau-Brunswick chargés de bois traversèrent en Grande-Bretagne pour y être vendus à des sociétés d'armateurs. Les industries maritimes devaient connaître une vaste expansion au moment où l'industrialisation de l'Angleterre au XIXᵉ siècle et les importants événements politiques qui survinrent transformèrent profondément l'économie mondiale.

Les succès militaires de Napoléon dans les années 1790 et la première décennie du XIXᵉ siècle persuadèrent le gouvernement britannique qu'un approvisionnement sûr en bois était vital aux intérêts nationaux. Traditionnellement, la Grande-Bretagne dépendait de l'Europe du Nord pour satisfaire sa demande toujours plus importante de bois. Après 1807, la Baltique étant effectivement fermée à la marine marchande britannique par les Français, la nation fut contrainte de trouver d'autres sources d'approvisionnement. Le gouvernement britannique se tourna donc vers ses colonies de l'Amérique du Nord. La mise en valeur de nouvelles sources de bois qui s'imposait nécessita des changements dans le commerce du bois et dans la marine marchande, et pour ce faire, on eut besoin de la coopération des hommes d'affaires. Les armateurs et les marchands interessés craignant avec raison la compétition des pays baltes après la fin des hostilités en Europe, firent pression pour obtenir une protection tarifaire pour le bois plus coûteux de l'Amérique du Nord britannique et l'obtinrent en 1809. Le marché étant protégé, le bois de la colonie reut un traitement préférentiel pour les trois décennies qui suivirent. Au Nouveau-Brunswick, le nombre de navires construits annuellement et leur tonnage cumulatif annuel s'accrûrent substantiellement. La fin des guerres napoléoniennes fut le signal d'un recul temporaire dans la construction navale de la colonie, mais dès le début des années 1820, la construction connut une nouvelle.

Pendant les quatre décennies et demie qui suivirent, le transport maritime, la construction navale et le commerce du bois créèrent une économie florissante qui influa sur le développement industriel du Nouveau-Brunswick, de la Nouvelle-Écosse, de l'Île-du-Prince-Edouard et du Québec. Au Nouveau-Brunswick, l'ouverture de nouveaux ports d'enregistrement à St. Andrews en 1823 et sur la Miramichi en 1826 est un signe de la progression constante de la construction de navires de cette époque. Les industries qui se développaient rapidement en Grande-Bretagne et qui avaient un appétit insatiable pour des matières premières, spécialement pour le bois, provoquèrent une nouvelle expansion de la marine marchande. En dépit des fluctuations périodiques de ces quarante-cinq années,[2] il y eut une augmentation énorme de la construction de navires pour la vente immédiate sur le marche britannique, par exemple, le senau *David* (cat. 1), fut construit à St. Martins en 1825 et ensuite transféré et vendu à Greenock en Écosse l'année suivante. Le nombre de transports immatriculés et exploités par des entrepreneurs néo-brunswickois, par exemple, le brick *Tantivy* (cat. 2) augmenta également.

Les tarifs britanniques sur le bois venant de l'extérieur de la colonie furent réduits par étapes à partir de 1842, minant ainsi le marché britannique pour le bois des colonies.

an increasing percentage of locally constructed sailing vessels being retained by residents of the colony. Many timber merchants and other investors found it profitable to purchase rather than charter vessels, while many shipbuilders also discovered that it was to their advantage to retain at least short-term ownership.[4] Although the building of ships in New Brunswick began to decline about 1865, local ownership continued to expand until 1879, when the cumulative registered tonnage for the province was 340,491 — one quarter of the total registered tonnage of Canada's merchant marine at that time. One factor that encouraged the expansion of the fleets of the Maritime Provinces during the 1860s and 1870s was the increase in freight rates at American ports — a result of a reduction by one third of the American merchant marine during the Civil War.

While North American political events may have temporarily changed the complexion of the New Brunswick merchant marine, technological advances were to have a devastating effect on its shipbuilding industry. British demand for Canadian-built wooden sailing vessels diminished during the 1860s and 1870s as modern ocean-going fleets included more and more iron hulled sailing vessels and steamships which, for a variety of reasons, were not built in any significant number in Canada. Steamships gradually began to capture a larger share of the business. This contributed to a decrease in construction activity in provincial shipyards. By 1880 the New Brunswick industries of shipbuilding and shipping began to decline in unison.

A few New Brunswick shipping firms did modernize their fleets and remained active in the international scene (cat. 40), but most marine entrepreneurs, reacting to a decrease in freight rates which began in the mid 1870s and to Canadian government policies promoting landward development, redirected their capital away from the sea to enterprises they expected to be more lucrative.[5] By the turn of the century, New Brunswick's significant role in international shipping and shipbuilding existed only as a memory.

At the centre of the prolific shipbuilding and profitable shipping industries of 19th century New Brunswick were the brigs, brigantines, barques, barquentines, ships, and schooners that regularly slid down the ways and plied the oceans under the flags of New Brunswick owners. We can infer what these vessels looked like from statistics recorded in the registers and from the occasional more detailed contemporary written descriptions. But the form of these vessels is revealed most clearly in painted portraits and, in later years, in photographs. The student of shipbuilding, marine technology or shipping must be cautious in reading visual images. In the case of paintings, the circumstances of their creation, the intentions of their authors and the consequent likelihood of detailed veracity must be considered if legitimate use is to be made of these visual records. Similarly, the art historian cannot hope to comprehend this type of painting without knowledge of the history of the subject matter.

The commissioning and the painting of ship portraits are peculiar phenomena and quite unlike usual 19th century art marketing and production. These activities were carried out close to the wharves and warehouses in districts of port cities not frequented by clients of other genres of painting and infrequently visited by painters of anything but marine subjects. It was in these surroundings that the ship portraitist, or as sometimes designated in English "pierhead painter," found his client — a master, an owner or someone acting for a shipbuilder.

Consideration of the provenance of many of the pictures in this exhibition leads to the conclusion that a most common client for such works were masters such as Captain

D'autres événements internationaux stimulèrent cependant le commerce maritime et la construction de navires au Nouveau-Brunswick. Le début du commerce avec les pays de la mer de Chine et les guerres de Crimée et de Sécession américaine eurent une influence positive sur le développement de ces industries. La découverte d'or en Californie en 1849 et en Australie en 1851 ainsi que l'émigration croissante en provenance de la Grande-Bretagne créèrent une demande sans précédent de navires pour transporter les gens et les marchandises entre l'Europe et les nouveaux centres de population très éloignés les uns des autres. Les navires du Nouveau-Brunswick firent partie intégrante du réseau élargi du commerce mondial. Au Nouveau-Brunswick, les chantiers navals de Saint John, de St. Martins, de la Miramichi, de Sackville et de nombreuses autres petites communautés éparpillées le long de la côte prospéraient[5] produisant des navires comme l'*Eleanor* à St. Martins (cat. 12) et le *Tantamar* à Sackville (cat. 17).

La pratique, dans les phases initiales de développement de l'industrie néo-brunswickoise, de vendre des navires en Angleterre après une seule traversée de l'Atlantique céda la place à la conservation par les habitants de la colonie d'un pourcentage croissant de voiliers construits localement. De nombreux marchands de bois et autres investisseurs trouvèrent qu'il leur était profitable d'acheter plutôt que d'affréter des navires, tandis que de nombreux constructeurs découvrirent que c'était également à leur avantage de conserver au moins à court terme la possession de leur navire.[4] Quoique la construction de navires commença à diminuer au Nouveau-Brunswick aux environs de 1865, la possession de ces navires au niveau local continua à augmenter jusqu'en 1879, au moment où la jauge officielle et cumulative pour la province était de 340491 tonneaux — un quart de tout le tonnage de la marine marchande du Canada à ce moment-là. Un facteur qui encouragea l'expansion des flottes des provinces maritimes au cours des années 1860 et 1870 fut l'augmentation des taux de fret aux ports américains — un effet de la réduction d'un tiers de la marine marchande américaine au cours de la Guerre civile.

Bien que les événements politiques en Amérique du Nord aient temporairement changé le caractère de la marine marchande du Nouveau-Brunswick, les progrès technologiques devaient avoir un effet dévastateur sur l'industrie de la construction navale. La demande britannique de voiliers construits au Canada diminua pendant les années 1860 et 1870 alors que les flottes modernes des long-courriers comprenaient un plus grand nombre de vapeurs et de voiliers en fer qui, pour des raisons diverses, n'étaient pas construits en très grand nombre au Canada. Les vapeurs commencèrent graduellement à s'emparer d'une bonne partie des routes. Cette situation contribua au déclin de l'activité dans les chantiers navals de la province. Dès 1880, les industries de la construction navale et du transport maritime au Nouveau-Brunswick commencèrent à décliner en même temps.

Quelques entreprises de transport modernisèrent effectivement leurs flottes et demeurèrent actives sur la scène internationale (cat. 40), mais la plupart des entrepreneurs de la marine marchande, réagissant à la réduction des tarifs de transport qui commena vers le milieu des années 1870 ainsi qu'aux directives du gouvernement qui favorisaient l'aménagement à l'intérieur des côtes, retirèrent leurs capitaux de l'industrie du transport maritime pour les investir dans des entreprises qu'ils espéraient être plus rentables.[5] Vers le tournant du siècle, le rôle important que le Nouveau-Brunswick avait joué relativement au transport international et à la construction navale n'était plus qu'un souvenir.

Au milieu des industries de la prolifique construction navale et du transport maritime

dward Thurmott who bought a picture of his barque the *M. Wood* from E.L. Greaves
Liverpool (cat. 19). A photograph (fig. 1) of Captain Alec Dow's cabin on the New
runswick sailing vessel *Frederick*, shows a portrait of an unidentified barque hanging
n a wall with oriental souvenirs. It may be that this photograph was taken when the
icture was being transported from an English or French ship portraitist to Dow's home.
wners such as Scammell Brothers of New York, who purchased a portrait dated 1889 of
heir barque *Antoinette* from the New York painter Antonio Jacobsen (cat. 29), seem to
ave been the largest group of consumers of this type of picture. Shipping firms used
ortraits of vessels in their fleets as corporate promotional office decor — a practice still
ommon in the business. Finally, builders also commissioned portraits of the results of
heir industry. The portrait the **Oregon** (cat. 8), passed by descent from the brothers
William and Richard Wright, must have been painted at the request of the Wrights in
iverpool just prior to the sale of the ship in 1846. The paintings which the masters and
uilders purchased were installed in the parlours of their homes, as recorded in the
hotograph of the parlour of shipbuilder Christopher Boultenhouse (fig. 2). Although the
ecoration of this room has not survived there are today many parlours in the homes of
escendants of New Brunswick masters and builders that display a ship portrait — often
the same spot in which it was originally hung.

There is sufficient evidence to conclude that the primary, if not the only, buyers of ship
ortraits were those who had an intimate connection with marine commerce and the
ecific vessel pictured. The specificity of the subject of the portraits is emphasized by
e clear lettering of the bow or stern name boards and the large name pennant flying
om the main or mizzen mast. In the case of New Brunswick vessels and others of
ritish registry, a large Red Ensign was depicted prominently at the spanker gaff.
ouseflags of owners and signal flags indicating the identification code unique to a
articular vessel are significant details that emphasize the individuality of the subject of
e picture.

The needs of mariners and businessmen were satisfied by port artists who could and
ould submit to certain stylistic conventions. The clients required clear and accurate
cords of lines of the hull and rigging. To them, each vessel was unique in appearance
d personality. The ship portraitist, unlike the painter of human portraits, was
capable of comprehending the personality of his mute subject, which he had not sailed,
uilt or owned. For his image of the vessel the ship portraitist resorted to a highly linear
yle, demanded by the very nature of the rigging he sought to reproduce. He used a
ore painterly approach for the sea, sky and port or landscape in the background. It is in
ese subsidiary elements that the painter could display his artistic talent, his sensitivity
nature and his understanding of the greater questions of art. The subject of the
inting was most frequently shown on an even keel with sails set and parallel to the
cture plane. The artists seem to have preferred depicting the vessels from a leeward
ew, a habit perhaps motivated by a wish to avoid the more difficult windward view
ithout sails obscuring most of the rigging. Even marginal deviations from the usual can
e considered major expressions of a ship portraitist's individuality. The conventions of
is type of painting were adhered to with such tenacity by so many artists that for the
initiated who approach these works as they would more sophisticated 19th century
inting the pictures look remarkably similar. The marine historian however, sees the
orks as infinitely varied and enormously revealing. Recognizing these two
ametrically opposed reactions expands our understanding of the ship painters and

rentable du Nouveau-Brunswick au XIX⁰ siècle se trouvaient les bricks, les brigantins, les barques, les barquentins, les trois-mâts carré et les goélettes qui glissaient régulièrement de sur les couettes et naviguaient sur les océans battant pavillons des armateurs du Nouveau-Brunswick. Nous pouvons deviner à quoi ces navires ressemblaient en consultant les statistiques inscrites dans les registres ainsi que les descriptions écrites occasionnelles et plus détaillées de la même époque. Mais la forme de ces navires nous est révélée très clairement dans les portraits peints et plus tard dans les photographies. L'historien de la construction navale, de la technologie maritime ou du transport maritime doit être prudent lorsqu'il étudie des reproductions visuelles. Dans le cas de peintures, les circonstances entourant leur création, les intentions de leurs auteurs et la vraisemblable fidélité des détails doivent être prises en considération si on veut faire un usage valable de ces documents visuels. De même, l'historien de l'art ne peut espérer comprendre ce type de peinture sans avoir une connaissance historique du sujet traité.

La commande et l'art de peindre des portraits de navires sont des phénomènes particuliers, tout à fait différents de la commercialisation et de la production normales de l'art au XIXe siècle. Ces activités avaient lieu près des quais et des entrepôts dans les districts portuaires des villes non frequentées par la clientèle d'autres genres de peintures et rarement visités par les peintres des choses autres que les sujets maritimes. C'est dans ces milieux que le portraitiste de navires trouvait son client — un capitaine, un armateur ou un représentant d'un constructeur de navires. Compte tenu de l'origine de nombreux tableaux de cette exposition, nous devons conclure que les clients fréquents de ces oeuvres étaient des commandants de vaisseaux, tel le capitaine Edward Thurmott qui acheta un tableau de sa barque, le *M. Wood*, de E.L. Greaves, à Liverpool (cat. 19). Une photographie (figure 1) de la cabine du captaine Dow sur le trois-mâts carré néo-brunswickois *Frederick*, exhibent un portrait d'une barque non-identifiée suspendu à un mur au milieu de souvenirs orientaux. Cette photographie a pu être prise au moment où le tableau était transporté de l'atelier d'un peintre anglais ou français de portraits de navires au domicile de Dow. Des armateurs, tels les Scammell Brothers de New York qui achetèrent un portrait daté de 1889 de leur barque *Antoinette* par le peintre New Yorkais Antonio Jacobsen, (cat. 29), semblent avoir été le plus importante groupe en importance de consommateurs de ce genre de tableaux. Les sociétés d'armateurs utilisaient les portraits de navires de leurs flottes comme décoration promotionnelle de bureaux — une pratique encore très répandue dans ce genre d'entreprises. Enfin, les constructeurs commandaient également des portraits de navires produits par leur industrie. Le portrait l'**Oregon** (cat. 8), transmis par héritage depuis les frères William et Richard Wright, doit avoir été peint à la demande des Wrights de Liverpool juste avant la vente du navire en 1846. Les peintures que les capitaines et les constructeurs de navires achetaient étaient installées dans les salons de leurs foyers, comme on peut le constater sur la photographie du salon de Christopher Boultenhouse à Sackville au Nouveau-Brunswick (figure 2). Quoique le décor de cette pièce n'ait pas survécu, il existe aujourd'hui plusieurs salons dans les maisons des descendants de capitaines et de constructeurs de navires du Nouveau-Brunswick qui exhibent un portrait de navire, souvent au même endroit où il était originellement suspendu.

Il y a suffisamment de preuves pour conclure que les premiers sinon les seuls acheteurs de portraits de navires étaient ceux qui avaient un lien étroit avec le commerce maritime et les navires représentés. La spécificité du sujet des portraits est accentuée par le lettrage des plaques d'identification sur la proue ou la poupe et par la grande flamme

their clients.

The artists who created these sometimes accurate and sometimes partly fanciful images of 19th century vessels were as peculiar as their clients. The conventions of ship painting and the specific requirements of the consumers of these works allowed many painters with only rudimentary command of a few techniques of art production to pursue a successful career. In many cases the naïve quality of their work indicates that the artists were self-taught. Undoubtedly they looked at the work of their elders, occasionally studied prints by the likes of Thomas Goldsworth Dutton (c. 1819-1891) after the ship portraits by such artists as William Clark and Samuel Walters, and possibly studied woodcut illustrations in the weeklies. It has often been said that the British ship portraitists are likely to have read John Thomas Serres' *Liber Nauticus and the Instructor in the Art of Marine Drawing* published in 1805 and J.W. Carmichael's *The Art of Marine Painting in Water Colours* (1859) and *The Art of Marine Painting in Oil Colours* (1864) — handbooks with detailed instructions on how to paint marine subjects. Judging from the overall character of British ship portraits it is apparent that if their authors did read these manuals they were quite incapable of following such advice as Carmichael's "in working imaginative compositions from Marine material the entire process is based upon an appeal to Nature through the impressions of the memory, and in proportion as these are redundant and accurate, will the result be successful."[6]

Most ship-portraitists did not harbour ambitions to enter into the larger field of marine painting. Their studios were, of necessity, in port cities, often far from metropolitan centres of advanced art. Most of these artists never strove to show their works in serious exhibitions. Among the artists represented by works in this catalogue the one exception who proves the rule is Samuel Walters of Liverpool (cat. 4 & 6). He exhibited marine paintings, not ship portraits, at the Royal Academy between 1842 and 1861 and in Liverpool at the Academy and the Society of Fine Arts.

The observations that 19th century ship portraitists were for the most part self-taught, quite naïve in their approach to art, apparently unwilling or unable to exhibit in the academies and salons and yet seemingly precise in delineating their subjects have led some enthusiasts of this kind of painting to suppose that the majority of these artists were practiced seamen. Except for a few professional ship painters such as the Englishman George Chambers (1803-1840), the Antwerp artist John Henry Mohrmann (1857-1913) and some amateur artists who were ship captains,[7] there is a conspicuous absence of documented experience at sea. Indeed we should no more suppose practical marine experience among these painters than special equestrian skill among the contemporary painters of horse portraits. It cannot be assumed however, that the painters as non-seamen had only a passing knowledge of vessel construction. William Howard Yorke was once called upon to give testimony, in a case for mutiny, on the condition of the Veronica. Apparently, he had surveyed it in port in preparation for a portrait.

If a prior career at sea is unlikely in the first generation of 19th century ship portraitists such as William Gay Yorke, and Edouard Adam, it is an even more improbable element in the training of the second generation. It is one of the peculiarities of this type of art that the business was passed frequently to sons, like so many of the trades in 19th century ports. Painters William Howard Yorke, Samuel Walters and Victor Adam followed in their father's footsteps. In some ports even larger family businesses thrived in which commissions were shared, such as that of the Roux in Marseilles[8] and the de Simones

nominale qui flottait du grand mât ou du mât d'artimon. Dans le cas des navires du Nouveau-Brunswick et de ceux immatriculés en Grande-Bretagne, un grand Red Ensign se trouvait bien déployé sur la corne de la brigantine. Les pavillons d'armateurs et les pavillons de signalisation indiquant le code d'identification des navires constituent des détails importants qui soulignent l'individualité du sujet.

Les besoins des capitaines et des hommes d'affaires étaient satisfaits par les artistes de port qui pouvaient se soumettre et qui se soumettaient de fait à certaines conventions de style. Les clients exigeaient des tracés nets et précis des lignes de la coque et des gréements. Pour eux, chaque navire était unique dans son apparence et sa personnalité. Le portraitiste de navires, contrairement au peintre de portraits humains, était incapable de comprendre la personnalité de son sujet muet qu'il n'avait pas manoeuvré, construit ou possédé. Pour former l'image du vaisseau, le portraitiste du navire, avait donc recours à un genre hautement linéaire, réclamé par la nature même des gréements qu'il essayait de reproduire. Il utilisait une approche plus picturale pour rendre la mer, le ciel ou bien encore le port ou le paysage de l'arrière-plan. C'est dans ces éléments auxiliaires que le peintre pouvait étaler son talent artistique, sa sensibilité face à la nature et sa compréhension des plus grandes questions de l'art. Le sujet de la peinture était presque invariablement montré en équilibre avec la plupart des voiles déployées et parallèles au plan du tableau. Les artistes semblent avoir préféré peindre les navires les voiles sous le vent, une habitude peut-être motivée par le désir d'éviter la vue plus difficile des voiles au vent où les gréements sont en grande partie cachés. Même les déviations marginales de la norme peuvent être considérées comme d'importantes expressions d'individualité chez un portraitiste de navires. Tellement d'artistes adhéraient avec ténacité aux conventions exigées par ce genre de peinture que pour les non-initiés qui approchent ces oeuvres comme ils le feraient pour des peintures plus raffinées du XIXᵉ siècle, tous les tableaux se ressemblent. L'historien maritime voit cependant les oeuvres comme étant infiniment variées et énormément révélatrices. Reconnaître ces deux réactions diamétralement opposées élargit notre compréhension des peintres de navires et de leurs clients.

Les artistes qui créèrent ces images, parfois exactes et parfois partiellement fantaisistes des navires du XIXᵉ siècle, sont aussi étonnants que leurs clients. Les conventions relatives à la peinture de navires et les désirs spécifiques des consommateurs de ces oeuvres permirent à plusieurs peintres qui ne possédaient qu'une connaissance rudimentaire de quelques techniques de production artistique de poursuivre une fructueuse carrière.

Dans bien des cas la qualité naïve de leurs oeuvres nous indique que les artistes étaient autodidactes. Sans aucun doute, ils examinèrent les oeuvres de leurs aînés, étudièrent occasionnellement des estampes par des graveurs comme Thomas Goldsworth Dutton (vers 1819-1891) d'après les portraits de navires par des artistes comme William Clark et Samuel Walters et, possiblement, examinèrent des illustrations de gravures sur bois dans les hebdomadaires. On a souvent prétendu que les portraitistes de navires de Grande-Bretagne avaient probablement lu *Liber Naticus and the Instructor in the Art of Marine Drawing* par John Thomas Serres, publié en 1805, *The Art of Marine Painting in Water Colours* (1859) et *The Art of Marine Painting in Oil Colours* (1864) par J.W. Carmichael — des manuels remplis d'instructions détaillées sur la façon de peindre des sujets maritimes. À en juger par le caractère général des portraits de navires des artistes britanniques, il est clair que si leurs auteurs ont vraiment lu ces manuels, ils furent tout à

Naples (cat. 21 & 40). The persistence of the craft in families and their dynastic dominance of the business in various ports implies a system of production and consumption quite unlike that for up-to-date art produced in metropolitan areas for clients with elevated taste.

The supposition that paintings of vessels are accurate images can be checked in a few instances through comparison with two portraits of the same vessel (cat. 3 & 4) and other visual records. In the painting the **Alexander Yeates** (cat. 27) the lines of the hull correspond in detail to those in a photograph of the vessel under construction in David Lynch's shipyard in Saint John in 1876 (fig. 3). The bowsprit, bobstays, channels and mainplates which anchored the shrouds to the hull, the poopdeck and the rake of the counter of the stern are all very similar in the photograph and the painting. The rigging of the *Alexander Yeates* in a photograph of the ship aground on the coast of Cornwall in 1896 (fig. 4) is comparable to that in the painting. Both show that the vessel's rigging remained virtually unaltered throughout her sailing career. Other details in the painting such as the boats on davits between the main and mizzen masts and the general deck layout also correspond.

Details of vessels which may assist in the specification of individuality could not always be rendered with precision by ship painters. Sometimes the limitations of the medium and the artist's inability or disinterest in graphic mimesis precluded absolute accuracy. In William Howard Yorke's portrait the **Tikoma** (cat. 28), the figurehead is shown but only as a very generalized white draped form. Certainly it is asking too much of this picture to document the carving (fig. 5). However, considering the details of the *Tikoma's* surviving figurehead with Yorke's rendering of it *in situ* suggests the limitations of the information on the physical appearance of vessels in certain portraits. Similar conclusions are derived from consideration of the Antonio Jacobsen portrait the **Antoinette** (cat. 29) and two photographs of this barque (figs. 6 & 7). In Jacobsen's canvas there is a railing around the foredeck which does not appear in either photograph. The rather peculiar chainplates in the painting are not equivalent to those shown in the other images. These discrepancies may be owing to changes in the vessel rather than a failure on the artist's part to represent accurately all the details of his subject. An example, in this case, is the repainting of the hull between the 1889 portrait and the later photograph. There exists a sailplan (fig. 8) — a drawing for sailmaker's use — for the Saint John built barque *Still Water* (cat. 31). This plan assists in the verification of the general accuracy of the ship portrait. In both the plan and the painting there are identical details with the exception of the mizzen and main royal staysails. It would be incautious to conclude that the sails in the portrait are the result of the artist's imagination as such sails could have been purchased subsequent to the original contract for canvas. A comparison between an 1898 photograph of the iron ship *Troop* (fig. 9) and Charles Miller's 1884 portrait (cat. 35) shows that the author of the picture abandoned documentary precision in the interest of heightened dramatic intensity. In the portrait the masts are clearly elongated and the sails do not diminish in width — the topgallants are the same width as the courses. These peculiarities, naturally, are not confirmed by the photograph because Miller's **Troop** has quite impossible rigging and sails.

There are regional differences in ship portraiture. These may be attributed to differing local traditions of naïve art and the variability of the influence of academic painting. In Antwerp, following folk tradition, ship portraits were commonly painted in reverse on glass.[9] This may explain some of the stylistic formulae in the works on canvas of John

fait incapables de suivre un conseil comme celui-ci de Carmichael : "dans l'élaboration d'oeuvres imaginatives tirées d'éléments maritimes, tout le procédé est basé sur un appel à la nature par le biais des impressions de la mémoire et dans la mesure où ces dernières sont répétées et exactes, obtiendrez-vous un excellent résultat."[6]

La plupart des portraitistes de navires n'ambitionnaient pas d'entrer dans le plus vaste domaine de la peinture de marines. Leurs ateliers étaient par nécessité établis dans des villes portuaires souvent très éloignées des centres métropolitains de l'art plus avancé. La plupart de ces artistes ne se sont jamais efforcés de présenter leurs oeuvres dans des expositions d'importance. Chez les artistes représentés par les oeuvres incluses dans ce catalogue, l'exception qui prouve la règle est Samuel Walters de Liverpool (cat. 4 et 6). Il exposa des marines, et non des portraits de navires, à le Royal Academy entre 1842 et 1861, et à Liverpool, à le Academy et le Society of Fine Arts.

Les observations selon lesquelles les portraitistes de navires du XIXᵉ siècle étaient pour la plupart des autodidactes, plutôt naïfs dans leur approche artistique, peu disposés ou incapables d'exposer, semble-t-il, dans les académies ou les salons et pourtant, apparemment précis dans la représentation de leurs sujets, ont amené certains passionnés de ce genre de peintures à conclure que la majorité de ces artistes étaient des marins expérimentés. À l'exception de quelques peintres de navires professionnels comme l'Anglais George Chambers (1803-1840) et l'artiste d'Anvers John Henry Mohrmann (1857-1913), et pour certains artistes amateurs qui étaient des capitaines,[7] il y a une manifeste absence d'expérience en mer qui soit bien documentée. En vérité, on ne devrait pas davantage présumer une expérience maritime pratique chez ces peintres qu'une habileté équestre chez les peintres de portraits de chevaux de la même époque. On ne peut toutefois pas supposer que les peintres qui n'étaient pas marins n'avaient qu'une connaissance superficielle de la construction de vaisseaux. William Howard Yorke fut jadis appelé à donner une déposition dans une affaire de mutinerie sur l'état du *Veronica*. Il l'avait apparemment inspecté au port avec l'intention d'en faire un portrait.

Si une préalable carrière de marin est peu plausible pour la première génération de portraitistes de navires du XIXᵉ siècle, tels les, William Gay Yorke et Edouard Adam, c'est un élément de formation encore plus improbable chez la seconde génération. C'est l'une des particularités de ce type d'art que l'entreprise soit fréquemment transmise aux fils, comme c'était le cas pour beaucoup d'autres commerces établis dans les ports du XIXᵉ siècle. Les peintres William Howard Yorke, Samuel Walters et Victor Adam suivirent les traces de leurs pères. Dans certains ports, il existait même des commerces familiaux plus importants et plus prospères dans lesquels des commissions étaient distribuées, comme ce fut le cas pour les Roux à Marseilles[8] et les "de Simone" à Naples (cat. 21 et 40). La permanence de cet art dans certaines familles et leur dominance dynastique sur ce genre de commerce dans différents ports laissent supposer un système de production et de consommation tout à fait différent de celui qui existait pour les oeuvres d'art produites dans les régions métropolitaines à l'intention de clients aux goûts plus raffinés.

L'hypothèse que les peintures de navires sont des représentations fidèles peut quelquefois être vérifiée en comparant deux portraits ou d'autres documents visuels du même navire (cat. 3 et 4). Dans la peinture l'**Alexander Yeates** (cat. 27), les lignes de la coque correspondent en détail à celles qui apparaissent sur une photographie du navire en construction dans le chantier maritime de David Lynch de Saint John en 1876 (figure 3). Le beaupré, les sous-barbe, les porte-haubans avec leurs cadènes fixant les haubans à la coque, le pont de dunette et la quête de voûte de la poupe sont tous très semblables

Loos (cat. 22 & 24) and Henry Loos (cat. 39).

In England the more competent ship painters, just as contemporary masters of marine painting, usually worked in oils and sometimes even adopted pictorial motifs from refined marine art. An example of the latter is the use of subsidiary vessels sailing diagonally to the picture plane in the works of William Clark (cat. 1) and Samuel Walters (cat. 6). The vestigial use of such sophisticated compositional devices is present in the works of lesser artists who attempted to connect the placement of the main subject with the background through the use of a vessel in the distance sailing diagonally or perpendicular to the picture plane.

Italian ship portraitists commonly placed an inscription on the lower margin of their pictures. These inscriptions, usually white, gold or yellow lettering on a black band, not only name the vessel in the picture but also commemorate the entrance of the vessel into a specific port and name the master (cat. 18). This combination of commemorative inscription with a portrait of a specific vessel probably came from the folk tradition of ex voto painting in Catholic Europe. Generally primitive or naïve, the marine ex votos — paintings of ships commissioned in gratitude for salvation from perils at sea — almost invariably had a dedicatory inscription which identified the particular event depicted. While some ship portraitists such as French artist François Joseph Frédéric Roux in Marseille (1805-1870) and Niccolo Cammilieri (active c. 1825-1850) in Malta did produce votive paintings, this tradition cannot be considered the only ancestor of the 19th century ship portrait.

Foul weather portraits such as the **Wm. Carson** (cat. 7), **Boadicea** (cat. 9), **Jardine Brothers** (cat. 23) and **St. Patrick** (cat. 24) are not based on votive painting but in fact find their source in purely secular marine history painting which focussed primarily on naval battles. In the case of the typical 19th century fair weather portraits there is even less reason to hypothesize a coherent descendance from the ex voto tradition. Ship portraiture, not an invention of the naïve votive painters, existed almost from the beginning of marine mercantile activity. Throughout Europe there was a long tradition of more or less accurate visual representation of vessels preceding the outburst in the 19th century of the popularity of this type of art. There are also numerous instances in the history of art of specialist painters serving the needs of individuals who wished to express pride of ownership through painted records of property from horses to houses and galleries of art to gardens.

19th century ship portraits reflect pride of ownership, pride of command and pride in craftsmanship and design. The fact that they were bought in such numbers reveals not only the incredible size of the marine industries of the last century but also the relationship that existed between man and vessel. The pictures, then, are eloquent representatives of the centre of the complex of marine industry and commerce — the vessels themselves. Whether or not the pictures are flawless reproductions of all the details of the vessels, the whole nexus of the circumstances of their creation and consumption is, in itself, incredibly revealing. 19th century ship portraits are indeed reflections of an era.

dans la photographie et dans la peinture. Les gréements du *Alexander Yeates* qui apparaissent dans une photographie du navire échoué sur la côte de Cornwall en 1896 (figure 4) sont comparables à ceux que l'on retrouve dans la peinture. Les deux démontrent que les gréements du navire n'ont pratiquement pas changé pendant ses années de service. D'autres détails dans la peinture, tels les embarcations sur leurs bossoirs entre le grand mât et le mât d'artimon et le plan général du pont, correspondent à ceux de la photographie.

Certains détails de navires qui pourraient aider à préciser leur individualité ne pouvaient pas toujours être rendus avec précision par les portraitistes. Parfois, les limites de la peinture comme moyen d'expression et l'incapacité ou le manque d'intérêt de l'artiste pour le mimétisme graphique excluent toute fidélité absolue. Dans le portrait le **Tikoma** (cat. 28) par William Howard Yorke, la figure de proue est représentée mais seulement comme une forme simplifiée drapée de blanc. C'est certainement trop demander à cette peinture de documenter l'apparence de cette sculpture (figure 5). Cependant, si l'on considère les détails de la figure de proue du Tikoma qui a survécu avec la représentation in situ qu'en a fait Yorke, on est obligé de conclure aux limites de l'information quant à l'apparence physique de certains portraits. On doit en arriver à de semblables conclusions si l'on compare le portrait du navire *Antoinette* (cat. 29) par Antonio Jacobsen et deux photographies de cette même barque (figures 6 et 7). Dans la toile de Jacobsen, il y a un garde-corps autour du pont avant qui n'apparait pas dans les deux photographies. Les plutôt curieuses cadènes figurant dans la peinture ne sont pas les mêmes que celles trouvées dans les autres portraits. Ces différences sont peut-être dues à des changements qu'on a effectués sur le navire plutôt qu'à l'incapacité de l'artiste de représenter fidèlement tous les détails de son sujet. Un exemple, dans le cas qui nous concerne, est le repeinturage de la coque effectué entre 1889, date du portrait, et la plus récente photographie. Il y a un plan de voilure (figure 8) — un dessin à l'usage du maître-voilier pour la barque *Still Water* (cat. 31) construite à Saint John. Ce plan peut aider à vérifier d'une manière générale la fidélité descriptive de ce portrait de navire. Dans le plan comme dans la peinture, il y a une voilure identique, exception faite pour le diablotin et la voile d'étai de hune. Il serait imprudent de conclure que les voiles dans le portrait sont le résultat de l'imagination de l'artiste puisqu'il est probable que ces voiles aient été achetées après le contrat des premières voiles. Une comparaison entre une photographie de 1898 du navire en acier *Troop* (figure 9) et le portrait de 1884 (cat. 35) par Charles Miller montre bien que l'auteur du tableau abandonna la précision documentaire dans l'intérêt d'une plus grande intensité dramatique. Dans le portrait, les mâts sont nettement allongés et les voiles ne diminuent pas de largeur — les perroquets sont de la même largeur que les basses voiles. Ces particularités ne sont naturellement pas corroborées par la photographie puisque le **Troop** de Miller a des gréements et des voiles tout à fait impossibles.

Il existe des différences régionales dans l'art du portrait de navires. On peut les attribuer aux différentes traditions locales dans l'art naïf et à la variabilité d'influence de la peinture académique. À Anvers, selon la tradition populaire, les portraits de navires étaient habituellement peints à l'envers sur du verre.[9] Ceci peut expliquer certaines formes de styles dans les oeuvres sur toile de John Loos (cat. 22 et 24) et de Henry Loos (cat. 39).

En Angleterre, les peintres de navires les plus compétents, à l'instar des maîtres de marines de l'époque, font habituellement de la peinture à l'huile et quelquefois adoptent

même des motifs picturaux de l'art raffiné des marines. On trouve un exemple de ces motifs dans l'utilisation de navires auxiliaires naviguant diagonalement au plan du tableau dans les oeuvres de William Clark (cat. 1) et de Samuel Walters (cat. 6). L'usage résiduel de tels moyens de composition sophistiqués est présent dans les oeuvres d'artistes de moindre importance qui essaient d'ajuster la position du sujet principal avec l'arrière-plan en utilisant dans le lointain un vaisseau naviguant en diagonale ou perpendiculairement au plan du tableau.

Les portraitistes de navires de l'Italie mettaient habituellement une inscription sur la marge inférieure de leurs tableaux. Ces inscriptions, habituellement écrites en lettres blanches, or ou jaunes sur une bande noire, non seulement identifiaient le navire dans le tableau mais rappelaient aussi son entrée dans un port particulier et nommaient le capitaine (cat. 18). Cette association d'inscriptions commémoratives avec un portrait d'un navire particulier vient probablement de la tradition populaire des peintures votives dans une Europe catholique. Habituellement primitifs ou naïfs, les ex voto maritimes — des peintures de navires commandées en gratitude pour avoir été sauvés en mer — avaient presque invariablement une inscription dédicatoire qui identifiait l'événement dépeint. Bien que certains portraitistes de navires, tel l'artiste français François Joseph Frédéric Roux à Marseilles (1805-1870) et Niccolo Cammilieri à Malte (1825-1850) aient en effet produit des peintures votives, cette tradition ne peut être considérée comme l'unique aïeule des portraits de navire du XIXᵉ siècle.

Des portraits de navires bravant la tempête, comme c'est le cas pour le **Wm. Carson** (cat. 7), le **Boadicea** (cat. 9), le **Jardine Brothers** (cat. 23) et le **St. Patrick** (cat. 24), ne sont pas basés sur le genre de peinture votive mais, en réalité, trouvent leur source dans la peinture purement séculière de l'histoire maritime qui porten essentiellement sur les combats navals. Dans le cas des portraits par beau temps, typiques du XIXᵉ siècle, il y a encore moins de raison de supposer une descendance logique de la tradition des ex-voto. L'art du portrait de navire, qui ne fut pas une invention des peintres naïfs d'ex-voto, existait presque depuis le début des activités de la marine marchande. Il y avait dans l'ensemble de l'Europe une longue tradition de représentations visuelles plus ou moins exactes de navires avant la grande popularité que connut ce type d'art au XIXᵉ siècle. On trouve également dans l'histoire de l'art, de nombreux cas de peintres professionnels
qui répondaient aux besoins des particuliers désireux d'exprimer leur fierté d'être propriétaires par des peintures-souvenirs de leurs possessions, depuis les chevaux jusqu'aux maisons, ou des galeries d'art jusqu'aux jardins.

Les portraits de navires du XIXᵉ siècle reflètent la fierté d'être propriétaire, la fierté du commandement et la fierté du travail bien fait ou du design. Le fait qu'ils étaient achetés en si grand nombre révèlent non seulement l'incroyable importance des industries maritimes du siècle dernier mais également le rapport étroit qui existait entre l'homme et le navire. Les tableaux sont donc d'éloquents représentants du centre d'attraction du complexe de l'industrie maritime et du commerce — les navires eux-mêmes. Que les tableaux soient ou ne soient pas des reproductions parfaites de tous les détails structuraux des navires, tout le lien circonstantiel de leur création et de leur consommation est, en lui-même, incroyablement révélateur. Les portraits des navires du Nouveau-Brunswick au XIXᵉ siècle effectivement les reflets d'une époque.

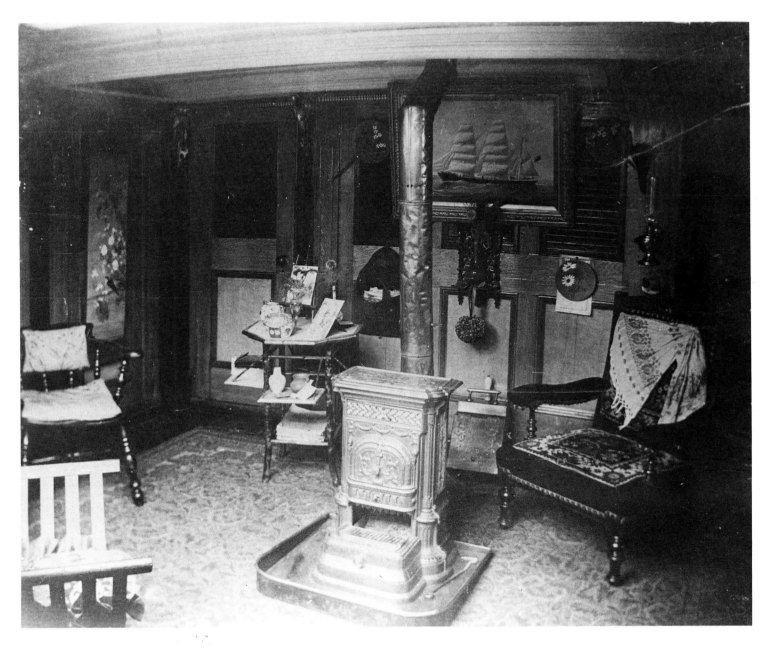

Figure 1

Captain Alec Dow's cabin on the Frederick. The ship portrait appears to have been the work of Liverpool artist William H. Yorke. (Courtesy of Mr. W.S.R. Craibe, presently of Melbourne, Florida.)

Figure 1

La cabine du capitaine Alec Dow sur le Frederick. Le portrait est apparemment l'oeuvre de l'artiste William H. Yorke de Liverpool. (Avec la permission de M. W.S.R. Craibe, présentement de Melbourne, Floride.)

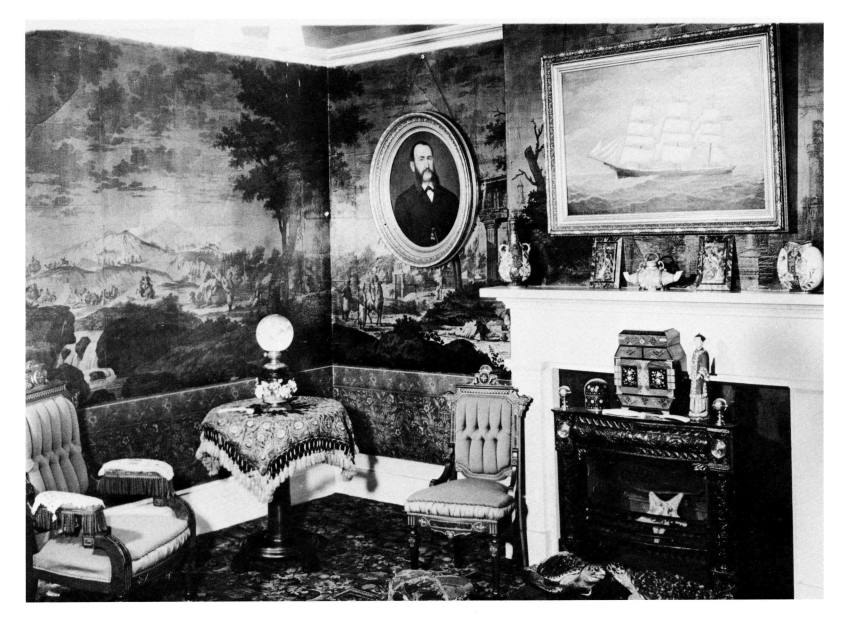

Figure 2

A room in the Christopher Boultenhouse home in Sackville, New Brunswick. The vessel in the portrait was probably owned by the family. (Courtesy of Alice Burnyeat, Moncton, New Brunswick.)

Figure 2

Un pièce dans la maison de Christopher Boultenhouse à Sackville, Nouveau-Brunswick. Le navire dans le portrait appartenait probablement à la famille. (Avec la permission d'Alice Burnyeat de Moncton, Nouveau-Brunswick.)

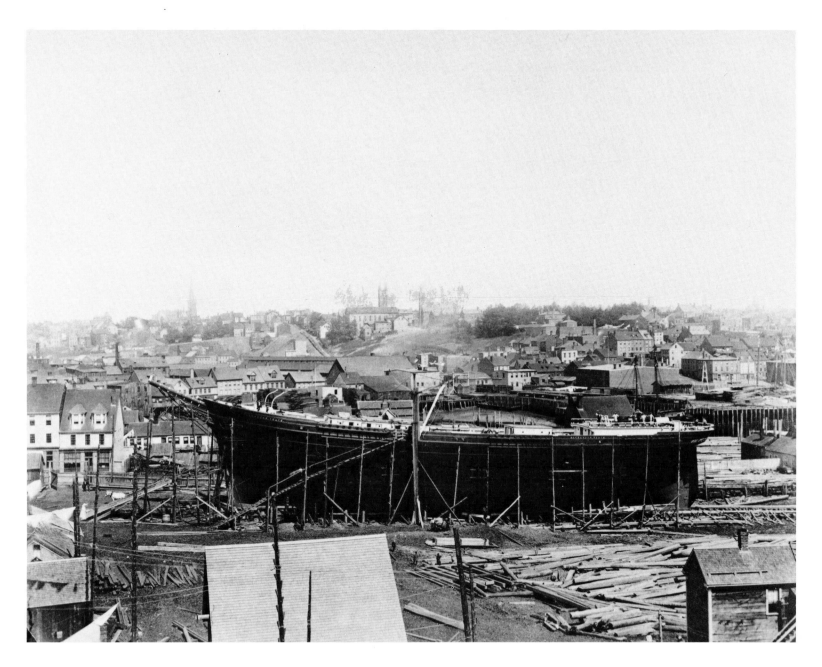

Figure 3

The Alexander Yeates under construction in Saint John, 1876. (Collection of the New Brunswick Museum.)

Figure 3

L'Alexander Yeates en construction à Saint John, en 1876. (Collection du Musée du Nouveau-Brunswick.)

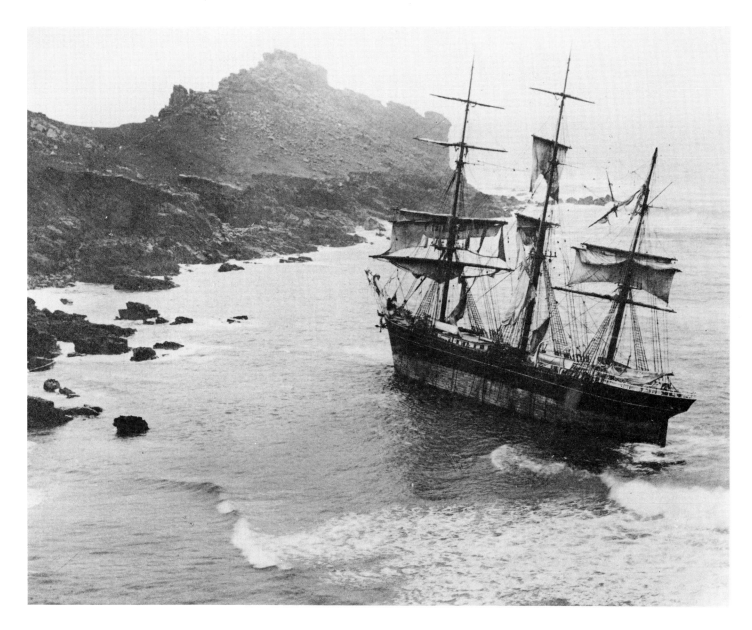

Figure 4

The Alexander Yeates aground off Gurnard Point, Cornwall, England, 1896. (Courtesy of the Liverpool Public Libraries.)

Figure 4

L'Alexander Yeates échoué au large de Gurnard Point, Cornouailles, Angleterre, en 1896. (Avec la permission des bibliothèques municipales de Liverpool.)

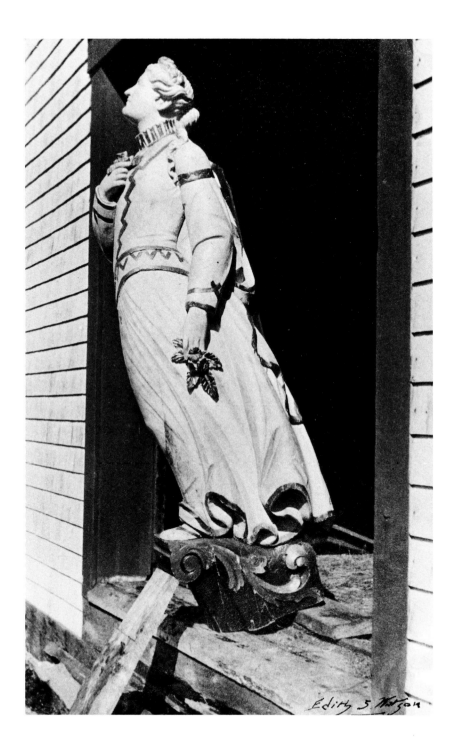

Figure 5

The pine figurehead off the Jardine Brothers' barque Tikoma. This figurehead, now in the collection of the New Brunswick Museum, was carved by John Rogerson of Saint John. (Courtesy of Miss Edith S. Watson, East Windsor, Hill, Connecticut.)

Figure 5

La figure de proue en pin du barque Tikoma des frères Jardine. Cette figure de proue, qui fait maintenant partie de la collection du Musée du Nouveau-Brunswick, fut sculptée par John Rogerson de Saint John. (Avec la permission du M^{lle} Edith S. Watson, East Windsor, Hill, Connecticut.)

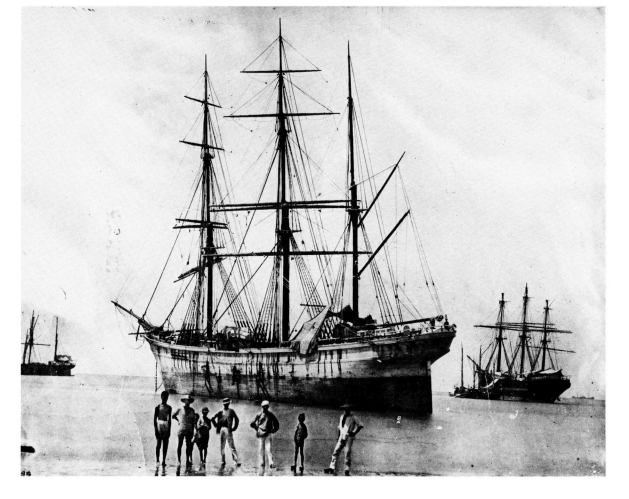

Figure 6

The Antoinette aground at Manilla in October 1882. This barque had a double spanker during this period of her career. (Courtesy of Skellefteå Museum, Skellefteå, Sweden.)

Figure 6

L'Antoinette échouée à Manille en octobre 1882. Ce barque avait une double brigantine à cette époque de sa carrière. (Avec la permission du Musée de Skellefteå, Skellefteå, Suède.)

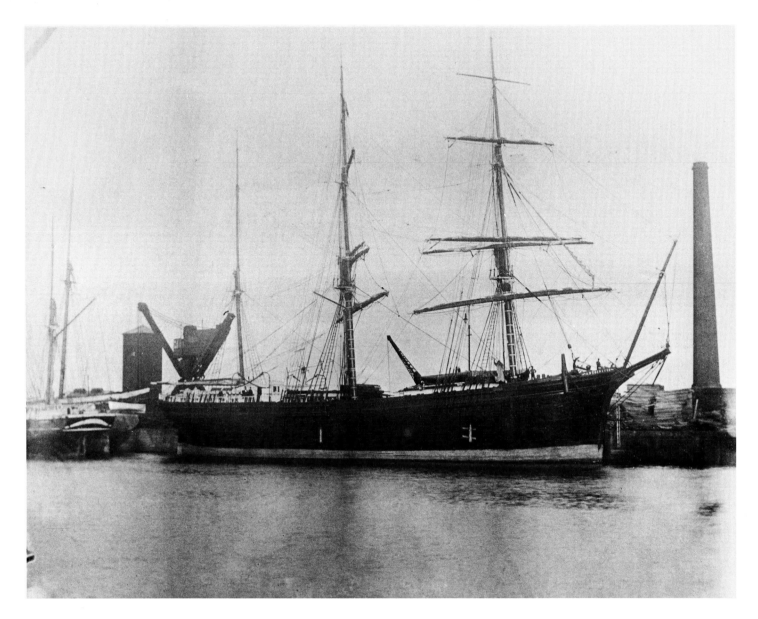

Figure 7

The Antoinette at dockside in an unidentified port. This barque was under Swedish ownership when the photograph was taken. She has been refitted with a single spanker gaff. (Collection of the New Brunswick Museum.)

Figure 7

L'Antoinette à quai dans un port inconnu. Ce barque appartenait à des Suédois au moment où la photo fut prise. Il fut remis en état avec une simple corne de la brigantine. (Collection du Musée du Nouveau-Brunswick.)

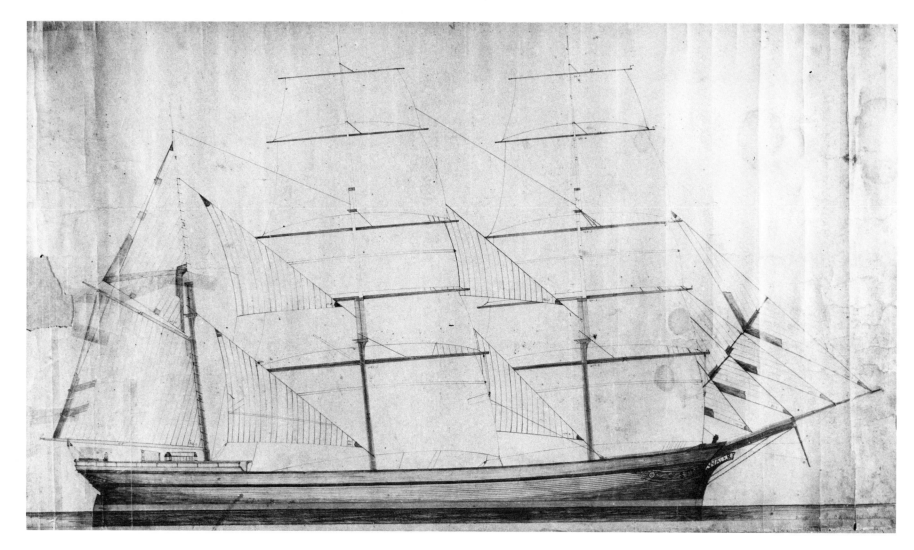

Figure 8

The Sail plan of the Troop Fleet's barque Still Water. The original plans, executed by C.H. Jones of Saint John in 1879, are presently owned by Mrs. Harold Beattie. (Courtesy of Mrs. Harold Beattie, Bridgewater, Nova Scotia.)

Figure 8

Le plan des voiles du vaisseau Still Water de la flotte de Troop. Les plans originaux, qui furent préparés par C.H. Jones de Saint John en 1879, appartiennent présentement à Mme Harold Beattie. (Avec la permission de Mme Harold Beattie, Bridgewater, Nouvelle-Écosse.)

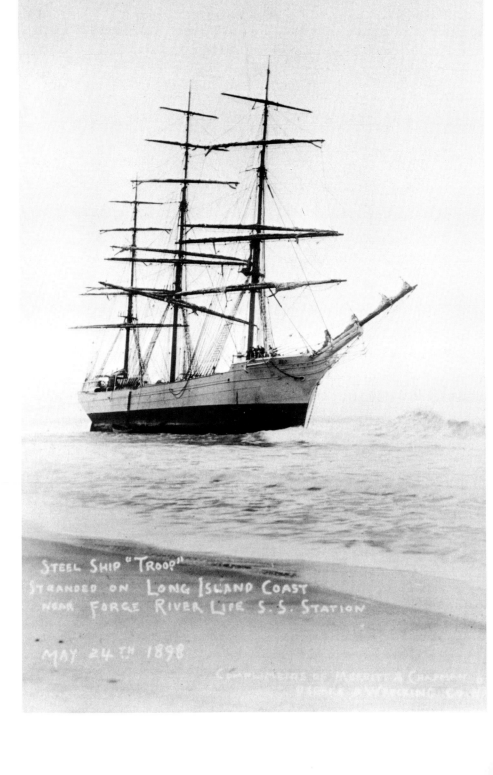

Figure 9

The iron ship Troop (photograph incorrectly identifies the vessel as being of steel construction) stranded in 1898. This vessel remained afloat until 1910, when it was wrecked on Kerguelen Island, Indian Ocean. (Courtesy of Lt.-Cmdr. W.J.L. Parker, Glen Rock, New Jersey.)

Figure 9

Le trois mâts carré de fer Troop, échoué en 1898. (L'indication sur la photographie qu'il est construit de fer est inexacte.) Ce vaisseau resta à flot jusqu'en 1910, date à laquelle il fit naufrage sur l'île Kerguelen dans l'océan Indien. (Avec la permission du lieutenant-commandant W.J.L. Parker, Glen Rock, New Jersey.)

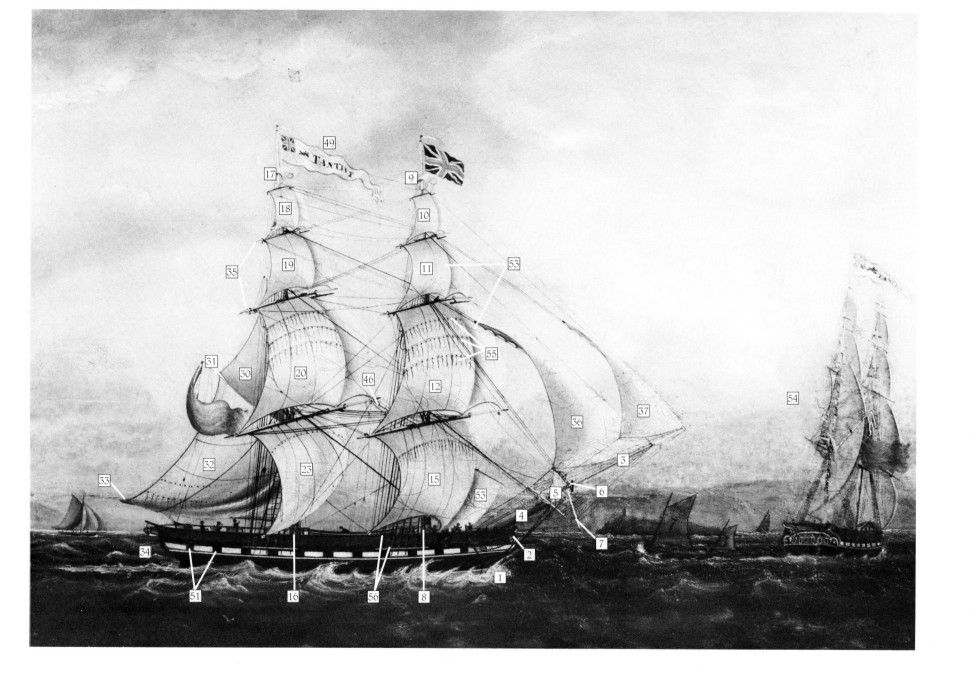

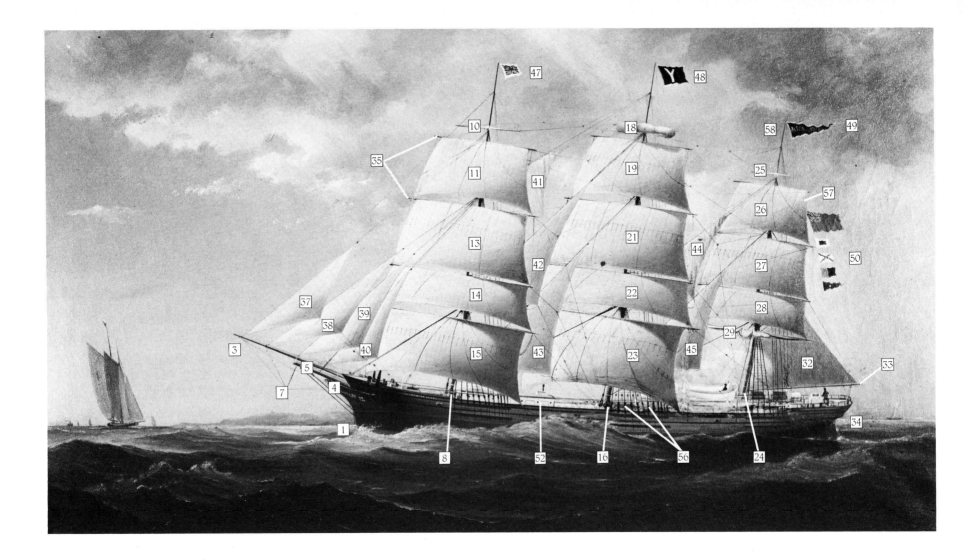

1 bow	31 spanker gaff
2 figurehead	32 spanker (driver)
3 jibboom	33 boom
4 bowsprit	34 stern
5 doubling of jibboom	35 yards
6 bowsprit cap	36 jib
7 martingale (dolphin-striker)	37 flying jib
8 fore mast	38 outer jib
9 fore skysail	39 inner jib
10 fore royal	40 fore topmast staysail
11 fore topgallant	41 main royal staysail
12 fore topsail	42 main topgallant staysail
13 fore upper topsail	43 main topmast staysail
14 fore lower topsail	44 mizzen topgallant staysail
15 fore sail (course)	45 mizzen topmast staysail
16 main mast	46 gaff (for spencer)
17 main skysail	47 pilot jack flown from fore truck
18 main royal	48 houseflag flown from main truck
19 main topgallant	49 name pennant
20 main topsail	50 signal hoist
21 main upper topsail	51 mock gunports
22 main lower topsail	52 deckhouse
23 main sail (course)	53 studding sails
24 mizzen mast	54 stern view
25 mizzen royal	55 three reef bands (with reef points)
26 mizzen topgallant	56 deadeyes (on lower shrouds)
27 mizzen upper topsail	57 monkey gaff (hidden by mizzen topgallant #22)
28 mizzen lower topsail	58 mizzen truck
29 mizzen (cross-jack)	
30 gaff topsail	

re sail

ain sail collectively known as courses

oss-jack

1 proue	32 brigantine
2 figure de proue	33 gui de brigantine
3 bout-dehors de beaupré	34 poupe
4 beaupré	35 vergues
5 raccordement du bout-dehors de beaupré	36 foc
6 choque(t) de beaupré	37 clinfoc
7 arc-boutant de martingale	38 grand foc
8 mât de misaine	39 faux foc
9 petit contre-cacatois	40 petit foc
10 petit cacatois	41 voile d'étai de grand cacatois
11 petit perroquet	42 voile d'étai de grand perroquet
12 petit hunier	43 voile d'étai de grand hunier
13 hunier volant de misaine	44 voile d'étai de perruche
14 hunier fixe de misaine	45 diablotin
15 misaine (basse-voile)	46 corne de voile-goélette
16 grand mât	47 pavillon-pilote à la pomme du mât de misaine
17 grand contre-cacatois	48 drapeau d'armateur à la pomme du grand mât
18 grand cacatois	49 flamme avec nom du navire
19 grand perroquet	50 monte-signaux
20 grand hunier	51 faux sabords de batterie
21 grand hunier volant	52 rouf
22 grand hunier fixe	53 bonnettes
23 grand-voile (basse-voile)	54 vue arrière
24 mât d'artimon	55 trois bandes de ris (avec garcettes de ris)
25 cacatois de perruche	56 caps de moutton (sur les haubans de bas-mâts)
26 perruche	57 corne de pavillon (cachée par la perruche n° 22)
27 hunier volant d'artimon	58 pomme d'artimon
28 hunier fixe d'artimon	
29 basse voile d'artimon (voile barrée)	
30 voile de flèche	
31 corne de la brigantine	

la misaine

la grande-voile sont connues sous le nom de basses voiles

la voile barrée

Notes to Foreword

1. Boye Meyer-Friese, *Marinemalerei in Deutschland im 19. Jahrhundert*. (Oldenburg: Stalling Verlag, 1981).
2. F. Holm-Petersen, *Skibsportraetmalere*. (Odense: Skandinavisk Bogforlag, 1967).
3. Werner Timm, *Kapitänsbilder. Schiffsporträts seit 1782*. (Bielefeld and Berlin: Verlag Delius Klasing, 1971). Roger Finch, *The Ship Painters*. (Lavenham: Terence Dalton Ltd., 1975) and *The Peirhead Painters. Naïve Ship Portrait Painters 1750-1950*. (London: Barrie and Jenkins, 1983). See also, Charles Lewis, *Pierhead Paintings. Ship Portraits from East Anglia*. (Huntstanton: Norfolk Museums Service, 1982) and Hanne Poulsen, *Danske Skibsportraetmalere*, (Copenhagen: Palle Fogtdal, 1985).
4. In addition to those publications on 19th century ship portraitists noted in the following catalogue entries, works on ship portrait painters include:

 Jules Van Beylen, "John Henry Mohrmann, scheepsportrettist". Marine Academic Mededelingen, (Antwerp: Academie de Marine, 1965), XVII.

 A.J. Peluso, Jr., *J. & J. Bard. Picture Painters*. (New York: Hudson River Press, 1977).

 Stephen Riley, *Samuel Walters, Liverpool Marine Artist, 1811-1882*. (London: Conway Maritime Press, to be published late 1986).

 Rudolph J. Schaefer, *J.E. Buttersworth Nineteenth Century Marine Painter*. (Salem: Peabody Museum of Salem, 1975).

 Commodore C.J.W. Van Waning, *Jacob Spin. A Pictorial of the Netherlands Under Sail*. Capt. B. ter Brake and Mrs. B. ter Brake, trans. (Amsterdam: Dukkerij G. Kolff & Co., 1976).

 John Wilmerding, *Robert Salmon, Painter of Ship and Shore*. (Salem: Peabody Museum of Salem, 1971).

 Samuel Walters, Marine Painter (exhibition catalogue), (Bootle, 1959).
5. Dorothy E.R. Brewington, *Dictionary of Marine Artists*. (Mystic: Peabody Museum of Salem and Mystic Seaport Museum, 1982). E.H.H. Archibald, *Dictionary of Sea Painters*. (Woodbridge: Antique Collectors Club, 1980 and reprinted in 1982).
6. David R. MacGregor, *Merchant Sailing Ships 1850-1875. Heyday of Sail*. (London: Conway Maritime Press, 1984), p. 27.

Notes de l'Avant-propos

1. Boye Meyer-Friese, *Marinemalerei in Deutschland im 19. Jahrhundert*. (Oldenbourg: Stalling Verlag, 1981).
2. F. Holm-Petersen, *Skibsportraetmalere*. (Odense: Skandinavisk Bogforlag, 1967).
3. Werner Timm, *Kapitnsbilder. Schiffsportrts seit 1782*. (Bielefeld et Berlin: Verlag Delius Klasing, 1971). Roger Finch, *The Ship Painters*. (Lavenham: Terence Dalton Ltd., 1975) et *The Peirhead Painters. Naïve Ship Portrait Painters 1750-1950*. (Londres: Barrie and Jenkins, 1983). Voir aussi, Charles Lewis, *Pierhead Paintings. Ship Portraits from East Anglia*. (Huntstanton: Norfolk Museums Service, 1982). Hanne Poulsen, *Danske Skibsportraetmalere*, (Copenhagen: Palle Fogtdal, 1985).
4. Ansi que les articles et monographies des portraitists de navires de XIXᵉ siècle notés dans les entres suivantes du catalogue:

 Jules Van Beylen, "John Henry Mohrmann, scheepsportrettist". Marine Academic Mededelingen, (Anvers: Academie de Marine, 1965), XVII.

 A.J. Peluso, Jr., *J. & J. Bard. Picture Painters*. (New York: Hudson River Press, 1977).

 Stephen Riley, *Samuel Walters, Liverpool Marine Artist, 1811-1882*. (Londres: Conway Maritime Press, 1986).

 Rudolph J. Schaefer, *J.E. Buttersworth Nineteenth Century Marine Painter*. (Salem: Peabody Museum of Salem, 1975).

 Commodore C.J.W. Van Waning, *Jacob Spin. A Pictorial of the Netherlands Under Sail*. Capt. B. ter Brake et Mme. B. ter Brake, trad. (Amsterdam: Dukkerij G. Kolff & Co., 1976).

 John Wilmerding, *Robert Salmon, Painter of Ship and Shore*. (Salem: Peabody Museum of Salem, 1971).

 Samuel Walters, Marine Painter (catalogue d'exposition) (Bootle, 1959).
5. Dorothy E.R. Brewington, *Dictionary of Marine Artists*. (Mystic: Peabody Museum of Salem et Mystic Seaport Museum, 1982). E.H.H. Archibald, *Dictionary of Sea Painters*. (Woodbridge: Antique Collectors Club, 1980 et re-imprimé en 1982).
6. David R. MacGregor, *Merchant Sailing Ships 1850-1875. Heyday of Sail*. (Londres: Conway Maritime Press, 1984), 27.

Notes to Introduction

. Surveys of the history of this period in New Brunswick include: W.S. MacNutt, *New Brunswick, A History: 1784-1867*. (2nd edition, Toronto: McMillan, 1963); Graeme Wynn, *Timber Colony: A Historical Geography of Early Nineteenth Century New Brunswick*. (Toronto, Buffalo and London: University of Toronto Press, 1981) and T.W. Acheson, *Saint John. The Making of a Colonial Urban Community*. (Toronto: University of Toronto Press, 1985).

. Richard Rice, "Shipbuilding in British America, 1787-1890: An Introductory Study." Unpublished PhD. thesis, Unversity of Liverpool, 1977), pp. 36-46

. Esther Clark Wright, *Saint John Ships and Their Builders*. (Wolfville: Published by the author, 1976) and *The Ships of Saint Martins*. (Saint John: The New Brunswick Museum, 1978). Alan Gregg Finley, "Shipbuilding in St. Martins, 1840-1880," unpublished M.A thesis, University of New Brunswick, 1980). Louise Manny, *Ships of Miramichi*. (historical Studies No. 10, Saint John: The New Brunswick Museum, 1960).

. Richard Rice, "The Wrights of Saint John: A Study of Shipbuilding and Shipowning in the Maritimes, 1839-1855," in *Canadian Business History*. Selected Studies, 1947-1971. David S. Macmillan, ed., (Toronto: McClelland and Stewart, 1972), p. 321.

. Eric W. Sager and Lewis R. Fischer, *Shipping and Shipbuilding in Atlantic Canada 1820-1914*. (Ottawa: Canadian Historical Association, 1986), pp. 15-19.

. James Wilson Carmichael, *The Art of Marine Painting in Oil Colours*. (London: Winsor and Newton, 1864). For Carmichael's work see exhibition catalogue *John Wilson Carmichael 1799-1868.*, (Newcastle upon Tyne: Laing Art Gallery, 1982). Carmichael's only known student was the Canadian marine painter John O'Brien. Patrick Condon Laurette, *John O'Brien 1831-1891*. (Halifax: Art Gallery of Nova Scotia, 1984), p. 37.

. Rita Kander and Boye Meyer-Friese, "'Richtige' Kapitansbilder," published in *Weltkunst*, (Munich: 15 June 1982), XII, pp. 1775-1776.

. Phillip Chadwick Foster Smith, *The Artful Roux. Marine Painters of Marseille*. (Salem: Peabody Museum of Salem, 1978).

. Jules Van Beylen, *Tentoonstelling Vlaamse Maritieme Achterglasschilderijen*. (Antwerp: Nationaal Scheepvaartmuseum, 1981), and also Jules Van Beylen, "Glass Paintings of Ships", in *Art and the Seafarer.*, Hans Jurgen Hansen, ed. (London: Faber & Faber, 1968), pp. 203-250.

Notes de l'Introduction

1. Les études de l'histiore de cette période au Nouveau-Brunswick: W.S. MacNutt, *New Brunswick, A History: 1784-1867*. (2e edition, Toronto: McMillan, 1963); Graeme Wynn, *Timber Colony: A Historical Geography of Early Nineteenth Century New Brunswick*. (Toronto, Buffalo et Londres: University of Toronto Press, 1981) et T.W. Acheson, *Saint John. The Making of a Colonial Urban Community*. Toronto: University of Toronto Press, 1985).

2. Richard Rice, "Shipbuilding in British America, 1787-1890: An Introductory Study." (thése de doctorat non publiée, University of Liverpool, 1977), 36-46.

3. Esther Clark Wright, *Saint John Ships and Their Builders*. (Wolfville: publiée par l'auteur, 1976) et *The Ships of Saint Martins*. (Saint John: Le Musée du Nouveau-Brunswick, 1978). Alan Gregg Finley, "Shipbuilding in St. Martins, 1840-1880," (thése de maîtrise non publiée, Université du Nouveau-Brunswick, 1980). Louise Manny, *Ships of Miramichi*. (études historique n° 10, Saint John: Le Musée du Nouveau-Brunswick, 1960).

4. Richard Rice, "The Wrights of Saint John: A Study of Shipbuilding and Shipowning in the Maritimes, 1839-1855," à *Canadian Business History*. Selected Studies, 1947-1971. David S. Macmillan, éd., (Toronto: McClelland and Stewart, 1972), 321.

5. Eric W. Sager and Lewis R. Fischer, *Shipping and Shipbuilding in Atlantic Canada 1820-1914*. (Ottawa: Société historique du Canada, 1986), 15-19.

6. James Wilson Carmichael, *The Art of Marine Painting in Oil Colours*. (Londres: Winsor and Newton, 1864). Pour ce qui est des oeuvres de Carmichael, voir le catalogue de l'exposition *John Wilson Carmichael 1799-1868.*, (Newcastle upon Tyne: Laing Art Gallery, 1982). Le seul étudient connu de Carmichael fut le paintre de marines canadienne John O'Brien. Patrick Condon Laurette, *John O'Brien 1831-1891*. (Halifax: Art Gallery of Nova Scotia, 1984), 37.

7. Rita Kander and Boye Meyer-Friese, "'Richtige' Kapitansbilder," publié à *Weltkunst*, (Munich: 15 June 1982), XII, 1775-1776.

8. Phillip Chadwick Foster Smith, *The Artful Roux. Marine Painters of Marseille*. (Salem: Peabody Museum of Salem, 1978).

9. Jules Van Beylen, *Tentoonstelling Vlaamse Maritieme Achterglasschilderijen*. (Antwerp: Nationaal Scheepvaartmuseum, 1981), aussi Jules Van Beylen, "Glass Paintings of Ships", à *Art and the Seafarer.*, Hans Jurgen Hansen, éd. (Londres: Faber & Faber, 1968), 203-250.

Key for Captions

Whenever possible the vessel information (including type of vessel or rig, where it was launched, etc.) is as listed in the first registration of the vessel in a port registry.[1] If this was unavailable, published shipping registers, such as the appropriate Lloyd's Register of British and Foreign Shipping, were used.[2] Information concerning the life (history) of a particular vessel given in port registers (both the first and any subsequent registrations) was supplemented by material obtained from the commercial registers of British and non-British countries, various wreck registers and government publications.[3]

rig – the vessel's rig (type of vessel).[4]

Occasionally there will be a discrepancy between the visual information contained in the painting and the written records. When this occurs the rig depicted in the painting is given first, followed by the documented information in parenthesis.

launched – the launch site of the vessel and year.

builder – the builder.

hull – the vessel's hull dimensions.

These are shown exactly as they were first recorded and therefore are expressed in feet and inches or in a percentage of a foot. Length precedes the vessel's breadth and recorded depth. For several early vessels only the length and width dimensions were recorded. The principal material employed in hull construction precedes the dimensions only if the hull was not built of wood.

tonnage – the vessel's registered tonnage.

This also was acquired from the port register (when available) and shows the full tonnage including fractions of a ton. During the nineteenth century, three different formulae for determining vessel tonnage were used for varying periods, hence the various fractional measurements recorded.[5] It should be noted that tonnage does not represent a measurement of vessel weight but rather a measurement of the vessel's carrying capacity. A vessel's registered tonnage is usually its net tonnage (the carrying capacity of the ship's hull below the upper deck available for stowing cargo). However, when the vessel's gross tonnage (the total capacity of every enclosed space on board ship including erections on deck) is recorded this is indicated.

registration – where and when the vessel was first registered.

The number, in parenthesis, following this information refers to the specific entry for the vessel in the port register consulted. When a number is not recorded after the port of registry and year, this indicates that the information was acquired from sources other than the relevant port register.

official no. – official number assigned to a British registered vessel.

Following the passage of the Merchant Shipping Act of 1854, an official number was assigned to a British vessel when it was first registered at a British port. Certain vessels in this catalogue were never assigned a number because either the vessel's lifespan

Explications de Legendes

On a utilisé des légendes pour catégoriser le genre de données fournies. Dans la mesure du possible, les renseignements concernant le navire (y compris le genre de navire ou de brique, le lieu du lancement etc.) sont présentés tels qu'ils figurent dans la première immatriculation du navire au registre portuaire.[1] Lorsque ces données n'étaient pas disponibles, les registres de l'expédition publiés tels que le Lloyd's Register of British and Foreign Shipping appropriés ont été utilisés.[2] Les renseignements concernant les années de service (historique) d'un navire particulier fournis dans les registres portuaires (les premiers registres et les registres suivants) ont été complétés à l'aide de l'information obtenue dans les registres officiels des pays britanniques et non britanniques, dans divers registres concernant les naufrages et dans des publications gouvernementales.[3]

navire – le gréement du navire (type de navire).[4]

A l'occasion, il existe un écart entre les documents écrits et l'information visuelle que fournit la peinture. Dans un tel cas, le navire décrit dans la peinture est fourni d'abord, et ensuite l'information documentée entre parenthèses.

lancement – le lieu du lancement et l'année.

constructeur – le constructeur.

coque – les dimensions de la coque du navire.

Ces dimensions figurent exactement de la façon dont elles ont été inscrites initialement et elles sont donc exprimées en pieds et en pouces ou en fractions de pied. La longueur précède la largeur et la hauteur du navire. Pour plusieurs navires du début, seules la longeur et la largeur ont été inscrites. Les principaux matériaux utilisés dans la construction de la coque précèdent les dimensions seulement dans les cas où la coque n'est pas en bois.

jauge – le tonnage enregistré du navire.

Ces renseignements ont été obtenus du registre portuaire (lorsqu'il était disponible) et indiquent le tonnage complet y compris les fractions d'une tonne. Au cours du XIXe siècle, trois formules ont été utilisées pour déterminer le tonnage du navire pendant diverses périodes, d'où les différentes mesures en fraction qui ont été enregistrées. Il faudrait noter que la jauge ne représente pas le poids du navire mais plutôt sa capacité de transport. La jauge inscrite est habituellement le tonnage net (la capacité de transport de la coque du navire sous le pont supérieur utilisable pour l'arrimage de la cargaison). Toutefois, lorsque le tonnage brut du navire (la capacité totale de tout l'espace clos à bord, y compris les constructions sur le pont) est enregistré, celui-ci est indiqué.

immatricul. – (immatriculation) lieu et date d'immatriculation du navire.

Le numéro qui suit cette information se rapporte à l'inscription concernant le navire au registre portuaire consulté. Lorsque aucun numéro n'a été inscrit après le port d'immatriculation et l'année, cela indique que les données concernant le navire ont été obtenues d'autres sources que le registre portuaire pertinent.

redated this British practice or the vessel was never registered at a British port.

wner — the registered owner/s (place of residence appears in parenthesis). "*et al.*" dicates that there were a number of other shareholders.

story — an outline of the vessel's sailing history.

rtist — the artist, the artist's dates and where he painted for most of his career.

edium — medium and support.

mensions — dimensions of the canvas or paper.

scription — the actual inscription or signature present on the ship portrait.

urce — where and/or from whom the portrait was acquired.

ccession — the portrait's accession number.

Notes to Key

Dalhousie University Library. Port Register for Parrsboro, Nova Scotia, (microfilm). New Brunswick Museum. Port Registers for Chatham, Miramichi, St. Andrews and Saint John, New Brunswick. (microfilm).

Bureau Veritas. Brussels – Paris: 1828 – . *Lloyd's Register of Shipping.* London: 1760-1833. *Lloyd's Register of British and Foreign Shipping.* London: 1834 – . *Mercantile Navy List.* London: 1857 – . *New York Maritime Register.* 1869 – 1944. *Record of American and Foreign Shipping.* New York: 1867- .

Great Britain, Board of Trade, Marine Department. *Wreck Registers.* 1854 – 1898. Canada, Department of Marine and Fisheries. *Annual Reports.* Ottawa: published by Order of Parliament, 1868 – 1925. Canada, Department of Marine and Fisheries. *List of Vessels on the Registry Books of the Dominion of Canada.* (Supplement to the Annual Report) Ottawa: published by Order of Parliament, 1873 – 1925. New Brunswick, *Journals of the House of Assembly.* shipping returns. Fredericton, New Brunswick: published by Order of Government of New Brunswick.

Harold A. Underhill, *Masting and Rigging, the Clipper Ship and Ocean Carrier.* (Glasgow: Brown, Son & Ferguson, 1946).

Richard Rice, "Shipbuilding in British America, 1787-1890: An Introductory Study". (unpublished PhD. thesis, University of Liverpool, 1977) pp. 22-26.

n° officiel — le numéro officiel assigné à un navire immatriculé en Grande-Bretagne.

Après l'adoption de la Loi intitulée "Merchant Shipping Act" de 1854, un numéro officiel était assigné à un navire britannique lors de sa première immatriculation dans un port britannique. Certains navires dans le présent catalogue n'ont jamais reu de numéro parce qu'ils n'existaient plus au moment de l'adoption de cette pratique en Grande-Bretagne, ou parce qu'ils ne furent jamais immatriculés dans un port britannique.

propriétaire — le premier propriétaire ou les premiers propriétaires immatriculés du navire. "et autres" souligne qu'il y a d'autres actionnaires.

historique — un aperu de l'histoire de navigation du navire.

artiste — l'artiste, les dates et les lieux où il a exercé son métier pendant la majeure partie de sa carrière.

procédé — moyen d'expression.

dimensions — dimensions de la toile ou du papier en centimètres.

inscription — l'inscription réelle ou la signature figurant sur le portrait du navire.

origine — le donateur.

acquisition — le numéro d'acquisition du portrait.

Notes de Legendes

1. Bibliothèque de Dalhousie University. Registre portuaire de Parrsboro en Nouvelle-Écosse. (Microfilm). Le Musée du Nouveau-Brunswick. Registres portuaires pour Chatham, Miramichi, St. Andrews et Saint John, Nouveau-Brunswick. (Microfilm).

2. *Bureau Veritas.* Bruxelles – Paris: 1828 – . *Lloyd's Register of Shipping.* Londres: 1760-1833. *Lloyd's Register of British and Foreign Shipping.* Londres: 1834 – *Merchantile Navy List.* Londres: 1867 – *New York Maritime Register.* 1869-1940. *Record of American and Foreign Shipping.* New York: 1867 – .

3. Ministère de la Marine, Chambre de commerce de la Grand-Bretagne. *Registres des naufrages.* 1854-1898. Ministere de la Marine et des Peches du Canada. *Rapports annuels.* Ottawa: publié par Décret du Parlement, 1868-1925. Ministere des Peches et de la Marine du Canada. *Liste des navires dans les registres du Dominion du Canada.* (supplement au rapport annuel) Ottawa: publié par Decret du Parlement, 1873-1925. Nouveau-Brunswick. *Journal des débats de la Chambre.* Déclarations d'expedition. Fredericton, Nouveau-Brunswick. Publié par Décret du Gouvernement du Nouveau-Brunswick.

4. Harold A. Underhill, *Masting and Rigging, the Clipper Ship and Ocean Carrier.* (Glasgow: Brown, Son & Ferguson, 1946).

5. Richard Rice, "Shipbuilding in British North America, 1787-1890: An Introductory Study". (Thèse de doctorat non publiée, University of Liverpool, 1977), 22-26

David

The written records concerning the snow *David* all designate the vessel as a brig, while the portrait by William Clark clearly indicates a trysail mast aft of the main mast thus showing the *David* to be a specific type of brig known as a "snow." The rather hard linear style of William Clark's **David***, suggests an intent to reproduce clearly the lines of the rigging and represent accurately the form of the hull.

The *David*, according to William Clark's portrait, carried single topsails and topgallants, and had provision for a spencer on the fore mast. The *David* carried a skysail on her main mast only. Five studding sails are set while the spanker has been triced up. This type of sail arrangement was fairly typical for a snow of 1830, as was the high rake of the bowsprit with jibboom and the bluff-bow.
* Previously exhibited in: Marine Paintings of the Eighteenth, Nineteenth and Twentieth Centuries, London: N.R. Omell Gallery, 1982, no. 37.

rig	snow (brig)
launched	St. Martins, New Brunswick, 1825.
builder	Allan McLean
hull	86'5" x 23'2" x 15'1/2"
tonnage	204 60/94
registration	Saint John, New Brunswick, 1825. (No. 105)
owner	David Hatfield (Saint John, New Brunswick).
history	Transferred to Greenock, 1826; owned by Waddell of London 1838-1842; disappeared from Lloyd's Register 1843.
artist	William Clark (1803-1883), Greenock
medium	oil on canvas
dimensions	56.0 x 39.0 cm.
inscription	(lower left) W. Clark 1830
source	Purchased with funds from the estate of Helen McLeese from Manuge Galleries Ltd., Halifax, Nova Scotia, 1983.
accession	983.38

Les documents écrits concernant le senau *David* le désignent tous comme brick, tandis que le portrait de William Clark présente clairement un mât de voile de senau à l'arrière du grand mât, ce qui démontre que le *David* était un type précis de brick connu sous le nom de "senau". Le style linéaire plutôt dur du **David*** de William Clark révèle l'intention de reproduire clairement les lignes du gréement et de représenter de façon exacte la forme de la coque.

Le *David*, selon le portrait de William Clark, était muni de huniers et de perroquets simples et son mât de misaine pouvait porter une voile-goélette. Le *David* était muni d'un contre-cacatois sur le grand mât seulement. Cinq bonnettes sont serrées tandis que la brigantine a été hissée. Ce genre de voilure était plutôt typique pour un senau des années 1830, tout comme l'était la quête élevée du beaupré avec le bout-dehors de beaupré et l'avant renflé.

* Déjà exposé dans : Marine Paintings of the Eighteenth, Nineteenth and Twentieth Centuries, N.R. Omell Gallery, Londres, 1982, n° 37.

navire	senau (brick)
lancement	St.Martins, Nouveau-Brunswick, 1825.
constructeur	Allan McLean
coque	86'5" x 23'2" x 15'1/2"
jauge	204 60/94
immatricul.	Saint John, Nouveau-Brunswick, 1825. (n° 105)
propriétaire	David Hatfield (Saint John, Nouveau-Brunswick).
historique	Transféré à Greenock, 1826; ayant appartenu à Waddell de Londres, 1838 à 1842; est disparu du registre de Lloyd, 1843.
artiste	William Clark (1803-1883), Greenock
procédé	huile sur toile
dimensions	56,0 x 39,0 cm
inscription	(en bas à gauche) W. Clark 1830
origine	Acheté à la Manuge Galleries Ltd., Halifax, Nouvelle-Écosse, 1983 à l'aide de fonds provenant de la succession de Helen McLeese.
acquisition	983.38

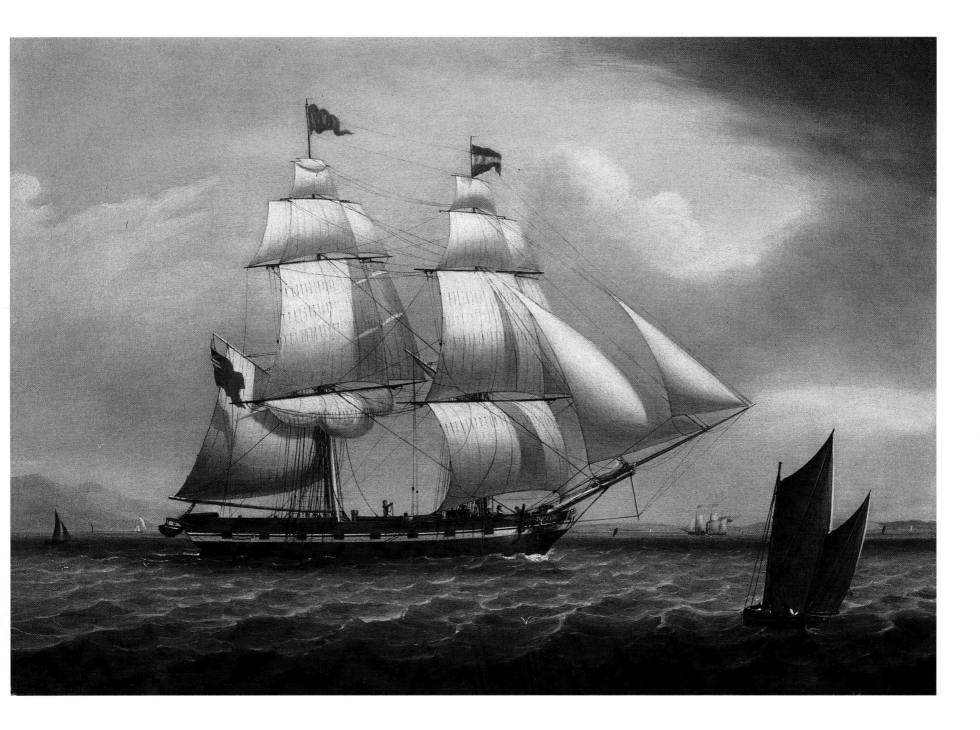

Tantivy

Painted by Miles Walters in about 1830, this picture shows the brig twice. To the right of the central image is a stern view. The picturing of a single vessel in two or three different positions in the same painting was common in the first half of the 19th century. This practice, although useful as further documentation of a vessel, defeated the illusion of temporal accuracy and fell out of favour about 1850.

Walters portrayed the *Tantivy* with skysails on both masts being taken in, as well as a full complement of studding sails,* one of which is being lowered from a studding sail boom attached to the fore yard. Other features include: a ship's boat hung in stern davits, a gaff topsail above the spanker and a male figurehead which appears to have a helmet.

Of particular interest is the short doubling (overlapping) of the jibboom with the bowsprit and a bowsprit cap that is set perpendicular to the water. This short doubling arrangement for the jibboom and bowsprit would change as the century progressed. A spreader is located abaft the martingale.

* For studding sails see Andrew W. German, "Stunsails and Reefing Gear. Evidence of Sail Development in Paintings at Mystic Seaport," *The Log of Mystic Seaport*. XXXVI, No. 4 (Winter, 1985), pp. 133-139.

rig	brig
launched	Norton, New Brunswick, 1827.
builder	Samuel Huston
hull	103′4″ x 26′ 3½″
tonnage	313 32/94
registration	Saint John, New Brunswick, 1828. (No. 3)
owner	Thomas Townsend Hanford, Thomas Raymond (Saint John, New Brunswick).
history	Wrecked on Sable Island, Nova Scotia, 1834.
artist	Miles Walters (1774-1849), Liverpool
medium	oil on canvas
dimensions	76.5 x 55.0 cm.
inscription	none
source	Gift of T. W. Rector, Saint John, New Brunswick, 1957.
accession	57.10

Peint par Miles Walters vers 1830, ce portrait présente deux images du brick. A droite de l'image centrale se trouve une vue arrière. La représentation d'un seul navire en deux ou trois positions différentes dans la même peinture était un phénomène commun au cours de la première moitié du XIXe siècle. Bien qu'elle fournisse une documentation plus approfondie sur le navire, cette pratique détruisait l'illusion de l'exactitude temporelle et elle perdit de sa popularité vers les années 1850.

Walters a représenté le *Tantivy* avec des contre-cacatois sur les deux mâts qui venaient d'être baissés ainsi qu'avec le plein déploiement des bonnettes, dont l'une est abaissée à partir d'une vergue de bonnette amarrée à la petite vergue. Les autres caractéristiques comprennent: petit canot à rames suspendu à des bossoirs sur la proue, un hunier muni à l'avant d'un foc au-dessus de la brigantine et une figure de proue masculine qui semble porter un casque.

Le court raccordement du bout-dehors de beaupré au beaupré et le choquet de beaupré qui est fixé perpendiculairement à l'eau sont d'un intérêt particulier. Ce court raccordement pour le bout-dehors de beaupré et le beaupré était appelé à évoluer au cours du siècle. Une barre de flèche se trouve à l'arrière de l'arc-boutant de martingale.

* Pour les bonnettes, voir: Andrew W. German, "Stunsails and Reefing Gear. Evidence of Sail Development in Paintings at Mystic Seaport," *"The Log of Mystic Seaport"*. XXXVI, n° 4 (Hiver, 1985), 133-139.

navire	brick
lancement	Norton, Nouveau-Brunswick, 1827
constructeur	Samuel Huston
coque	103′4″ x 26′ 3½″
jauge	313 32/94
immatricul.	Saint John, Nouveau-Brunswick, 1828. (n° 3)
propriétaire	Thomas Townsend Hanford, Thomas Raymond (Saint John, Nouveau-Brunswick).
historique	Echoué sur l'Île-de-Sable, Nouvelle-Écosse, 1834.
artiste	Miles Walters (1774-1849), Liverpool
procédé	huile sur toile
dimensions	76,5 x 55,0 cm
inscription	aucune
origine	Don de T. W. Rector, Saint John, Nouveau-Brunswick, 1957.
acquisition	57.10

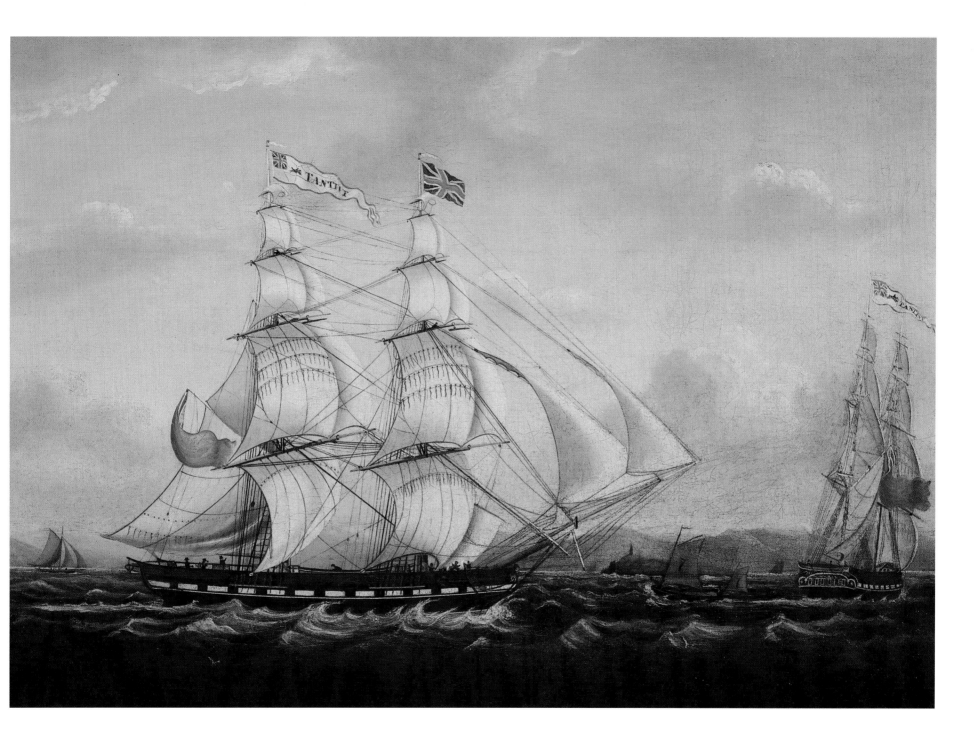

Albion

The existence of two portraits of the *Albion* (see also cat. 4) allows comparison between the work of two artists and a check on the technical accuracy of ship portraits. Even though there were numerous sailing vessels in the 1830s and 1840s named *Albion*, the houseflags identify both portraits to be the ship of that name owned by John Hammond of Saint John from 1834 to 1848.

In the Thomas Dove portrait, vessel identification is confirmed by the three Liverpool Code or Watson's Code flags flown from the mizzen truck.* They are, from top to bottom, the pennant for "1600" and the flags for the numbers "9" and "5". The number "1695", in Liverpool Code, in use between about 1826 and 1843 by ships frequenting the Mersey, was assigned to the British registered ship *Albion*. The Red Ensign at the stern confirms British registry.

Both portraits show very similar rigging, hull shape and deck layout. The masts of the *Albion* were rather lofty with royals above topgallant sails. This is quite evident in the somewhat elongated stern view in the left background of this picture.

* For code flags see: A.S. Davidson, *Marine Art & Liverpool. Painters, Places & Flag Codes 1760-1960.* (Albrighton: Waine Research Publications, 1986).

rig	ship
launched	Carleton (Saint John), New Brunswick, 1834.
builder	William and Isaac Olive
hull	137′4″ x 33′2″ x 25′1″
tonnage	687 11/94
registration	Saint John, New Brunswick, 1834. (No. 95)
owner	John Hammond (Saint John, New Brunswick).
history	Transferred to Liverpool, 1848; owned by Robert Shute, Liverpool, 1848; wrecked at Richibucto, New Brunswick, while owned by Thomas Hunter Holderness, Liverpool, 1853.
artist	Thomas Dove (1812-1886), Liverpool
medium	oil on canvas
dimensions	102.0 x 71.0 cm.
inscription	(stamped on reverse of canvas) T. Dove Marine Painter 1836
source	Gift of G. Woodford Scott, Saint John, New Brunswick, 1945.
accession	986.10

Les deux portraits de l'*Albion* (voir également cat. 4) qui existent permettent de faire une comparaison entre le travail de deux artistes et de vérifier l'exactitude technique des portraits de navires. Même s'il existait de nombreux voiliers portant le nom de *Albion* dans les années 1830 et 1840, les pavillons d'armateur identifient les deux portraits comme étant des représentations du navire du même nom ayant appartenu à John Hammond de Saint John de 1834 à 1848.

Dans le portrait de Thomas Dove, trois pavillons du Code Watson ou du Code Liverpool à la pomme du mât d'artimon identifient le navire.* Ils sont du bas en haut, les flammes pour "1600" et les pavillons pour les numéros "9" et "5". Le numéro 1695 du Code Liverpool, utilisé entre 1826 et 1843 environ, par les navires fréquentant le Mersey, fut assigné au navire *Albion* immatriculé en Grande-Bretagne. Le Red Ensign sur la poupe confirme que le navire avait été immatriculée en Grande-Bretagne.

Les deux portraits montrent un gréement, une coque et un plan de pont très semblables. Les mâts de l'*Albion* étaient plutôt élevés, des cacatois se trouvant au-dessus des perroquets. Cela est très évident selon la vue arrière quelque peu allongée dans l'arrière-plan à gauche de ce portrait.

* Pour les pavillons du code voir : A.S. Davidson, *Marine Art & Liverpool, Painters, Places & Flag Codes 1760-1960.* (Albrighton: Waine Research Publications, 1986).

navire	trois mâts carré
lancement	Carleton (Saint John), Nouveau-Brunswick, 1834.
constructeur	William et Isaac Olive
coque	137′4″ x 33′2″ x 25′1″
jauge	687 11/94
immatricul.	Saint John, Nouveau-Brunswick, 1834. (n° 95)
propriétaire	John Hammond (Saint John, Nouveau-Brunswick).
historique	Transféré à Liverpool, 1848; ayant appartenu à Robert Shute de Liverpool, 1848; échoué à Richibucto, Nouveau-Brunswick au moment où il appartenait à Thomas Hunter Holderness de Liverpool, 1853.
artiste	Thomas Dove (1812-1886), Liverpool
procédé	huile sur toile
dimensions	102,0 x 71,0 cm
inscription	(imprimé au dos de la toile) T. Dove Marine Painter 1836
origine	Don de G. Woodford Scott, Saint John, Nouveau-Brunswick, 1945.
acquisition	986.10

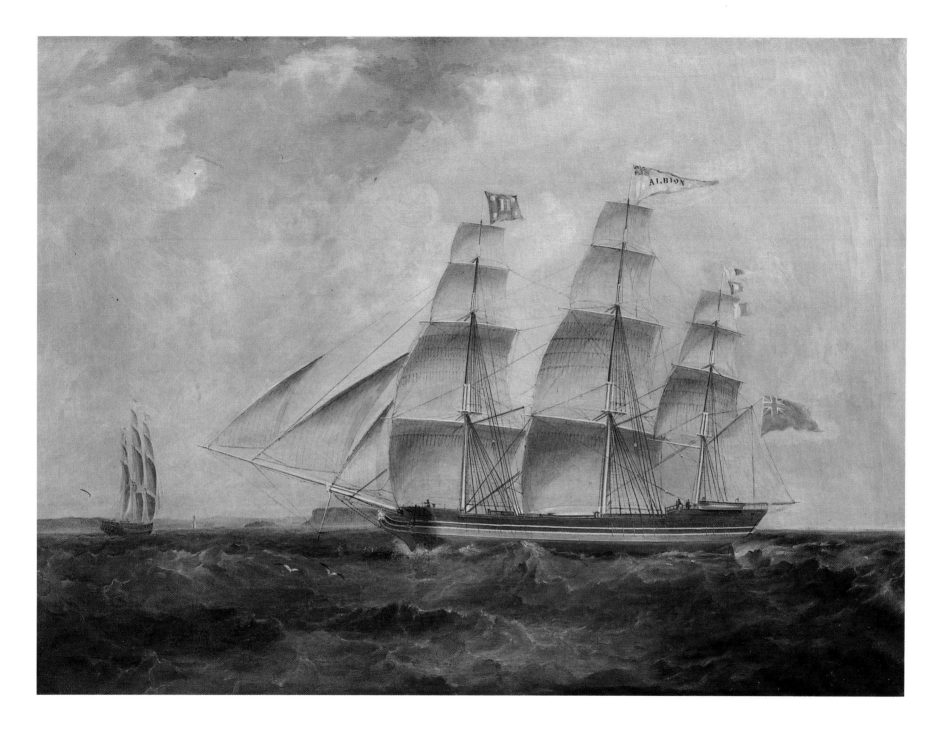

Albion

While the *Albion* in the 1836 picture (cat. 3) exhibits similarities with the vessel in this painting the owner John Hammond apparently chose to make a few alterations to his vessel. The most striking change is the repainted hull with mock gunports; a popular design to make a merchant ship appear like a naval vessel and thus discourage pirates. The earlier Thomas Dove painting clearly shows gaffs and trysail masts behind both the fore and main masts (for spencers), while these are absent on the second portrait. Studding sail booms are visible in this painting, but not in Dove's portrait. However, one should remember that studding sails were not part of the permanent rigging of a ship. Changing a vessel's rig and colour scheme during its career was not an uncommon practice.

The houseflags in the two portraits are not identical. From a study of ship portraits it is clear that some house flags were altered over time, perhaps in response to partnership changes, while other firms maintained an unaltered design.

The care in the rendering of the cityscape, the interesting composition and the technique of rendering the wind-filled sails and feathery waves all point to this being the work of Samuel Walters who, in 1847, established his studio in Liverpool. Samuel Walters worked from 1834–1843 with his father Miles (cat. 2), then travelled and worked in London for a period before settling in Liverpool.

rig	ship
launched	Carleton (Saint John), New Brunswick, 1834.
builder	William and Isaac Olive
hull	137'4" x 33'2" x 25'1"
tonnage	687 11/94
registration	Saint John, New Brunswick, 1834. (No. 95)
owner	John Hammond (Saint John, New Brunswick).
history	Transferred to Liverpool, 1848; wrecked at Richibucto, New Brunswick, 1853.
artist	Samuel Walters (1811-1882), Liverpool
medium	oil on canvas
dimensions	82.0 x 61.5 cm.
inscription	none
source	Purchased from Hyland Granby Antiques, Dennis, Massachusetts 1985, with a grant approved by the Minister of Communications under the terms of the Cultural Property Export and Import Act.
accession	985.19

Bien que l'*Albion* dans le portrait de 1836 (cat. 3) montre des similarités impressionnantes par rapport aux navires dans cette peinture, le propriétaire John Hammond décida apparemment de modifier son navire quelque peu. Le changement le plus frappant est le repeinturage de la coque avec des faux sabords de batterie; ce dessin populaire donne à un navire marchand l'allure d'un navire naval, ce qui décourage les pirates. La peinture précédente de Thomas Dove montre clairement des cornes et des mâts de voile de senau à l'arrière du mât de misaine et du grant mât (voile-goélette), bien que ceux-ci ne figurent pas dans le deuxième portrait. On peut voir des vergues de bonnettes dans cette peinture, mais pas dans celle de Dove. Toutefois, il faudrait noter que les bonnettes ne faisaient pas partie du gréement permanent d'un navire. Il n'était pas rare qu'on modifie le gréement et la couleur d'un navire pendant ses années de service.

Les pavillons d'armateur dans les deux portraits ne sont pas identiques. L'analyse des portraits de navires révèle clairement que certains pavillons d'armateur étaient modifiés au cours des années, peut-être même à la suite des changements de propriété du navire, tandis que d'autres sociétés conservaient les pavillons tels quels.

Le soin que l'artiste a mis à peindre le paysage de la ville, la composition et la technique intéressantes utilisées pour reproduire les voiles au vent et les vagues écumeuses démontrent qu'il s'agit bien de l'oeuvre de Samuel Walters qui établit son atelier à Liverpool en 1847. Samuel Walters travailla de 1834 à 1843 avec son père Miles (cat. 2), pour ensuite s'en aller travailler à Londres pendant une certaine période avant de s'établir à Liverpool.

navire	trois mâts carré
lancement	Carleton (Saint John), Nouveau-Brunswick, 1834.
constructeur	William and Isaac Olive
coque	137'4" x 33'2" x 25'1"
jauge	687 11/94
immatricul.	Saint John, Nouveau-Brunswick, 1834. (n° 95)
propriétaire	John Hammond (Saint John, Nouveau-Brunswick).
historique	Transféré à Liverpool, 1848; échoué à Richibucto, Nouveau-Brunswick, 1853.
artiste	Samuel Walters (1811-1882), Liverpool
procédé	huile sur toile
dimensions	82,0 x 61,5 cm
inscription	aucune
origine	Acheté chez Hyland Granby Antiques, Dennis, Massachusetts, 1985 avec l'aide de la Commission canadienne d'examen des exportations de biens culturels du ministère des Communications.
acquisition	985.19

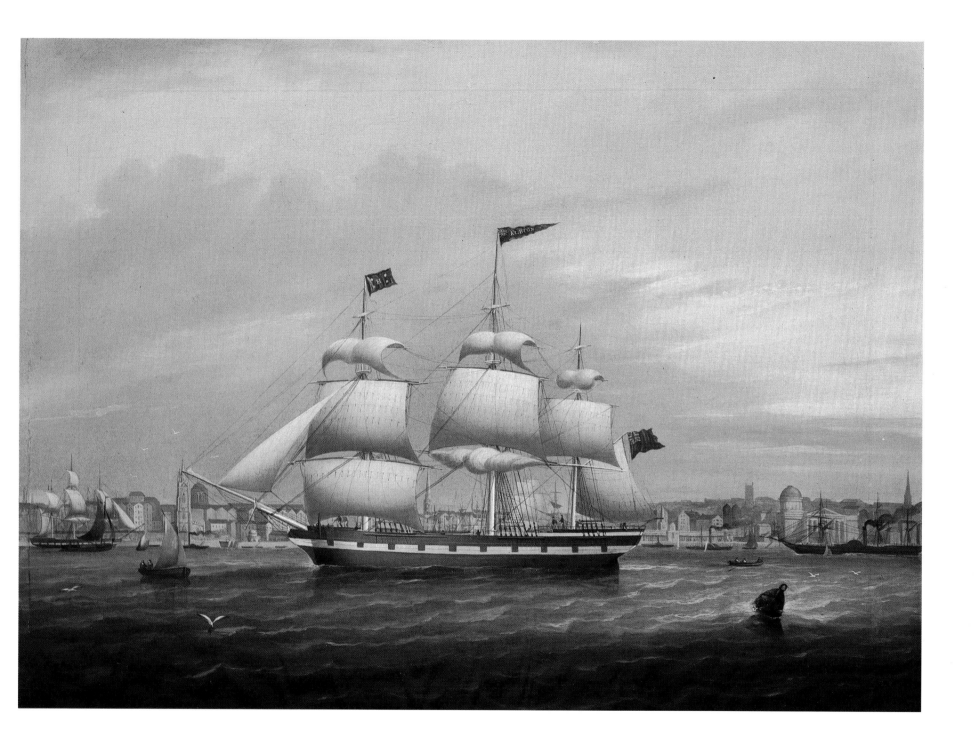

Elizabeth

Joseph Heard's portrait of the *Elizabeth* shows her flying the Liverpool Code for the vessel number "1358". The Liverpool Code became obsolete with the widespread adoption of a British signal code introduced by Captain Marryat in 1817.

The style of this painting is typical of that of Joseph Heard. His mannered depiction of the vessel slightly heeled over exposing the surface of the deck allowed the inclusion of anecdotal events in the seaman's life. His apparent wish to avoid the stylistic cliché of his "primitive" colleagues in the business suggests some artistic ambitions. Heard was born in Egremont near Whitehaven where he practiced marine painting until moving to Liverpool in 1834. His style might have been influenced by his brother, a portrait painter, with whom he shared a studio.

The barque Elizabeth had a very short career. She was built in 1834, and was lost at sea early in the year 1837. Here the Elizabeth is shown off Holyhead, Wales with the South Stack in the background. The blue and white flag at the fore truck apparently signals for a pilot. The fore and main spencers are not set and the royals have been furled. The brig in the left background is indistinct and has not been identified.

rig	barque
launched	Granville, Nova Scotia 1834.
builder	John Wade
hull	113'8" x 29'11"
tonnage	455 62/94
registration	Saint John, New Brunswick, 1834. (No. 42)
owner	Jedediah Slason (Fredericton, New Brunswick).
history	Lost at sea, 1837.
artist	Joseph Heard (1799-1859), Liverpool
medium	oil on canvas
dimensions	99.0 x 68.5 cm.
inscription	(lower left) Jo Heard
source	Gift of H. S. Gregory & Sons Ltd., Saint John, New Brunswick, 1964.
accession	64.115

Le portrait de *Elizabeth* par Joseph Heard représente le navire portant le numéro "1358" du Code Liverpool. Le Code Liverpool est devenu désuet à la suite de l'adoption générale d'un code de signaux britannique introduit par le capitaine Marryat en 1817.

Le style de cette peinture est typique de Joseph Heard. Sa représentation maniérée du navire légèrement incliné exposant la surface du pont lui a permis d'inclure des anecdotes sur la vie du marin. Son désir apparent d'éviter les clichés stylistiques de ses collègues "primitifs" manifeste des ambitions artistiques. Heard est né à Egremont près de Whitehaven où il fit de la peinture de marines jusqu'à son déménagement à Liverpool en 1834. Son style aurait pu être influencé par son frère, un portraitiste avec qui il partageait un atelier.

Le barque *Elizabeth* a eu une carrière très courte. Elle fut construite en 1834 et se perdit en mer au début de l'année 1837. Ici on voit le *Elizabeth* près de Holyhead au pays de Galles et on aperçoit South Stack à l'arrière-plan. Le pavillon bleu et blanc à la pomme du mât de misaine est un signal de pilote. Les petites misaines et grandes misaines ne sont pas déployées et les cacatois ont été serrés. Le brick à l'arrière-plan à gauche n'est pas très distinct et n'a pas été identifié.

navire	barque
lancement	Granville, Nouvelle-Écosse 1834.
constructeur	John Wade
coque	113'8" x 29'11"
jauge	455 62/94
immatricul.	Saint John, Nouveau-Brunswick, 1834. (n° 42)
propriétaire	Jedediah Slason (Fredericton, Nouveau-Brunswick).
historique	Perdue en mer en 1837.
artiste	Joseph Heard (1799-1859), Liverpool
procédé	huile sur toile
dimensions	99,0 x 68,5 cm
inscription	(en bas à gauche) Jo Heard
origine	Don de H. S. Gregory & Sons Ltd., Saint John, Nouveau-Brunswick, 1964.
acquisition	64.115

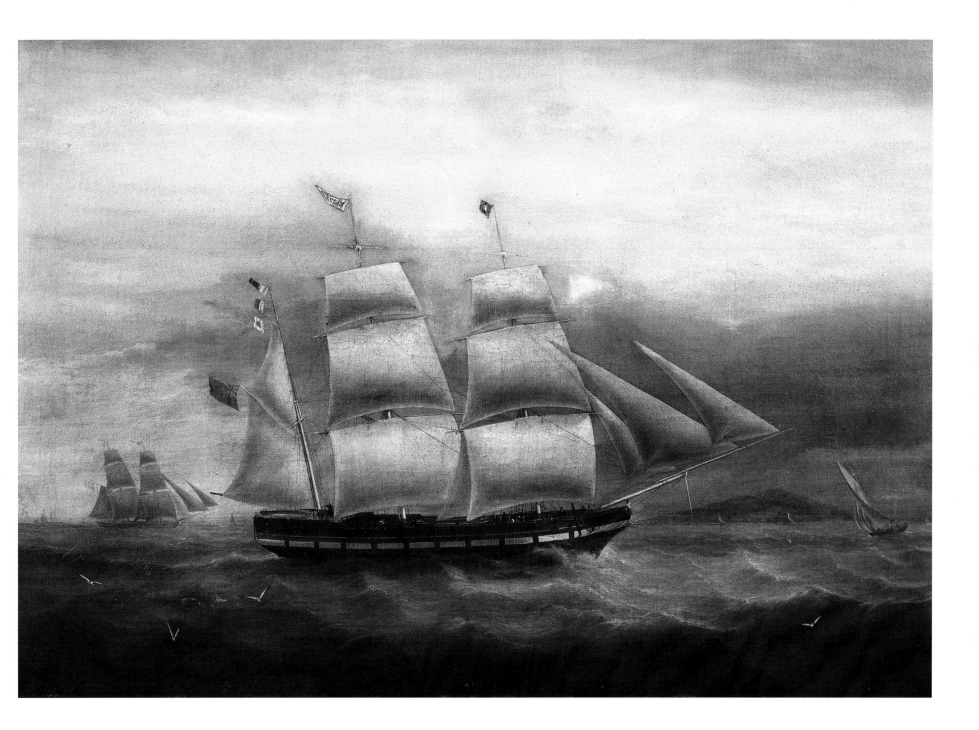

Ianthe

The stylistic similarities between this painting and the **Albion** (cat. 4) are sufficient to establish that they are both by the same hand – Samuel Walters. However, the more dynamic composition giving the impression of an active port in this portrait suggests that this is a more mature work which could postdate the **Albion** by as much as a decade. Samuel Walters identified the subject of this portrait by painting her name clearly on the bow and representing the correct Marryat Code identification flags (1st distinguishing pennant and the flags below for 5, 3, 9, 2).* He has also painted the vessel's name and homeport in the stern view on the right. The blue and white flag at the fore truck is the same as that on the *Elizabeth* (cat. 5) and indicates that the master is signalling for the assistance of a pilot.

While the sail plan is not unusual for a barque of 1840, this portrait does suggest that the *Ianthe* had a very uncommon feature. The quarterdeck has a covering which is clear in the stern view. It was common for British vessels to have an exposed quarterdeck with the ship's wheel open to the elements.

* See: Captain Marryat, *The Universal Code of Signals for the Mercantile Marine of All Nations*. (London: Richardson Brothers, 1841 and 1847) and Dennis V. Pulley, "What the Flags Proclaim" *The Occasional: An Occasional Journal for Nova Scotian Museums*, VII, no. 1 (Fall, 1981), pp. 14-19.

rig	barque
launched	St. Stephen, New Brunswick, 1840.
builder	Joseph Nehemiah Porter
hull	121' x 24.4' x 19.2'
tonnage	459 3478/3500
registration	St. Andrews, New Brunswick, 1840. (No.39)
owner	John Porter, George Marks Porter, Joseph Nehemiah Porter, James Porter (St. Stephen, New Brunswick).
history	Lost at sea, 1857.
artist	Samuel Walters (1811-1882), Liverpool
medium	oil on canvas
dimensions	121.0 x 86.0 cm
inscription	none
source	purchased from Mrs. Carleton Brown (descendant of J.N. Porter), St. Stephen, New Brunswick, 1975.
accession	M.75.105.2 (Kings Landing Historical Settlement, New Brunswick)

Les similarités stylistiques entre cette peinture et l'**Albion** (cat. 4) suffisent pour déterminer qu'elles ont été toutes les deux peintes par Samuel Walters. Toutefois, la composition plus dynamique qui donne l'impression d'un port bourdonnant d'activité dans ce portrait laisse entendre que c'est une oeuvre avec beaucoup plus de maturité qui pourrait avoir été créée même une décennie après l'**Albion**. Samuel Walters a identifié le sujet de ce portrait en peignant son nom clairement sur la proue et en représentant les pavillons d'identification du Code Marryat (première flamme de distinction et les pavillons 5, 3, 9 et 2 en-dessous).* Il a aussi peint le nom du navire et le port d'attache dans une vue arrière à droite. Le pavillon bleu et blanc à la pomme du mât de misaine est le même que celui dans le *Elizabeth* (cat. 5) et révèle que le capitaine lance un signal de demande de pilote.

Bien que le plan de la voilure ne soit pas inhabituel pour une barque de 1840, ce portrait laisse entendre effectivement que le *Ianthe* avait des caractéristiques très peu communes. La plage-arrière est recouverte d'un revêtement qui est davantage visible dans la vue arrière. Les navires britanniques avaient souvent une plage-arrière découverte, le gouvernail du navire étant exposé aux éléments de la nature.

* Voir : *The Universal Code of Signals for the Mercantile Marine of All Nations*, du Capitaine Marryat. (Londres : Richardson Brothers, 1841 et 1847) et Dennis V. Pulley, "What the Flags Proclaim", *The Occasional: An Occasional Journal for Nova Scotian Museums*, VII, n°1 (automne, 1981), 14 à 19.

navire	barque
lancement	St. Stephen, Nouveau-Brunswick, 1840.
constructeur	Joseph Nehemiah Porter
coque	121' x 24.4' x 19.2'
jauge	459 3478/3500
immatricul.	St. Andrews, Nouveau-Brunswick, 1840. (n° 39)
propriétaire	John Porter, George Marks Porter, Joseph Nehemiah Porter, James Porter (St. Stephen, Nouveau-Brunswick).
historique	Perdue en mer en 1857.
artiste	Samuel Walters (1811-1882), Liverpool
procédé	huile sur toile
dimensions	121,0 x 86,0 cm
inscription	aucune
origine	Acheté auprès de M^me Carleton Brown (descendante de J.N. Porter), St. Stephen au Nouveau-Brunswick, 1975.
acquisition	M.75.105.2 (Village historique de Kings Landing, Nouveau-Brunswick)

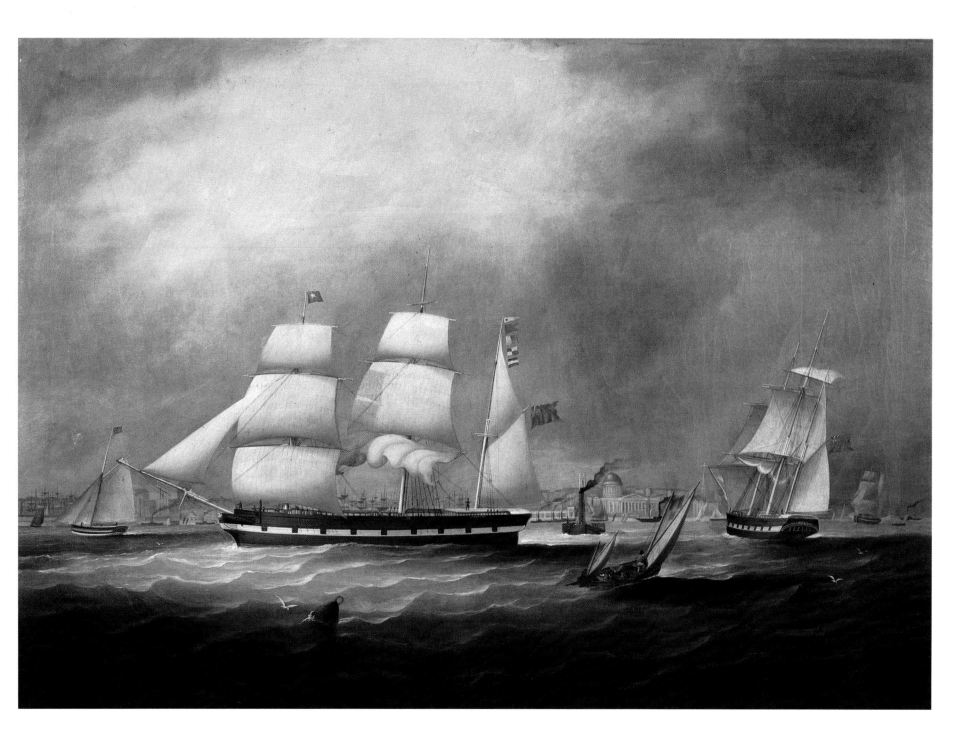

Wm. Carson

The relative dynamism of Joseph Heard's style which relied in part on the slightly oblique angle of the subject implying motion and the heeling over of vessels was admirably suited to the foul weather portrait. This work probably had a fair weather pendant which likewise would have displayed Heard's mature romantic style.

While a number of sails have been taken in successfully and several crew members are seen in the rigging, both the fore topsail and the main sail have been blown out and the fore topgallant mast has snapped. Unfortunately the specific terrifying incident in the history of the *Wm. Carson* shown in this picture has not been identified.

The *Wm. Carson*, built in St. Martins, after seven years service in the Vaughan fleet, was sold in November 1853 at South Shields, England. The barque's name was changed subsequently for it was not registered as the *Wm. Carson* in Great Britain.

rig	barque
launched	St. Martins, New Brunswick, 1846.
builder	David Vaughan
hull	106.3' x 24' x 15.2'
tonnage	342 710/3500
registration	Saint John, New Brunswick, 1846. (No.33)
owner	David Vaughan, Simon Vaughan, William Vaughan, Benjamin Vaughan (St Martins, New Brunswick).
history	Transferred to South Shields, England, 1853.
artist	Joseph Heard (1799-1859), Liverpool
medium	oil on canvas
dimensions	122.0 x 79.5 cm.
inscription	none
source	Gift of Mrs. Henrietta A. Bogart, (descendant of D. Vaughan) Victoria, British Columbia, 1950.
accession	50.123

Le style relativement dynamique de Joseph Heard qui était fondé en partie sur l'angle légèrement oblique du sujet, ce qui laisse représente le mouvement et l'inclinaison des navires, était admirablement adapté au portrait du temps. Cette oeuvre avait probablement un pendant, soit un portrait d'un navire par beau temps qui de la même faon aurait démontré le style romantique de Heard révélant une plus grande maturité.

Bien qu'un certain nombre de voiles aient été serrées avec succès et que l'on voit plusieurs membres de l'équipage dans le gréement, le petit hunier et la grand-voile ont été emportés par le vent et le mât du petit perroquet est cassé. Malheureusement, cet incident particulièrement terrifiant dans l'histoire du *Wm. Carson* figurant dans ce portrait n'a pas été identifié.

Le *Wm. Carson*, construit à St. Martins, fut vendu en novembre 1853 à South Shields en Angleterre après avoir fait partie de la flotte Vaughan pendant sept ans. Le nom de la barque a été remplacé subséquemment, car elle n'était pas immatriculée sous le nom de *Wm. Carson* en Grande-Bretagne.

navire	barque
lancement	St. Martins, Nouveau-Brunswick, 1846.
constructeur	David Vaughan
coque	106.3' x 24' x 15.2'
jauge	342 710/3500
immatricul.	Saint John, Nouveau-Brunswick, 1846. (n° 33)
propriétaire	David Vaughan, Simon Vaughan, William Vaughan, Benjamin Vaughan (St. Martins, Nouveau-Brunswick).
historique	Transféré à South Shields, Angleterre, 1853.
artiste	Joseph Heard (1799-1859), Liverpool
procédé	huile sur toile
dimensions	122,0 x 79,5 cm
inscription	aucune
origine	Don de M^me Henrietta A. Bogart, (descendante de D. Vaughan) Victoria, Colombie-Britannique, 1950.
acquisition	50.123

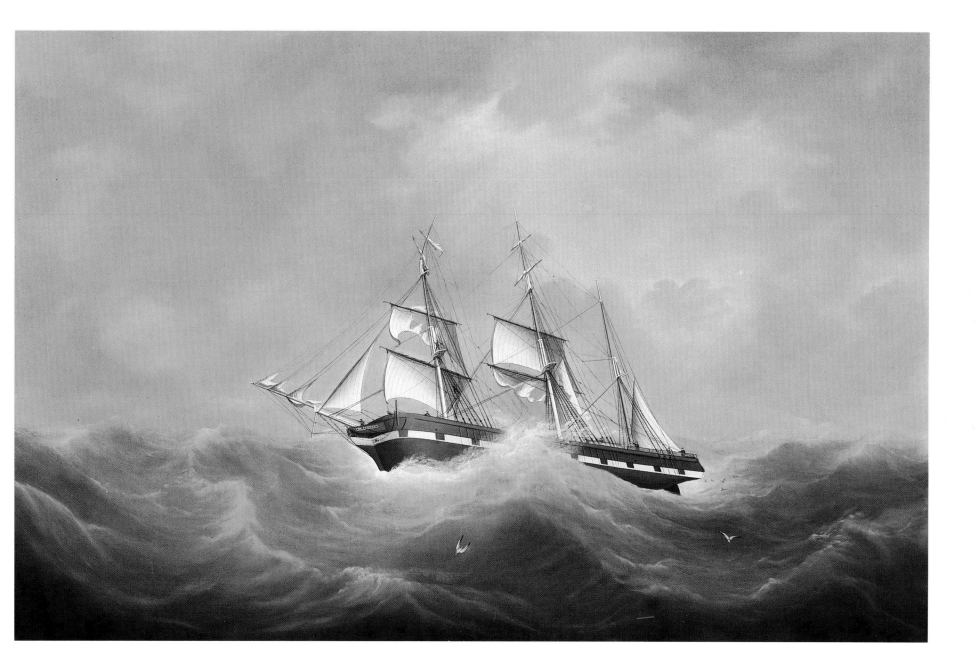

Signed works by John Hughes and others which have been attributed to him show a marked skill in the rendering of the sea. His convincing waves and successful colouring of the sea in sunlight and shadow set his work apart from that of most contemporary ship portraitists who lacked such talent in the painting of seascapes.

In this picture, the *Oregon*, named for the British territory then a popular destination for emigrant frontiersmen, carries a North American Indian as a figurehead. The Saint John registry states only that this ship had a man's figurehead. The rake (or angle) of the bowsprit is lower than that shown in the paintings of earlier vessels such as the *David* and the *Tantivy*. The presence of the houseflag of William and Richard Wright (W & RW) on the fore truck proves that this portrait was painted in 1846, the year the *Oregon* was owned by this Saint John firm. Three studding sails are carried on the fore mast on the windward side, while the studding sails on the main mast are on the leeward side. A club pole for a studding sail is visible below the bowsprit. The *Oregon* awaits the arrival of the Liverpool pilot cutter approaching on the far left.

rig	ship
launched	Saint John, New Brunswick, 1846.
builder	William Wright
hull	151′ x 29.5′ x 22.2′
tonnage	928 299/3500
registration	Saint John, New Brunswick, 1846. (No. 22)
official no.	32877
owner	William Wright, Richard Wright (Saint John, New Brunswick).
history	Transferred to Liverpool, 1846; wrecked in 1863.
artist	John Hughes (active 1839-1870), Liverpool
medium	oil on canvas
dimensions	92.0 x 61.5 cm.
inscription	none
source	Gift of C. T. Nevins (descendant of James Nevins, a builder of ships for William Wright), Montreal, Quebec, 1931.
accession	15902

Les oeuvres signées par John Hughes ainsi que d'autres qui lui ont été attribuées sont une preuve d'une habileté marquée pour la reproduction de la mer. L'allure convaincante qu'il savait donner aux vagues et les couleurs réelles de la mer ensoleillée et ombragée distinguent son travail de celui de la plupart des portraitistes de navires contemporains qui n'avaient pas le même talent pour la reproduction du panorama marin.

Dans ce portrait, l'*Oregon*, nommé d'après les territoires britanniques qui étaient à cette époque une destination populaire des aventuriers émigrants, a pour figure de proue un Indien nord-américain. Le registre de Saint John indique uniquement que ce navire avait une figure de proue masculine. L'inclinaison ou l'angle du beaupré est plus basse que celle qui figure dans les peintures des premiers navires tels que le *David* et le *Tantivy*. La présence du pavillon d'armateur de William et Richard Wright (W & RW) à la pomme du mât de misaine prouve que ce portrait a été peint en 1846, soit l'année où l'*Oregon* appartenait à cette société de Saint John.

Le mât de misaine a trois bonnettes au vent tandis que les bonnettes sur le grand mât sont sous le vent. On voit en bas du beaupré un bôme de bonnette. L'*Oregon* attend l'arrivée du cotre Liverpool qui approche du côté gauche au lointain.

navire	trois mâts carré
lancement	Saint John, Nouveau-Brunswick, 1846.
constructeur	William Wright
coque	151′ x 29.5′ x 22.2′
jauge	928 299/3500
immatricul.	Saint John, Nouveau-Brunswick, 1846. (n° 22)
n° officiel	32877
propriétaire	William Wright, Richard Wright (Saint John, Nouveau-Brunswick).
historique	Transféré à Liverpool en 1846; naufragé en 1863.
artiste	John Hughes (actif 1839-1870), Liverpool
procédé	huile sur toile
dimensions	92,0 x 61,5 cm
inscription	aucune
origine	Don de C. T. Nevins (descendant de James Nivens, un constructeur de navires pour William Wright), Montréal, Québec, 1931.
acquisition	15902

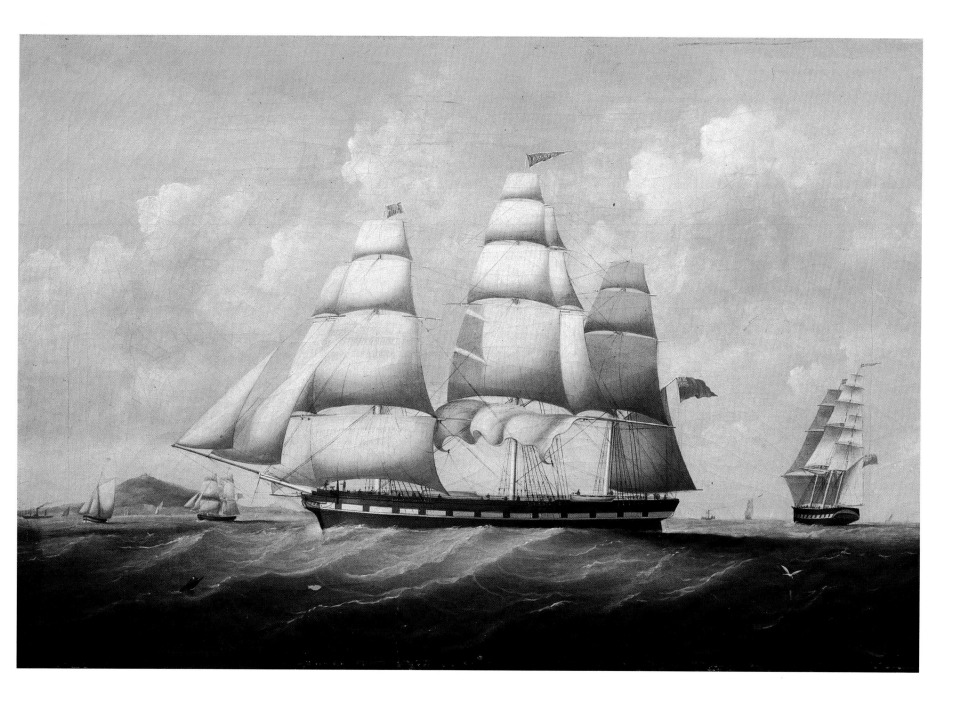

Boadicea

This dramatic foul weather painting shows the *Boadicea* with only the fore and main topsails set. Both of these are reefed and aback causing the ship to make sternway. The Red Ensign hoisted at the spanker gaff is inverted — a signal of distress. In front of the *Boadicea's* bow is an overturned boat. Two other boats are aft of the ship. Does this picture show an incident involving a crew member overboard or are the crew of the *Boadicea* attempting to rescue the occupants of the capsized boat?

One unusual feature of the *Boadicea* has been recorded by Heard. The vessel's martingale, or dolphin striker, is set on a diagonal towards the bow. The martingale on British merchant vessels is most commonly shown either perpendicular to the bowsprit or on an angle facing away from the bow.

Although the royal yard on the main mast has been struck (taken down), the *Boadicea* could not carry royal yards on either the fore or mizzen masts.

rig	ship
launched	St. Mary's Bay, Nova Scotia, 1847.
builder	James Malcolm
hull	151.8′ x 30′ x 22′
tonnage	909 910/3500
registration	Saint John, New Brunswick, 1847. (No. 82)
official no.	3978
owner	Ambrose Shelton Perkins, James Reed, Robert Reed, Saint John, New Brunswick).
history	Abandoned at sea bound from Cardiff to Portland, Maine, 1863.
artist	Joseph Heard (1799-1859), Liverpool
medium	oil on canvas
dimensions	91.0 x 60.0 cm.
inscription	none
source	Gift of Dr. Mabel Hanington, Toronto, Ontario, 1951.
accession	33413

Cette peinture du navire bravant la tempête présente le *Boadicea* avec un petit hunier et un grand hunier. Les deux sont serrés et roulés, ce qui porte le navire à faire un mouvement vers l'arrière. Le Red Ensign arboré sur la corne de la brigantine est inversé — ce qui est un signal de détresse. En avant de la proue du *Boadicea* se trouve un bateau chaviré. Deux autres bateaux se trouvent à l'arrière du navire. Ce portrait représente-il un incident où un membre de l'équipage est tombé à l'eau ou l'équipage du Boadicea tente-t-il de sauver les occupants du bateau chaviré?

Une caractéristique inhabituelle du *Boadicea* a été enregistrée par Heard. L'arc-outant de martingale du navire est étalé en diagonale vers la proue. L'arc-boutant de martingale des navires marchands britanniques est le plus souvent représenté soit perpendiculairement au beaupré ou à un angle éloigné de la proue.

Bien que la vergue du cacatois sur le grand mât ait été baissée, le *Boadicea* ne pourrait pas avoir des vergues de cacatois sur le mât d'artimon et le grand mât.

navire	trois mâts carré
lancement	St. Mary's Bay, Nouvelle-Écosse, 1847.
constructeur	James Malcolm
coque	151.8′ x 30′ x 22′
jauge	909 910/3500
immatricul.	Saint John, Nouveau-Brunswick, 1847. (n° 82)
n° officiel	3978
propriétaire	Ambrose Shelton Perkins, James Reed, Robert Reed (Saint John, Nouveau-Brunswick).
historique	Abandonné en mer en se rendant de Cardiff à Portland, Maine, 1863.
artiste	Joseph Heard (1799-1859), Liverpool
procédé	huile sur toile
dimensions	91,0 x 60,0 cm
inscription	aucune
origine	Don du Dr Mabel Hanington, Toronto, Ontario, 1951.
acquisition	33413

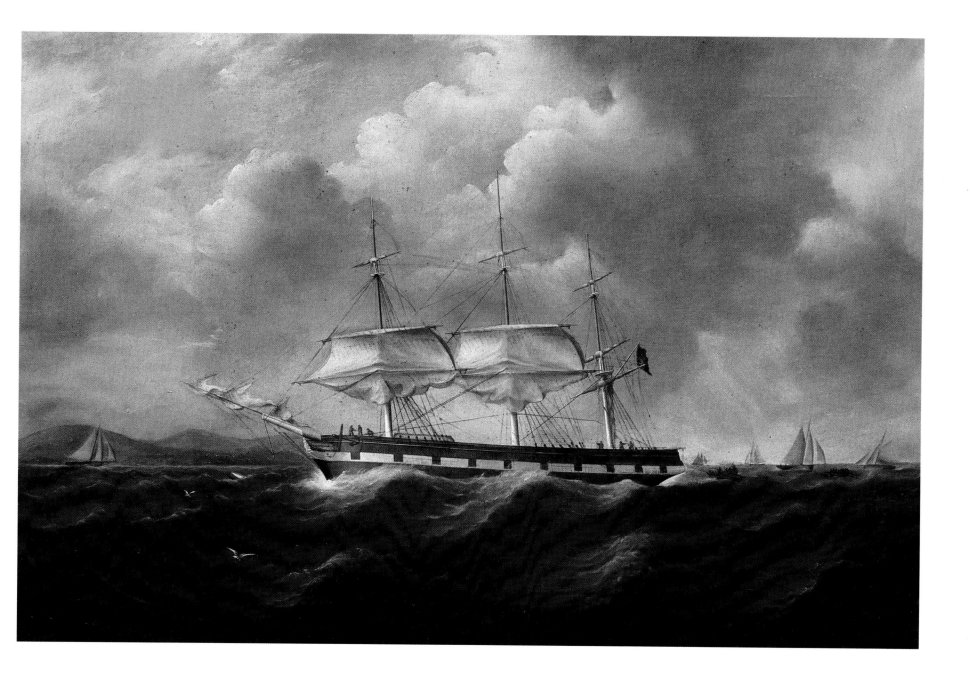

Dundonald

The "W & RW" houseflag of the Wrights clearly identifies the owners of the *Dundonald* prior to the sale of the ship in 1854. The significance of the flag on the mizzen truck however, is unknown. It appears likely that it could be the flag of a shipmasters association, although this cannot be stated with certainty.

The *Dundonald* has a male figurehead in military dress and an anchor in position at the cathead. All sails are set except the main sail (which is clewed up), mizzen (or cross-jack), the three royals and one jib. The shrouds and other rigging are well defined for the main subject.

In the starboard view of the ship in the background — also meant to represent the *Dundonald* — the details are less distinct. The artist has definitely not given the secondary portrait the same detailed attention as the central vessel. While fourteen mock gunports were painted on the main subject, only thirteen appear on the other ship. The number of shrouds depicted for each vessel also varies and yet, the same figurehead appears to have been represented.

rig	ship
launched	Saint John, New Brunswick, 1849.
builder	William and Richard Wright
hull	176' x 34.5' x 20.7'
tonnage	1372 1716/3500
registration	Saint John, New Brunswick, 1849. (No. 25)
official no.	26584
owner	William Wright, Richard Wright (Saint John, New Brunswick).
history	Sold to Ferni Brothers of Liverpool,1854; burned 1858.
artist	Anonymous Liverpool artist
medium	oil on canvas
dimensions	92.0 x 60.5 cm.
inscription	none
source	Gift of C. T. Nevins (descendant of James Nevins, a builder of ships for William Wright), Montreal, Quebec, 1931.
accession	15903

Le pavillon d'armateur "W & RW" de Wrights identifie clairement les propriétaires du *Dundonald* avant qu'il soit vendu en 1854. On ne connaît toutefois pas la signification du pavillon sur le mât d'artimon. Il s'agit probablement d'un pavillon d'une association de navigateurs, bien que cela ne puisse pas être affirmé avec certitude.

Le *Dundonald* a, pour figure de proue, un homme en uniforme militaire et une ancre accrochée au cabestan. Toutes les voiles sont déployées sauf la grand-voile (qui est baissée), la voile barrée, les trois cacatois et un foc. Les trois haubans et les autres gréements sont bien définis pour le sujet principal.

Dans la vue du tribord du navire à l'arrière-plan — censé également représenter le *Dundonald* — les détails sont un peu moins bien définis. L'artiste a certes accordé moins d'attention au portrait secondaire qu'au navire central. Bien que quatorze faux sabords de batterie aient été peints sur le sujet principal, treize seulement figurent sur l'autre navire. Le nombre de haubans représentés pour chaque navire varie également et pourtant, la même figure de proue semble avoir été représentée.

navire	trois mâts carré
lancement	Saint John, Nouveau-Brunswick, 1849.
constructeur	William and Richard Wright
coque	176' x 34.5' x 20.7'
jauge	1372 1716/3500
immatricul.	Saint John, Nouveau-Brunswick, 1849. (n° 25)
n° officiel	26584
propriétaire	William Wright, Richard Wright (Saint John, Nouveau-Brunswick).
historique	Vendu aux Ferni Brothers de Liverpool, 1854; incendié en 1858.
artiste	anonyme, Liverpool
procédé	huile sur toile
dimensions	92,0 x 60,5 cm
inscription	aucune
origine	Don de C. T. Nevins (descendant de James Nivens, un constructeur de navires pour William Wright), Montréal, Québec, 1931.
acquisition	15903

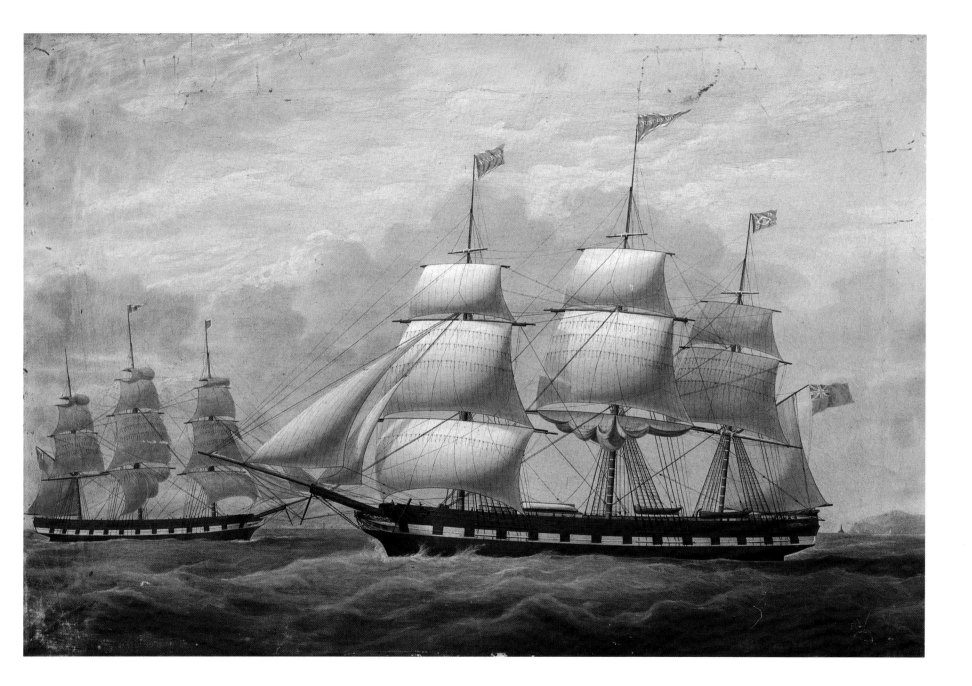

Reciprocity

The American flag on the spanker gaff indicates that this ship was registered at a port in the United States. The vessel was one of two named *Reciprocity* owned by James Porter and Company of St. Stephen, New Brunswick. Porter's other *Reciprocity* was a larger vessel which was built and registered in 1853 at Calais, Maine.

In the portrait the cityscape of Liverpool, no doubt derived from a contemporary engraving, shows the skyline of the early 1850s. The single topsails of the *Reciprocity*, typical of a vessel of 1850, the presence of pilot sloop no. 5 replaced by a schooner in 1856, in combination with the cityscape indicate that the subject of this picture is certainly Porter's first *Reciprocity*, built in 1850.

The name flag for the vessel is of a most unusual design; composed of the American "Stars and Stripes", the British Red Ensign and the name *Reciprocity*. The reciprocity trade agreement, a treaty between the United States and the Canadian colonies lasting from 1854-1866, generated much debate prior to its implementation. James Porter appears to have signalled his support for this treaty by naming not one, but two of his vessels in honour of it.

The attribution of this work to Duncan McFarlane is based on stylistic comparison with his very few signed works. However, the genuine *oeuvre* of this painter is particularly confused as his name has been attached to many pictures of varying style all with Liverpool backgrounds that cannot be attributed to more famous Liverpool ship portraitists.

rig	ship
launched	Calais, Maine, 1850.
builder	William Hinds
hull	175.9' x 38' x 23'
tonnage	1162
registration	Calais, Maine, 1851
owner	James Porter & Co. (St. Stephen, New Brunswick).
history	Burned in the North Atlantic, 1852.
artist	Duncan McFarlane (active 1834-1871), Liverpool
medium	oil on canvas
dimensions	122.0 x 87.0 cm.
inscription	none
source	Gift of Mrs. Margaret Todd, (descendant of James Porter) Milltown, New Brunswick, 1971.
accession	971.37.1

Le pavillon américain sur la corne de la brigantine indique que ce navire a été immatriculé dans un port aux Etats-Unis. Il s'agit d'un des deux navires qui étaient connus sous le nom de *Reciprocity* appartenant à James Porter et à la compagnie de St. Stephen au Nouveau-Brunswick. L'autre *Reciprocity* de Porter était un plus grand navire construit et immatriculé en 1853 à Calais, Maine.

Dans le portrait, la vue de la ville de Liverpool, sans doute tirée d'une gravure contemporaine, montre la ligne d'horizon au début des années 1850. Les huniers simples du *Reciprocity*, typiques d'un navire de 1850, et la présence d'un sloop no 5 remplacé par une goélette en 1856, combinés avec la vue de la ville, indiquent que le sujet de ce portrait est sans contredit le premier *Reciprocity* de Porter construit en 1850.

Le pavillon nominal du navire est un dessin plutôt inhabituel composé du "Stars and Stripes" américain, du Red Ensign britannique et du nom de *Reciprocity*. Le traité de réciprocité, un traité entre les Etats-Unis et les colonies canadiennes qui fut en vigueur de 1854 à 1866, provoqua beaucoup de débat avant sa mise en oeuvre. James Porter semble avoir indiqué son appui pour ce traité en nommant, pas seulement un, mais deux de ses navires *Reciprocity* en l'honneur de ce traité.

On attribue cette oeuvre à Duncan McFarlane après avoir comparé le style de cet ouvrage à celui des quelques oeuvres signées par lui. Toutefois, l'oeuvre réelle de ce peintre est particulièrement confuse puisque son nom a été rattaché à bon nombre de portraits de style divers ayant tous Liverpool dans l'arrière-plan et qui ne peuvent pas être attribués à des portraitistes de navires de Liverpool plus renommés.

navire	trois mâts carré
lancement	Calais, Maine, 1850.
constructeur	William Hinds
coque	175.9' x 38' x 23'
jauge	1162
immatricul.	Calais, Maine, 1851
propriétaire	James Porter & Co. (St. Stephen, Nouveau-Brunswick).
historique	Incendié dans l'Atlantique du Nord en 1852.
artiste	Duncan McFarlane (actif 1834-1871), Liverpool
procédé	huile sur toile
dimensions	122,0 x 87,0 cm
inscription	aucune
origine	Don de M^me Margaret Todd, (descendante de James Porter) Milltown, Nouveau-Brunswick, 1971.
acquisition	971.37.1

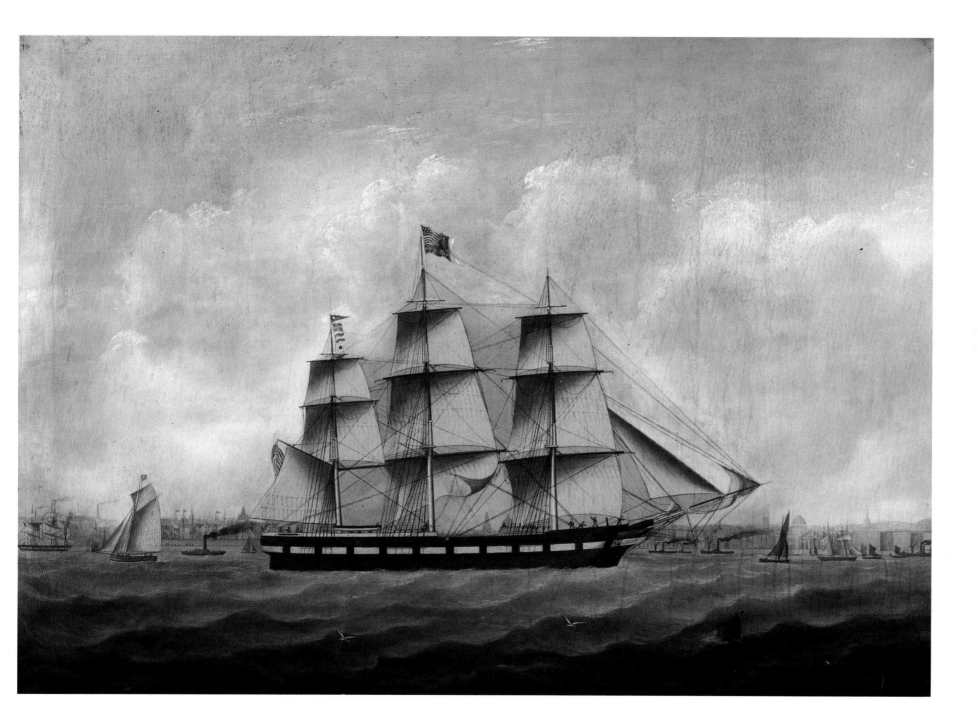

Eleanor

In this portrait of the *Eleanor* (with a starboard quarter view on the left), the port view shows the vessel off New Brighton, at the entrance to the River Mersey. The ship, bound for Liverpool, carries an impressive spread of canvas including five studding sails, four staysails and royals. The ship carries a skysail on the main mast only.

The crisp detail in John Hughes' painting includes clearly defined studding sail booms, buntlines and deck-crew. The pristine condition of the magnificent sails and the freshly painted hull are owed to artistic licence enhancing the client's pride of ownership rather than reflecting the reality of the ravages of wind and sea on any transoceanic voyage. Similarly it is unlikely that a vessel so close to entering port would be carrying quite so much sail.

The absence of precise documentation of appearance in relation to time and place with the apparent precision in the rendering of details of the subject and Hughes' characteristically naturalistic seascape point to the dichotomy of demands made on ship portraitists by their clients.

rig	ship
launched	Quaco (St. Martins), New Brunswick, 1854.
builder	Robert Vail
hull	173.1' x 33.1' x 20.2'
tonnage	1062 52/100
registration	Saint John, New Brunswick, 1854. (No. 174)
official no.	25884
owner	George Young (Saint John, New Brunswick).
history	Sold to Robert Rankin, Liverpool, 1856; transferred to Belfast, 1869; registered at Belfast and owned by Daniel Dixon, 1872; abandoned in the North Atlantic, 1880.
artist	John Hughes (active 1839-1870), Liverpool
medium	oil on canvas
dimensions	122.0 x 78.0 cm.
inscription	none
source	Gift of Mrs. Henrietta A. Bogart, Victoria, British Columbia, 1950.
accession	50.121

Dans ce portrait de l'*Eleanor* (avec une vue du tribord à gauche), la vue du port montre le navire près de New Brighton à l'entrée de River Mersey. Le navire, en direction de Liverpool, porte une voilure impressionnante y compris cinq bonnettes, quatre focs et quatre cacatois. Le navire a un contre-cacatois sur le grand mât seulement.

Le détail précis de la peinture de John Hughes présente clairement des bômes de bonnettes, des cargues fond et un équipage de pont. L'état primitif de la voilure impressionnante et la coque fraîchement peinte sont attribuables au talent artistique qui rend le client plus fier d'être propriétaire plutôt qu'à la représentation de la réalité des ravages du vent et de la mer lors d'un voyage à travers l'océan. Il est aussi peu probable qu'un navire à la veille d'arriver au port aurait autant de voiles.

L'absence de documentation précise sur l'apparance par rapport au temps et au lieu ainsi que la définition apparente de la reproduction des détails du sujet et le panorama naturaliste qui est caractéristique de Hughes illustrent les nombreuses pressions exercées auprès des portraitistes de navires par leurs clients.

navire	trois mâts carré
lancement	Quaco (St. Martins), Nouveau-Brunswick, 1854.
constructeur	Robert Vail
coque	173.1' x 33.1' x 20.2'
jauge	1062 52/100
immatricul.	Saint John, Nouveau-Brunswick, 1854. (n° 174)
n° officiel	25884
propriétaire	George Young (Saint John, Nouveau-Brunswick).
historique	Vendu à Robert Rankin, Liverpool, 1856; transféré à Belfast, 1869; immatriculé à Belfast et ayant appartenu à Daniel Dixon, 1872; abandonné dans l'Atlantique du Nord, 1880.
artiste	John Hughes (actif 1839-1870), Liverpool
procédé	huile sur toile
dimensions	122,0 x 78,0 cm
inscription	aucune
origine	Don de M^me Henrietta A. Bogart, Victoria, Colombie-Britannique, 1950.
acquisition	50.121

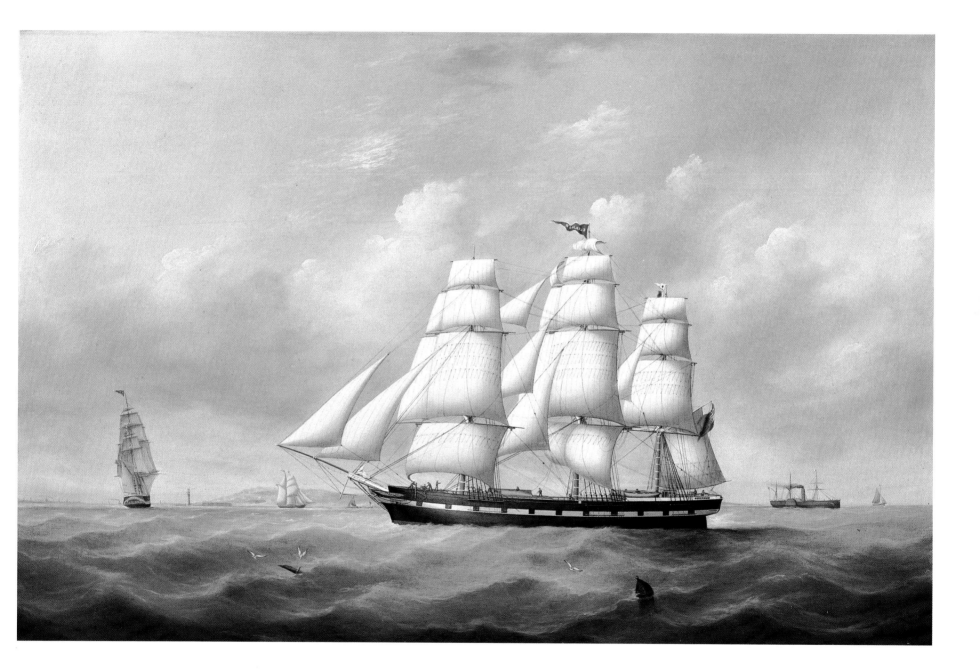

Victress

The ship portraitists of the Mediterranean ports of France and Italy had a preference for working in ink and water-colour on paper. Their fast-drying inexpensive pictures produced in incredible numbers (if one can judge from the quantity of surviving examples) may have been purchased more as souvenirs than as permanent records for a master's home or owner's office.

The slick and often characterless renderings by these artists imply an efficient craft industry in which only peculiarities of hull, rigging, flags and pennants would require observation by the artist. Honoré Pellegrin, to whom we have attributed this painting, created some of the more inspired pictures of vessels visiting Marseilles from the 1820s to the 1860s. Pellegrin painted in the manner popularized by the Roux family of ship portraitists who worked there from the mid 18th century to the last quarter of the 19th century.

This portrait shows clearly that the *Victress* had a much sharper bow than vessels constructed during the 1830s and 1840s when the bluff-bow was the standard. Changes to hull design were introduced in the 1840s and 1850s.

rig	barque
launched	Annapolis, Nova Scotia, 1854.
builder	unknown
hull	127.7′ x 25.8′ x 12.7′
tonnage	362 23/100
registration	Saint John, New Brunswick, 1854. (No. 152)
official no.	34835
owner	Jacob Valentine Troop, Andrew Kenney (Saint John, New Brunswick).
history	Lost on the Bahamas Banks, 1858.
artist	Honoré Pellegrin (1793-1869), Marseille
medium	watercolour on paper
dimensions	59.5 x 44.0 cm.
inscription	(lower edge) Barque Victress of S¹ John New Brunswick. Capt. A. Kenney. entering Marseilles. 1856.
source	Gift of F.C. Beatteay, Saint John, New Brunswick, 1956.
accession	56.54

Les portraitistes de navires des ports méditerranéens de la France et de l'Italie préféraient l'encre et l'aquarelle sur papier. Ces portraits peu coûteux qui séchaient rapidement et qui étaient produits en nombre incroyable (si l'on en juge d'après la quantité d'échantillons qui ont survécu) auraient pû être achetés plutôt à titre de souvenirs qu'à titre de dossiers permanents pour la maison d'un capitaine ou le bureau d'un armateur.

Les reproductions démunies souvent de caractère produites par ces artistes laissent entendre une industrie artisanale efficace dans laquelle seule les particularités de la coque, du gréement, des pavillons et des flammes auraient besoin d'être observées par l'artiste. Honoré Pellegrin, à qui nous avons attribué cette peinture, a créé quelques-uns des portraits les plus inspirés de navires visitant Marseilles à partir des années 1820 jusqu'aux années 1860. Pellegrin a peint selon la méthode popularisée par des portraitistes de navires de la famille Roux qui a travaillé à cet endroit à partir du milieu du XVIIIe siècle jusqu'au dernier quart du XIXᵉ siècle.

Ce portrait démontre clairement que le *Victress* avait une proue beaucoup plus pointue que les navires construits au cours des années 1830 et 1840 lorsque l'avant renflé était la norme. On a commencé à apporter des changements à la conception de la coque dans les années 1840 et 1850.

navire	barque
lancement	Annapolis, Nouvelle-Écosse, 1854.
constructeur	inconnue
coque	127.7′ x 25.8′ x 12.7′
jauge	362 23/100
immatricul.	Saint John, Nouveau-Brunswick, 1854. (n° 152)
n° officiel	34835
propriétaire	Jacob Valentine Troop, Andrew Kenney (Saint John, Nouveau-Brunswick).
historique	Perdue sur les côtes des Bahamas en 1858.
artiste	Honoré Pellegrin (1793-1869), Marseille
procédé	aquarelle sur papier
dimensions	59,5 x 44,0 cm
inscription	(en bas) Barque Victress of S¹ John New Brunswick. Capt. A. Kenney. entering Marseilles, 1856.
origine	Don de F.C. Beatteay, Saint John, Nouveau-Brunswick, 1956.
acquisition	56.54

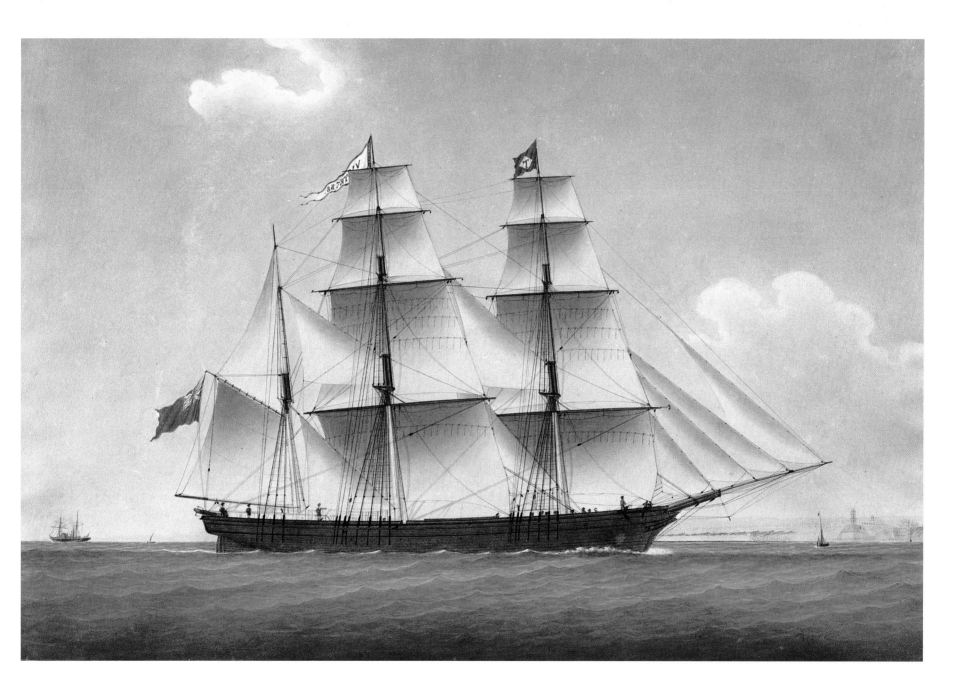

Morning Light

This picture, by an Italian artist working in Messina, shows some of the unfortunate results of the hurried production endemic among some ship painters of Mediterranean ports. The black band across the bottom with a postcard-like inscription, ubiquitous in this genre of painting in the Mediterranean ports of France and Italy, lacks specific reference to the brig. In this particular case, the inscriptions, the sea and the backgrounds were undoubtedly painted on a number of canvases in a studio. Upon receiving a commission the artist appears to have added the hull, rigging and sails. In the case of this static image of a generalized vessel, the quite untalented painter apparently relied on only the most cursory observation of his subject. He has misrepresented the Troop houseflag. The flag is correctly shown on the contemporary *Victress* (cat. 13) and *Annie* (cat. 16).

Based on the evident lack of individual characteristics in this work and the obvious mistake in the houseflag one must be cautious in suggesting that the hull shape and rigging in the picture have any documentary value.

The vessel listed in the registers as a brig is shown as a snow with single topsails. In the mid 1850s, single topsails were beginning to be replaced by the more manageable smaller upper and lower topsails.

rig	snow (brig)
launched	Wilmot, Nova Scotia, 1856.
builder	unknown
hull	115′ x 27.8′ x 12.4′
tonnage	290 51/100
registration	Saint John, New Brunswick, 1856. (No. 80)
official no.	35134
owner	Jacob Valentine Troop, William Thomson, Jacob Fritz (Saint John, New Brunswick).
history	Wrecked in the Azores, 1862.
artist	Anonymous Italian
medium	oil on canvas
dimensions	70.0 x 52.0 cm.
inscription	(along bottom) ENTERING THE HARBOUR OF MESSINA, IN THE ISLAND OF SICILY.
source	Gift of Mrs. H. G. H. Smith (descendant of J.V. Troop), Winnipeg, Manitoba, 1976.
accession	976.15.5

Ce portrait fait par un artiste italien travaillant à Messine, présente certains résultats malheureux de la production endémique faite trop rapidement par certains peintres de navires des ports méditerranéens. La bande noire à travers le fonds portant une inscription ressemblant à une carte postale, que l'on trouve partout dans ce genre de peinture dans les ports méditerranéens de la France et de l'Italie, n'a pas de référence précise au brick. Dans ce cas particulier, les inscriptions, la mer et l'arrière-plan ont été peints sans doute sur un certain nombre de toiles dans un studio. A mesure qu'il recevait une commission, l'artiste semblait avoir ajouté la coque, le gréement et la voilure. Dans ce cas, le peintre plutôt non doué de l'image statique d'un navire généralisé s'est fondé apparemment sur une observation préliminaire de son sujet. Il a mal représenté le pavillon d'armateur Troop. Le pavillon est représenté de faon exacte sur le *Victress* contemporain (cat. 13) et *Annie* (cat. 16).

Compte tenu de l'absence manifeste de caractéristiques individuelles dans cet ouvrage, et de l'erreur évidente par rapport au pavillon d'armateur, il faut être prudent avant d'affirmer que la forme de la coque et le gréement dans ce portrait ont une valeur documentaire.

Le navire figurant dans les registres à titre de brick est présenté comme un senau avec des huniers simples. Vers le milieu des années 1850, les huniers simples commenaient a être remplacés par des huniers fixes et volants plus petits et plus faciles à manier.

navire	senau (brick)
lancement	Wilmot, Nouvelle-Écosse, 1856.
constructeur	inconnue
coque	115′ x 27.8′ x 12.4′
jauge	290 51/100
immatricul.	Saint John, Nouveau-Brunswick, 1856. (nᵒ 80)
nᵉ officiel	35134
propriétaire	Jacob Valentine Troop, William Thomson, Jacob Fritz (Saint John, Nouveau-Brunswick).
historique	Naufragé dans les Aores en 1862.
artiste	anonyme Italien
procédé	huile sur toile
dimensions	70,0 x 52,0 cm
inscription	(en bas) ENTERING THE HARBOUR OF MESSINA, IN THE ISLAND OF SICILY.
origine	Don de Mᵐᵉ H.G.H. Smith (descendante de J.V. Troop), Winnipeg, Manitoba, 1976.
acquisition	976.15.5

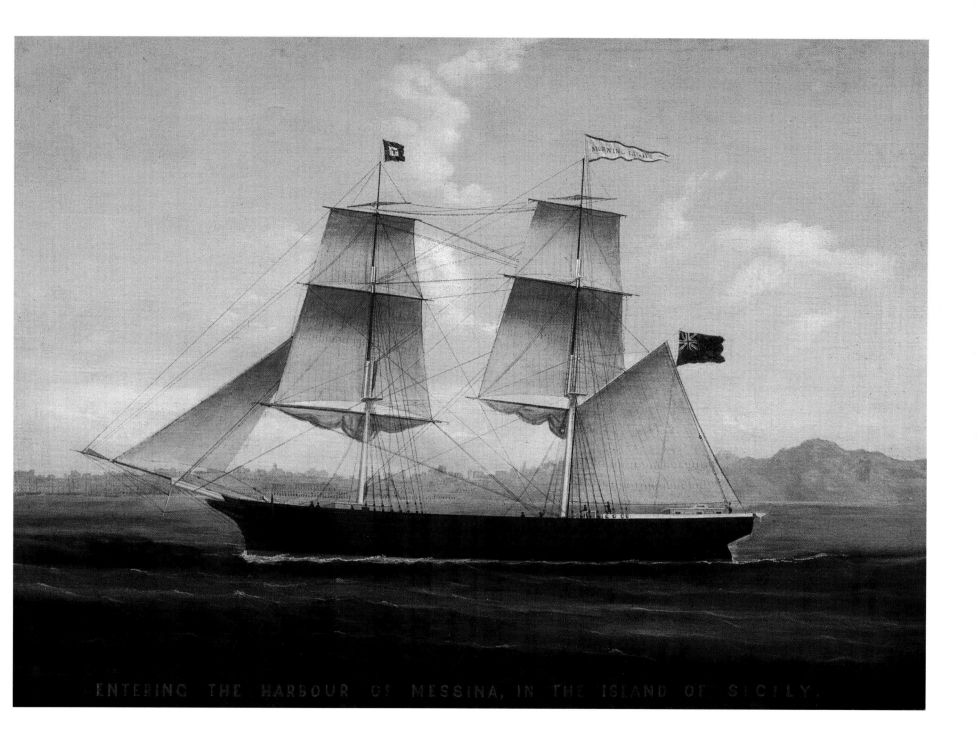

ENTERING THE HARBOUR OF MESSINA, IN THE ISLAND OF SICILY.

Lord Palmerston

William Gay York was born in Saint John, New Brunswick and worked there as a shipwright. In 1851 he moved to Liverpool where he began a career as a ship portraitist. His early works, mostly of Canadian and American vessels, are typically close in style to those of contemporary Liverpool ship painters from whom he probably learned his craft. William G. York (he would later add an "e" to the end of his name), worked in New York from 1871 until 1882 returning periodically to Liverpool.*

The *Lord Palmerston* is shown with double topsails introduced in the mid 1850s. York has also adequately represented the lines of the hull which, by this period, had been streamlined. The full-bodied bluff-bowed hull was being abandoned in favour of sleeker hull forms as shipowners wanted to purchase faster sailing vessels.

Although the written documents of 19th century ship portrait businesses are conspicuously rare, an indication of the price for better works exists in a surviving receipt dated 1862 from William York for £5 in payment for a ship portrait.** This represents a considerable sum indicating the value attached to such works by the clients of artists such as York.

* Fritz Gold, "The Elusive York(e)s," Antiques and the Arts Weekly, 8 April, 1983, pp. 1, 22-23. ** Mystic Seaport Museum, G. W. Blunt White Library, coll. 59, box 6.

rig	ship
launched	Saint John, New Brunswick, 1862.
builder	John McMorran and James L. Dunn
hull	175.2' x 36.3' x 24'
tonnage	1057 16/100
registration	Saint John, New Brunswick, 1862. (No. 50)
official no.	46135
owner	John McMorran, James Lindsay Dunn (Saint John, New Brunswick).
history	Registered to James Kennedy and others, Liverpool, 1864; abandoned at Pernambuco, 1869.
artist	William Gay York (1817-about 1882), Liverpool
medium	oil on canvas
dimensions	91.5 x 63.5 cm.
inscription	(lower right) W^m York L.pool Feb 1863
source	Purchased in 1950.
accession	68.27

William Gay York est né à Saint John au Nouveau-Brunswick et y a travaillé à titre de constructeur de navires. En 1851, il déménagea à Liverpool où il entreprit une carrière de portraitiste de navires. Ses premiers ouvrages, surtout de navires américains et canadiens, ressemblent habituellement au style des peintres de navires de Liverpool contemporains de qui il a probablement appris son métier. William G. York (il ajoutera plus tard un "e" à la fin de son nom), travailla à New York de 1871 à 1881, retournant périodiquement à Liverpool.*

Le *Lord Palmerston* est présenté avec des huniers doubles adoptés vers le milieu des années 1850. York a déjà bien représenté les lignes de la coque qui, à cette période, avait été carénée. La coque à l'avant renflé était abandonnée pour les coques plus élégantes à mesure que les armateurs décidaient d'acheter des navires plus rapides.

Bien que les documents écrits des enterprises de portraits de navires au XIXe siècle soient visiblement rares, on a une indication du prix des meilleurs ouvrages d'après les reus qui datent de 1862 de William York, ces reus indiquant la somme de 5 pour un portrait de navire.** Cette somme assez considérable témoigne de la valeur que les clients des artistes comme York attribuaient à ces ouvrages.

* Fritz Gold, "The Elusive York(e)s", Antiques and the Arts Weekly, 8 avril 1983, 1, 22-23. ** Mystic Seaport Museum, G.W. Blunt White Library, collection 59, boîte 6.

navire	trois mâts carré
lancement	Saint John, Nouveau-Brunswick, 1862.
constructeur	John McMorran et James L. Dunn
coque	175.2' x 36.3' x 24'
jauge	1057 16/100
immatricul.	Saint John, Nouveau-Brunswick, 1862. (n° 50)
n° officiel	46135
propriétaire	John McMorran, James Lindsay Dunn (Saint John, Nouveau-Brunswick).
historique	Immatriculé au nom de James Kennedy et autres à Liverpool, 1864; abandonné à Pernambuco en 1869.
artiste	William Gay York (1817 – vers 1882), Liverpool
procédé	huile sur toile
dimensions	91,5 x 63,5 cm
inscription	(en bas à droite) W^m York L.pool Feb 1863
origine	Acheté en 1950.
acquisition	68.27

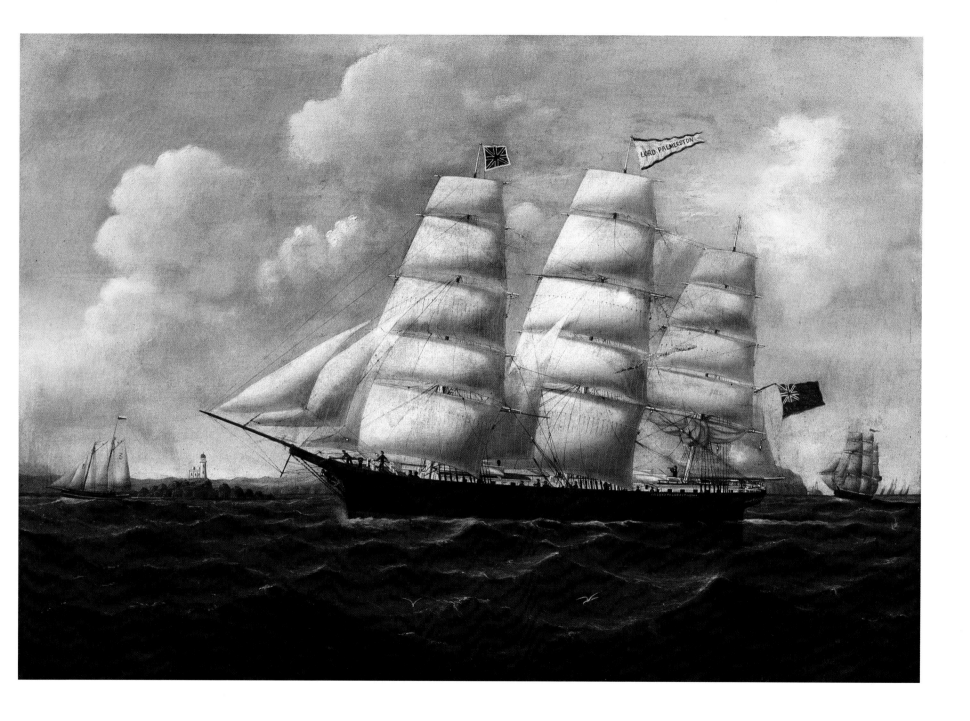

Annie

The barque *Annie*, launched the same year as the ship *Lord Palmerston*, also had double topsails. Marryat Code flags are flown at the mizzen truck and the Troop houseflag at the fore truck. Although studding sails are not set, the studding sail booms for these auxiliary sails can be seen. The painting of a mock gunport design on the hull was no longer as common for merchant vessels of this period but painted gunports would appear on a number of vessels near the end of the century. It should also be noted that the *Annie* did not carry a figurehead.

The White Ensign flown from the spanker gaff is an anomaly. Under normal circumstances, a commercial vessel would not be authorized to fly this British naval flag. Why it appears in this portrait is unknown.

rig	barque
launched	Saint John, New Brunswick, 1862.
builder	Alexander Anderson
hull	141.4′ x 30.95′ x 18.9′
tonnage	549 32/100
registration	Saint John, New Brunswick, 1862. (No. 4)
official no.	42683
owner	Jacob Valentine Troop, William Thomson, Andrew Kinney (Saint John, New Brunswick), John Stewart Parker (Tynemouth, New Brunswick).
history	Sold at Grimsby, 1866; owned by O. Johansen of Sarpsborg, Norway, 1899.
artist	Joseph Semple (fl. 1863-1878), Belfast
medium	oil on canvas
dimensions	92.0 x 58.5 cm.
inscription	(lower left) J. SEMPLE. Corporation Sᵗ Belfast
source	Gift of the estate of E. M. Irvine (descendant of John E. Irvine, a partner in the firm Troop & Son).
accession	58.13

Le barque *Annie*, mise à l'eau la même année que le navire *Lord Palmerston*, avait aussi des doubles huniers. Les pavillons du Code Marryat sont arborés à la pomme du mât d'artimon et le pavillon Troop à la pomme du mât de misaine. Bien que les bonnettes ne soient pas déployées, les bômes des bonnettes pour ces voiles auxiliaires sont visibles. La peinture d'un faux sabord de batterie sur la coque n'était plus commune pour les navires de commerce au cours de cette période, mais des sabords peints figuraient sur un certain nombre de navires vers la fin du siècle. Il faudrait aussi noter que le *Annie* n'avait pas de figure de proue.

Le White Ensign arboré sur la corne de la brigantine est anormal. Dans des circonstances normales, un navire de commerce ne serait pas autorisé à arborer ce pavillon naval britannique. On ne sait pas pourquoi il figure dans ce portrait.

navire	barque
lancement	Saint John, Nouveau-Brunswick, 1862.
constructeur	Alexander Anderson
coque	141.4′ x 30.95′ x 18.9′
jauge	549 32/100
immatricul.	Saint John, Nouveau-Brunswick, 1862. (nᵒ 4)
nᵒ officiel	42683
propriétaire	Jacob Valentine Troop, William Thomson, Andrew Kinney (Saint John, Nouveau-Brunswick), John Stewart Parker (Tynemouth, Nouveau-Brunswick).
historique	Vendu à Grimsby, 1866; ayant appartenu à O. Johansen de Sarpsborg, Norvège, 1899.
artiste	Joseph Semple (fl. 1863-1878), Belfast.
procédé	huile sur toile
dimensions	92,0 x 58,5 cm
inscription	(en bas à gauche) J. SEMPLE. Corporation Sᵗ Belfast
origine	Don de la succession de E.M. Irvine (descendant de John E. Irvine, associé de la Société Troop and Sons).
acquisition	58.13

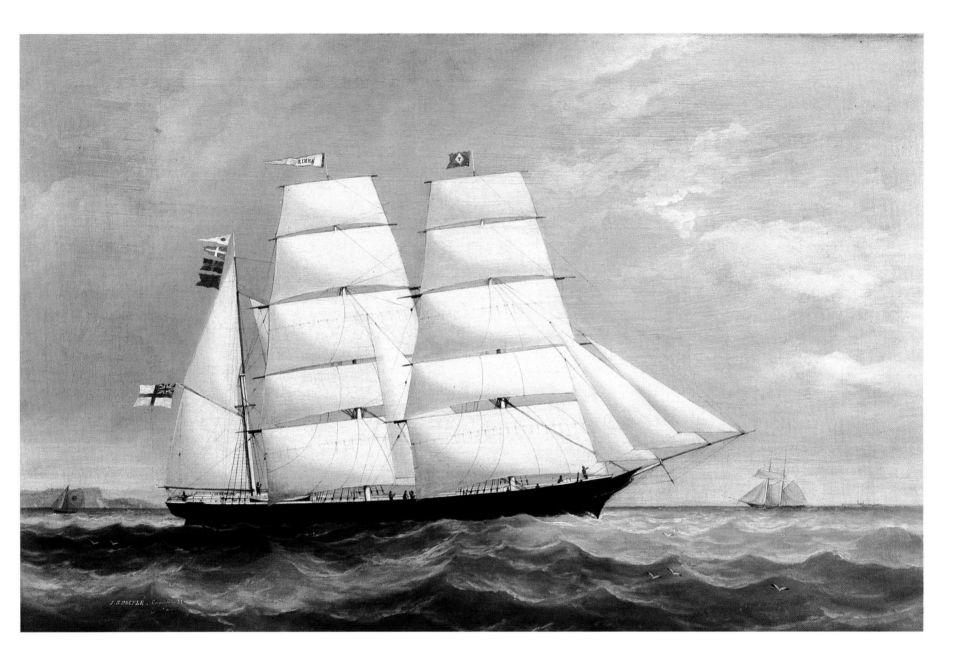

This picture can be recognized immediately as the work of a Mediterranean artist by the use of watercolour and ink and the presence of a black band on the bottom bearing a descriptive inscription. The choice of media permitted precise draughtsmanship creating a portrait which included considerable descriptive detail such as chain bowsprit guys and bobstays. The *Tantamar* appears to have been a well fitted brig with a railing fully enclosing the deck. A pilot jack is flown at the fore truck.

Luigi Renault was the most accomplished ship painter in Livorno for several decades. Towards the end of his career he produced dozens of portraits of yachts, as pleasure craft began to outnumber commercial sailing vessels in the port. At the turn of the century yacht painting was a specialty of Mediterranean artists. Other European and American ship painters in major ports turned to the depiction of steam powered vessels as the sailing merchantmen diminished in number.

rig	brig
launched	Sackville, New Brunswick, 1863.
builder	George Anderson
hull	117′ x 28.5′ x 17.2′
tonnage	386 50/100
registration	Saint John, New Brunswick, 1863. (No. 82)
official no.	46945
owner	George Anderson (Sackville, New Brunswick), James Trueman (Saint John, New Brunswick), *et al.*
history	Stranded and wrecked off Cuba, 1867.
artist	Luigi Renault (fl. about 1858-1880), Livorno
medium	watercolour on paper
dimensions	65.0 x 47.0 cm.
inscription	(lower left) by L. Renault (along bottom) Brig "Tantamar" of S. John N.B. Geo. Anderson Com^der Entering Leghorn August 1864.
source	Purchased from Goodspeed Book Shop Inc., Boston, Massachusetts, 1969.
accession	69.7

Ce portrait peut immédiatement être reconnu comme étant l'oeuvre d'un artiste méditerranéen parce qu'on a utilisé l'aquarelle et l'encre et placé une bande noire sur le fond portant une inscription descriptive. Le choix du moyen d'expression a permis d'exécuter un travail précis créant un portrait qui comprend des détails descriptifs considérables tels que les haubans de beaupré et les sous-barbes. Le *Tantamar* semble avoir un gréement bien ajusté, un garde-corps enfermant le pont au complet. Un pavillon-pilote étant fixé à la pomme du mât de misaine.

Luigi Renault fut le peintre de navires le plus expérimenté à Livourne pendant plusieurs décennies. Vers la fin de sa carrière, il produisit des douzaines de portraits de yachts, à mesure que les bateaux de plaisance commencèrent à être plus nombreux que les voiliers de commerce dans le port. Au tournant du siècle, la peinture de yachts était une spécialité des artistes méditerranéens. Les autres peintres de navires américains et européens dans les grands ports ont commencé à peindre des vapeurs au fur et à mesure que le nombre de marchands de voiliers diminuait.

navire	brick
lancement	Sackville, Nouveau-Brunswick, 1863.
constructeur	George Anderson
coque	117′ x 28.5′ x 17.2′
jauge	386 50/100
immatricul.	Saint John, Nouveau-Brunswick, 1863. (n° 82)
n° officiel	46945
propriétaire	George Anderson (Sackville, Nouveau-Brunswick), James Trueman (Saint John, Nouveau-Brunswick), et autres.
historique	Échoué et naufragé près de Cuba, 1867.
artiste	Luigi Renault (fl. vers 1858-1880), Livourne
procédé	aquarelle sur papier
dimensions	65,0 x 47,0 cm
inscription	(en bas à gauche) by L. Renault (en bas) Brig "Tantamar" of St. John N.B. Geo. Anderson Com^der entering Leghorn August 1864.
origine	Acheté chez Goodspeed Book Shop Inc. à Boston, Massachusetts, 1969.
acquisition	69.7

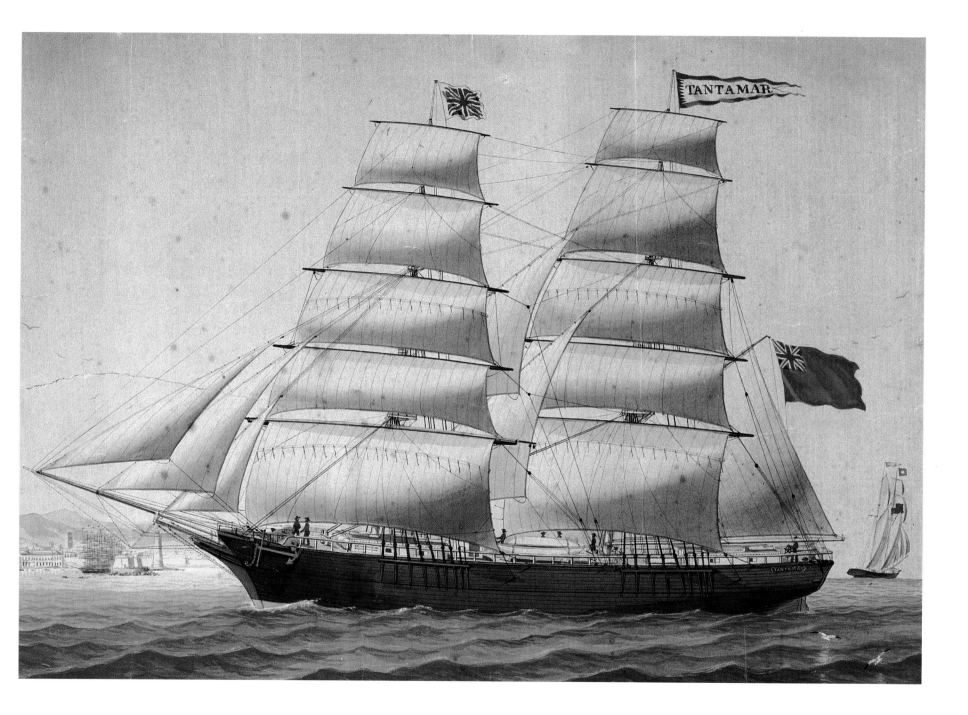

Colonist

Although the Marryat Code was being replaced gradually by the International (Commercial) Code of Signals published in 1857, some masters continued to use the older system. Such was the case with T.G. Andrew, for his *Colonist* flies the Marryat Code (1st distinguishing pennant, 2, 0, 8, 9) for her name.

Built in St. Andrews, New Brunswick, the *Colonist* was registered in Saint John to Thomas Smith and Michael McCarty. The houseflag is presumed to be that of Smith and Company.

The original registration for the *Colonist* states that she had a small half poopdeck. This is confirmed by the portrait. The vessel's double topsails are easily seen on this windward view off the port of Livorno, Italy. Four staysails are set between the masts.

rig	barque
launched	St. Andrews, New Brunswick, 1863.
builder	Alexander Anderson
hull	131.5′ x 29.7′ x 16.95′
tonnage	436 99/100
registration	Saint John, New Brunswick, 1863. (No. 68)
official no.	46930
owner	Thomas Martin Smith, Michael McCarty (Saint John, New Brunswick).
history	Sold at Hamburg, 1874.
artist	Luigi Renault (fl. about 1858-1880), Livorno
medium	oil on canvas
dimensions	71.0 x 50.5 cm.
inscription	(lower left) By (indistinct) Leghorn (along bottom) Bark "Colonist" of St. John. N. B. T.G. Andrew master: off Leghorn 1869
source	Purchased from Russel Bond, Kingston, New Brunswick, 1972.
accession	972.12

Bien que le Code Marryat fut remplacé progressivement par le Code international de signaux (commercial) publié en 1857, certains capitaines continuèrent d'utiliser l'ancien système. Ce fut le cas de T.G. Andrew, car son *Colonist* utilise le Code Marryat (première flamme nominale, 2, 0, 8, 9) pour son nom.

Construit à St. Andrews au Nouveau-Brunswick, le *Colonist* était immatriculé à Saint John au nom de Thomas Smith et de Michael McCarty. Le pavillon d'armateur est présumé être celui de Smith and Company.

L'immatriculation initiale du *Colonist* indique que cette embarcation avait un demi pont de dunette. Cela est confirmé par le portrait. Les doubles huniers du navire sont facilement visibles selon cette vue au vent près du port de Livourne en Italie. Quatre voiles sont déployées entre les mâts.

navire	barque
lancement	St. Andrews, Nouveau-Brunswick, 1863.
constructeur	Alexander Anderson
coque	131.5′ x 29.7′ x 16.95′
jauge	436 99/100
immatricul.	Saint John, Nouveau-Brunswick, 1863. (n° 68)
n° officiel	46930
propriétaire	Thomas Martin Smith, Michael McCarty (Saint John, Nouveau-Brunswick).
historique	Vendu à Hambourg en 1874.
artiste	Luigi Renault (fl. vers 1858-1880)
procédé	huile sur toile
dimensions	71,0 x 50,5 cm
inscription	(en bas à gauche) By (indistinct) Leghorn (en bas) Bark "Colonist" of St. John. N. B. T.G. Andrew master: off Leghorn 1869
origine	Acheté auprès de Russel Bond à Kingston au Nouveau-Brunswick en 1972.
acquisition	972.12

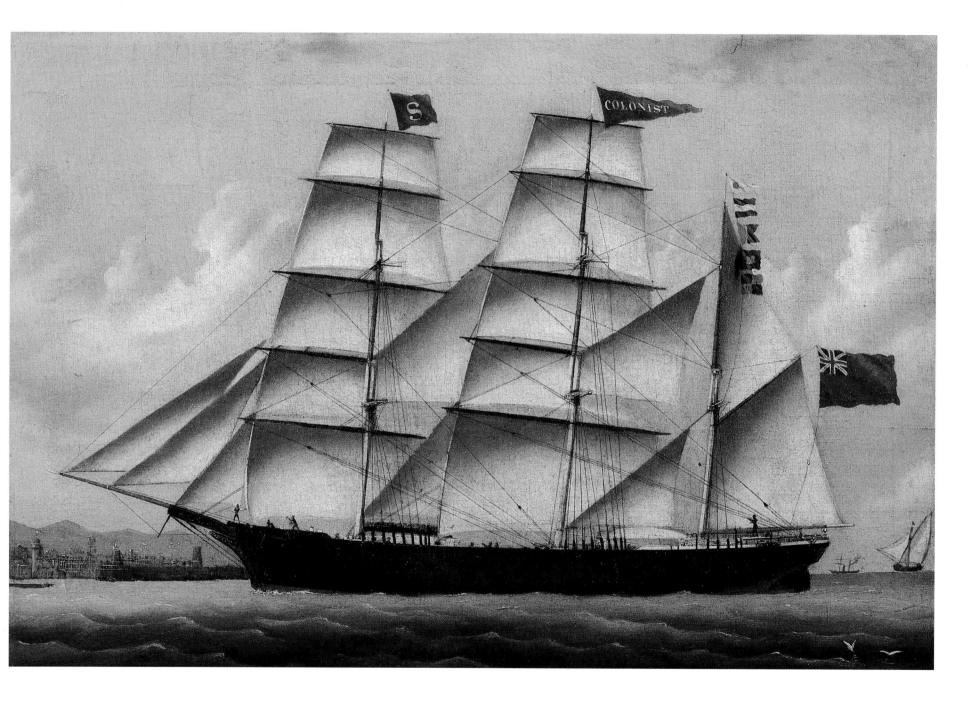

The portrait of the *M. Wood* was given to The New Brunswick Museum by a descendant of the vessel's master, Edward Thurmott of Lancaster, New Brunswick. The master must have commissioned the picture from the artist E.L. Greaves, who, unlike most of his Liverpool colleagues in the trade, often worked in ink and watercolour. The lettering along the bottom is of the type which appears in contemporary Danish ship portraits and is similar to that used on 19th century engravings after portraits of important ships. However, it is unlikely that this work was ever intended as an engraver's model.

The detail and precision of line in the rigging and sails is typical of Greaves' style. Here one can clearly distinguish reef bands and reef points on both courses and both upper topsails and the spanker. The latter has a diagonal reef band, which was not the common arrangement for spanker reefing at the time.

rig	barque
launched	Sackville, New Brunswick, 1866.
builder	Henry Purdy
hull	139′ x 31.4′ x 17.65′
tonnage	550 13/100
registration	Saint John, New Brunswick, 1866. (No. 29)
official no.	54382
owner	Mariner Wood (Sackville, New Brunswick).
history	Stranded in Charleston Harbour, August 1875; sold at Charleston, South Carolina, 1875.
artist	E.L. Greaves (fl. about 1870-1885), Liverpool
medium	watercolour on paper
dimensions	75.5 x 54.5 cm.
inscription	(along bottom) M. WOOD * ST. JOHN N. B. E. THURMOTT, COMMANDER
source	Gift of Mrs. Emma S. A. Thurmott, (descendant of the master) Lancaster (Saint John), New Brunswick, 1954.
accession	54.169

Le portrait de *M. Wood* a été offert au Musée du Nouveau-Brunswick par un descendant du capitaine du navire, Edward Thurmott de Lancaster au Nouveau-Brunswick. Le capitaine doit avoir commandé le portrait auprès de l'artiste E.L. Greaves qui, contrairement à la plupart de ses collègues de Liverpool, travaillait à l'encre et à l'aquarelle. Le lettrage au bas est celui qui figure dans les portraits de navires danois contemporains et il est semblable à celui utilisé dans les gravures du XIXe siècle après les portraits des navires importants. Toutefois, il est peu probable que cet ouvrage ait été conu pour servir de modèle de gravure.

Les détails et la précision des lignes dans le gréement et la voilure sont typiques du style de Greaves. On peut distinguer clairement les bandes de ris et les garcettes de ris sur les deux voiles, le hunier volant, le hunier fixe et la brigantine. La dernière a une bande de ris qui n'était pas l'arrangement habituel des ris de la brigantine à cette époque-là.

navire	barque
lancement	Sackville, Nouveau-Brunswick, 1866.
constructeur	Henry Purdy
coque	139′ x 31.4′ x 17.65′
jauge	550 13/100
immatricul.	Saint John, Nouveau-Brunswick, 1866. (n° 29)
n° officiel	54382
propriétaire	Mariner Wood (Sackville, Nouveau-Brunswick).
historique	Échoué dans le hâvre Charleston, août 1875; vendu à Charleston, Caroline du Sud, 1875.
artiste	E.L. Greaves (fl. vers 1870-1885), Liverpool
procédé	aquarelle sur papier
dimensions	75,5 x 54,5 cm
inscription	(en bas) M. WOOD * ST. JOHN N. B. E. THURMOTT, COMMANDER
origine	Don de M^me Emma S.A. Thurmott, (descendante du capitaine) Lancaster (Saint John), Nouveau-Brunswick, 1954.
acquisition	54.169

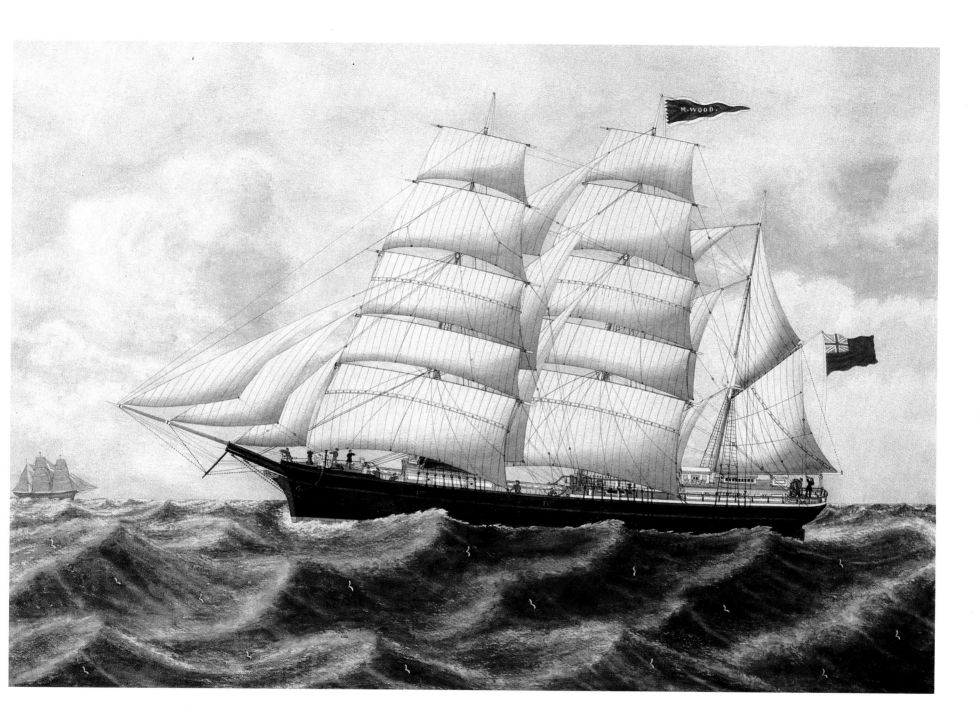

Maggie Chapman

Some ship portraitists employed apprentices to paint the backgrounds in their pictures. In the cases where stylistic analysis allows the identification of assistants they are often members of the portraitist's family. Sometimes collaboration on a work is indicated by inscription suggesting a more equal partnership than that of master and student. Such is the case with the **Maggie Chapman** which was painted by H. Petersen and his uncle P.C. Holm.*

The latter began his career with his half-bother Lorenz Petersen and later collaborated with his nephew H. Petersen. The styles of these three artists are almost identical in the works which they executed independently so that separating the work of the two hands in the **Maggie Chapman** is impossible. Further it seems reasonable to suppose that the **Maggie Chapman** may not be the result of real collaboration but rather the double signature is present simply because the names were always inscribed on works issuing from the firm.

* For biographies of H. Petersen, L. Petersen and P.C. Holm see: Hanne Poulsen, *Danske Skibsportraetmalere*. (Copenhagen: Palle Fogtdal, 1985), pp. 125, 127 & 113 respectively.

rig	barque
launched	Dorchester, New Brunswick, 1868.
builder	William Hickman
hull	157.6′ x 35.2′ x 20.1′
tonnage	779.75
registration	Saint John, New Brunswick, 1868. (No. 76)
official no.	59197
owner	William Hickman, William Keillor Chapman (Dorchester, New Brunswick), *et al.*
history	Abandoned on voyage from Philadelphia to Antwerp, 1878.
artist	Peter Christian Holm (1823-1888), Altona (Hamburg); Heinrich Andreas Sophus Petersen (1834-1916), Altona
medium	oil on canvas
dimensions	86.5 x 57.0 cm.
inscription	(lower right) H. Petersen P. C. Holm
source	Gift of Mrs. J. R. Bedard, Fredericton, New Brunswick, 1963.
accession	63.35

Certains portraitistes de navires avaient recours à des apprentis afin de peindre les arrières-plans de leur portrait. Dans les cas où les analyses stylistiques permettent d'identifier les assistants, on note qu'il s'agissait souvent de membres de la famille des portraitistes. Parfois, le travail de collaboration à une oeuvre telle que révélée par l'inscription démontre que les collabora teurs avaient une relation plus égale que celle du maître et de l'étudiant. Ce fut le cas du **Maggie Chapman** qui a été peint par H. Petersen et son oncle P.C. Holm.*

Ce dernier entreprit sa carrière avec son beau-frère Lorenz Petersen et travailla en collaboration plus tard avec son neveu H. Petersen. Les styles de ces trois artistes sont presque identiques dans les oeuvres qu'ils ont réalisées chacun de leur côté, à un point tel qu'il est impossible d'identifier la partie du travail effectuée par chacun des deux artistes du **Maggie Chapman**. De plus, il semble raisonnable de supposer que le **Maggie Chapman** pourrait avoir été réalisé par une seule personne, mais que l'autre nom y ont été inscrits parce que c'était la coutume d'inscrire tous les noms sur les travaux réalisés par la société.

*Pour les biographies de H. Petersen, L. Petersen et P. C. Holm Hanne Poulsen, *Danske Skibsportraetmalere*. (Copenhaben: Palle Fogtdal 1985), 125, 127 et 113 respectivement.

navire	barque
lancement	Dorchester, Nouveau-Brunswick, 1868.
constructeur	William Hickman
coque	157.6′ x 35.2′ x 20.1′
jauge	779.75
immatricul.	Saint John, Nouveau-Brunswick, 1868. (n° 76)
n° officiel	59197
propriétaire	William Hickman, William Keillor Chapman (Dorchester, Nouveau-Brunswick), et autres.
historique	Abandonné lors d'un voyage de la Philadelphie à Anvers, 1878.
artiste	Peter Christian Holm (1823-1888), Altona (Hambourg) Heinrich Andreas Sophus Petersen (1834-1916), Altona
procédé	huile sur toile
dimensions	86,5 x 57,0 cm
inscription	(en bas à droite) H. Petersen P. C. Holm
origine	Don de M^me J.R. Bedard, Fredericton, Nouveau-Brunswick, 1963.
acquisition	63.35

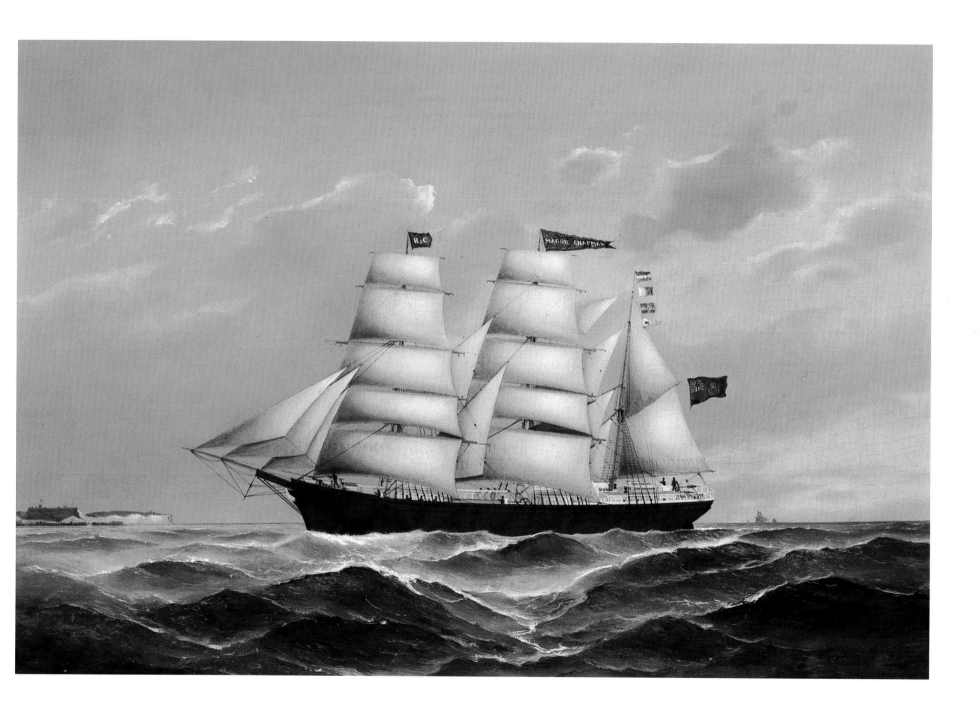

Robert Godfrey

There are two extant portraits of the barque *Robert Godfrey*. This remarkable picture and one in a private collection* show identical details of the rigging and hull. In both works appear a small white deckhouse aft of the foremast, an overturned boat between the main and mizzen masts, a quarterdeck with open railing extending slightly forward of the mizzen mast, and a figurehead. The identity of so many details in both pictures points to the portrait's documentary value.

The high quality of this gouache, which has the port of Naples and Mount Vesuvius in the background, suggests that it was painted by the de Simone family of ship portraitists who shared commissions in Naples in the last half of the 19th century.

The Red Ensign identifies the vessel as having British registry and this is confirmed by port registers. The American flag on the fore truck may signal that the barque was bound for an American port. The houseflag for Taylor & Company is flown from the main truck.

* Illustrated in: Charles A. Armour and Thomas Lackey, *Sailing Ships of the Maritimes*, (Toronto: McGraw-Hill Ryerson, 1975), p. 103.

rig	barque
launched	Rockland (formerly near Dorchester), New Brunswick, 1868.
builder	Robert Chapman
hull	158.4′ x 34.6′ x 20.25′
tonnage	773 53/100
registration	Saint John, New Brunswick, 1868. (No. 27)
official no.	59152
owner	Robert Andrew Chapman, Richard Lowerison, Robert Godfrey (Dorchester, New Brunswick), *et al.*
history	Wrecked on Capo San Vito, Sicily, 1880.
artist	de Simone Family (active 1850s-1907), Naples
medium	gouache on paper
dimensions	71.0 x 48.0 cm.
inscription	none
source	unknown
accession	HX124

Il existe encore deux portraits de la barque *Robert Godfrey*. Ce portrait remarquable est un de la collection privée* qui présente les détails identiques du gréement et de la coque. Dans les deux ouvrages, il apparaît un petit rouf à l'arrière du mât de misaine. Un bateau chaviré entre le grand mât et le mât d'artimon, une plage-arrière avec un garde-corps ouvert se prologeant légèrement en avant du mât d'artimon et une figure de proue. La précision d'un aussi grand nombre de détails dans deux portraits démontrent la valeur documentaire du portrait.

La grande qualité de cette gouache, qui représente le port de Naples et le Mont de Vésuve à l'arrière-plan, laisse entendre que cette oeuvre a été peinte par la famille de Simone des portraitistes de navires qui se partageait les commissions à Naples vers la dernière moitié du XIXe siècle.

Le Red Ensign nous révèle que le navire a été immatriculé en Grande-Bretagne, ce qui est confirmé par les registres portuaires. Le pavillon américain à la pomme du mât de misaine peut être un signal indiquant que la barque se destinait vers un port américain. Le pavillon d'armateur de Taylor & Co. est aboré à la pomme du grand mât.

* Illustré dans : Charles A. Armour et Thomas Lackey, *Sailing Ships of the Maritimes*. (Toronto : McGraw-Hill Ryerson, 1975), 103.

navire	barque
lancement	Rockland (près de Dorchester), Nouveau-Brunswick, 1868.
constructeur	Robert Chapman
coque	158.4′ x 34.6′ x 20.25′
jauge	773 53/100
immatricul.	Saint John, Nouveau-Brunswick, 1868. (n° 27)
n° officiel	59152
propriétaire	Robert Andrew Chapman, Richard Lowerison, Robert Godfrey (Dorchester, (Nouveau-Brunswick), et autres.
historique	Échoué sur le Capo San Vito, Sicile, 1880.
artiste	La famille de Simone (actif 1850s—1907), Naples
procédé	gouache sur papier
dimenension	71,0 x 48,0 cm
inscription	aucune
origine	inconnue
acquisition	HX124

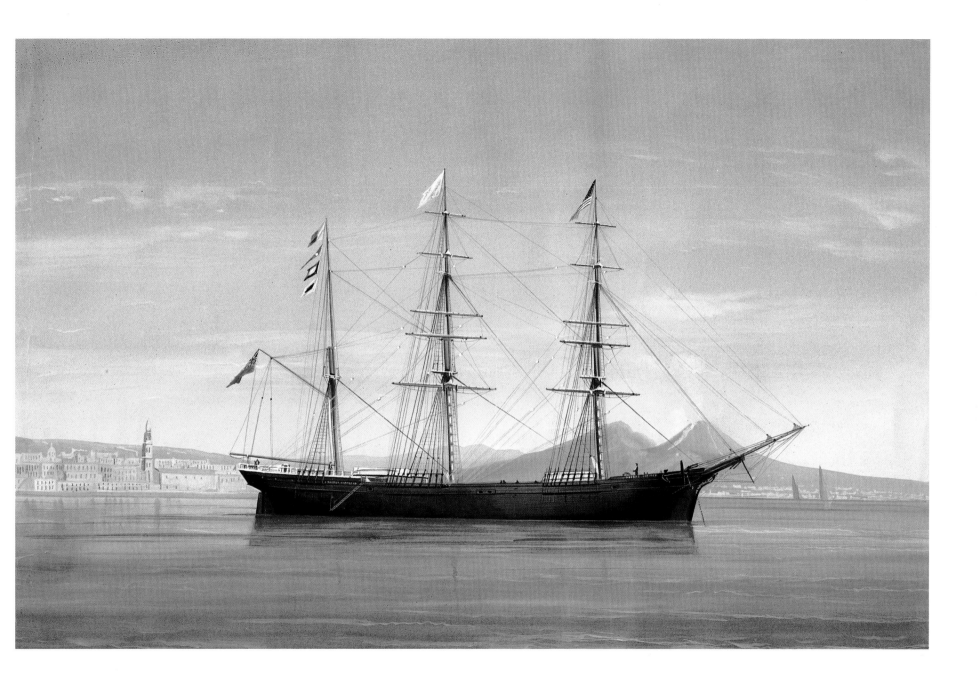

Morocco

Nothing is known of the life of John Loos of Antwerp except that he signed a large number of ship portraits mostly of North American vessels. To his oeuvre of several signed works have been added a number of unsigned portraits, which, like the **Morocco**, have distinctively mechanical shading of the sails and uninspired rendering of the sea.

Unfortunately, the **Morocco** has suffered from overcleaning and portions of the rigging have been lost. However, portions of the lower shrouds are still visible, as well as, numerous deck features. A skylight is present on the quarterdeck and a small deckhouse sits forward of the mizzen mast. A capstan is visible well forward on the forecastle deck. The flags include the Troop houseflag and the British pilot jack, which was the signal calling for a pilot.

rig	barque
launched	Rothesay, New Brunswick, 1869.
builder	unknown
hull	146.1' x 32.8' x 19.0'
tonnage	665.27
registration	Saint John, New Brunswick, 1869. (No. 77)
official no.	59275
owner	Jacob Valentine Troop, Richard Titus (Saint John, New Brunswick), *et al.*
history	Burned at sea, bound from Mobile to Liverpool, 1873.
artist	John Loos (fl. 1860-1880), Antwerp
medium	oil on canvas mounted on board
dimensions	70.5 x 50.5 cm.
inscription	(lower right) John:Loos. Antwerp 187* (*last digit is lost)
source	On loan from the Saint John Power Boat Club, Saint John, New Brunswick.
accession	n/a

On ne connaît rien de la vie de John Loos de Anvers, sauf qu'il a signé un grand nombre de portraits de navires, surtout des navires nord-américains. On a ajouté à ses travaux signés, un certain nombre de portraits non signés qui comme le **Morocco**, manifestent une dégradation mécanique distincte des voiles et une production non inspirée de la mer.

Malheureusement, le **Morocco** a souffert du surnettoyage, des portions du gréement ayant été perdues. Toutefois, une partie des haubans de bas mâts sont encore visibles ainsi que plusieurs aspects du pont. On voit une lucarne sur la plage-arrière et un petit rouf à l'avant du mât d'artimon. Un cabestan est visible bien en avant du pont du château de proue. Les pavillons comprennent le pavillon d'armateur Troop et le pavillon-pilote britannique qui était une demande de pilote.

navire	barque
lancement	Rothesay, Nouveau-Brunswick, 1869.
constructeur	inconnue
coque	146.1' x 32.8' x 19.0'
jauge	665.27
immatricul.	Saint John, Nouveau-Brunswick, 1869. (n° 77)
n° officiel	59275
propriétaire	Jacob Valentine Troop, Richard Titus (Saint John, Nouveau-Brunswick), et autres.
historique	Incendié en mer lors d'un voyage de Mobile vers Liverpool en 1873.
artiste	John Loos (fl. 1860-1880), Anvers
procédé	huile sur toile monté sur bois
dimensions	70,5 x 50,5 cm
inscription	(en bas à droite) John:Loos. Antwerp 187* (* numero inconnue)
origine	Prêté par le Saint John Power Boat Club de Saint John, Nouveau-Brunswick.
acquisition	s/o

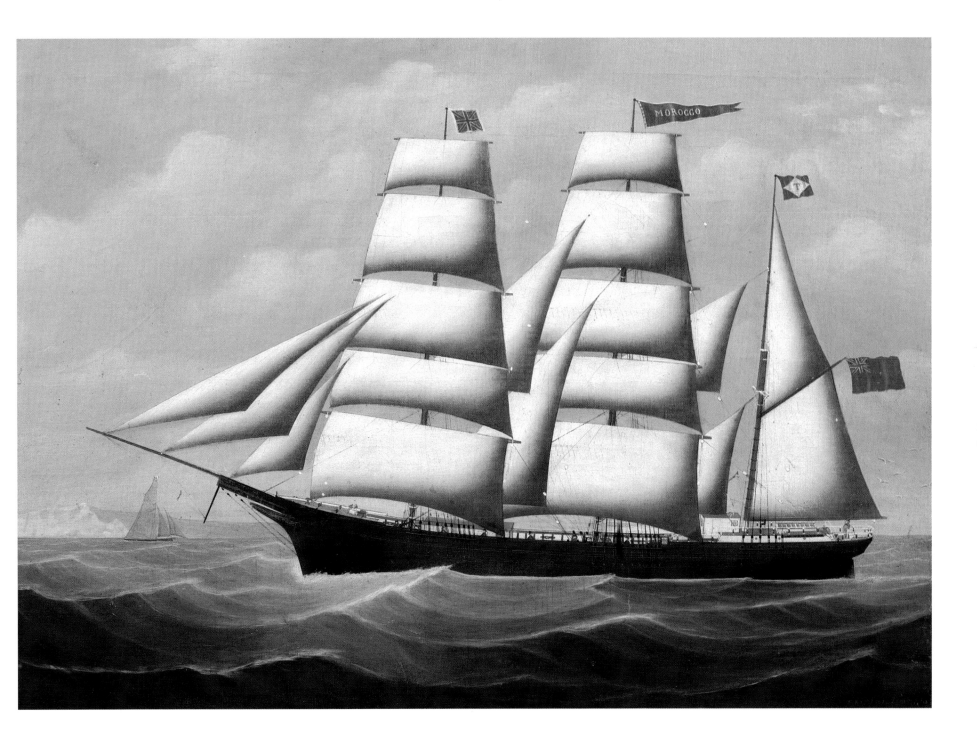

Jardine Brothers

William Howard Yorke was born in Saint John, New Brunswick. He moved with his father, the ship portraitist, William Gay York and his mother Susan York to Liverpool in 1851. Having learned his trade from his father he enjoyed an active career as a ship painter in Liverpool from 1865 to about 1913.*

W.H. Yorke's foul weather portrait of the *Jardine Brothers* lacks the dramatic intensity of William Heard's earlier **Wm. Carson** (cat. 7) and the **Boadicea** (cat. 9). W.H. Yorke, who was extremely prolific, did not rise to the level of his Liverpool predecessors and contemporaries in the art of ship painting.

With all sails furled except the main lower topsail the *Jardine Brothers* is heeled over in the direction of the viewer. This foul weather portrait showing the layout of the deck, together with its pendant fair weather picture — now lost, showing the vessel with all sails set, would have given a fairly complete visual record of the vessel.

* Fritz Gold, ''The Elusive York(e)s,'' Antiques and the Arts Weekly, (8 April, 1983), pp. 1, 22-23.

rig	barque
launched	Richibucto, New Brunswick, 1870.
builder	John and Thomas Jardine
hull	145.5' x 30.3' x 17.1'
tonnage	523.39
registration	Miramichi, New Brunswick, 1870. (No. 4)
official no.	61375
owner	John Jardine, Thomas Jardine (Richibucto, New Brunswick).
history	Wrecked on Ile St. Pierre, bound from Liverpool to Newcastle, New Brunswick 1882.
artist	William Howard Yorke (1847-1921), Liverpool
medium	oil on canvas
dimensions	86.0 x 51.5 cm.
inscription	(lower right) W. H. Yorke. L.pool. 1880.
source	Purchased from Commander Hugh Malleson, Sussex, England, 1966.
accession	66.28

William Howard Yorke est né à Saint John au Nouveau-Brunswick. Il déménagea avec son père, le portraitiste de navires William Gay York, et sa mère, Susan York, à Liverpool en 1851. Ayant appris son métier de son père, il a pratiqué une carrière intéressante comme portraitiste de navires à Liverpool, de 1865 à 1913 environ.

Le portrait du *Jardine Brothers* bravant la tempête de W.H. Yorke n'a pas l'intensité dramatique évidente du **Wm. Carson** (cat. 7) par William Heard et du **Boadicea** (cat. 9) qui l'ont précédé. W.H. Yorke, qui était extrêmement prolifique, n'a pas atteint l'excellence de ses prédécesseurs et de ses contemporains de Liverpool dans l'art de la peinture des navires.

Toutes les voiles étant serrées sauf le grand hunier fixe, le *Jardine Brothers* est incliné dans la direction du spectateur. Ce portrait du navire bravant la tempête présente le plan du pont et le portrait du même navire par temps clément maintenant perdu le présente avec toutes ses voiles déployées; ces deux oeuvres auraient constitué un document visuel relativement complet du navire.

* Fritz Gold, ''The Elusive York(e)s'', Antiques and the Arts Weekly, (8 avril, 1983), 1, 22-23.

navire	barque
launch	Richibucto, Nouveau-Brunswick, 1870.
constructeur	John and Thomas Jardine
coque	145.5' x 30.3' x 17.1'
jauge	523.39
immatricul.	Miramichi, Nouveau-Brunswick, 1870. (n° 4)
n° officiel	61375
propriétaire	John Jardine, Thomas Jardine (Richibucto, Nouveau-Brunswick).
historique	Échoué sur l'Île Saint-Pierre, lors d'un voyage de Liverpool à Newcastle, Nouveau-Brunswick, 1882.
artiste	William Howard Yorke (1847-1921), Liverpool
procédé	huile sur toile
dimensions	86,0 x 51,5 cm
inscription	(en bas à droite) W. H. Yorke. L.pool. 1880.
origine	Acheté auprès du commandant Hugh Malleson de Sussex, Angleterre, 1966.
acquisition	66.28

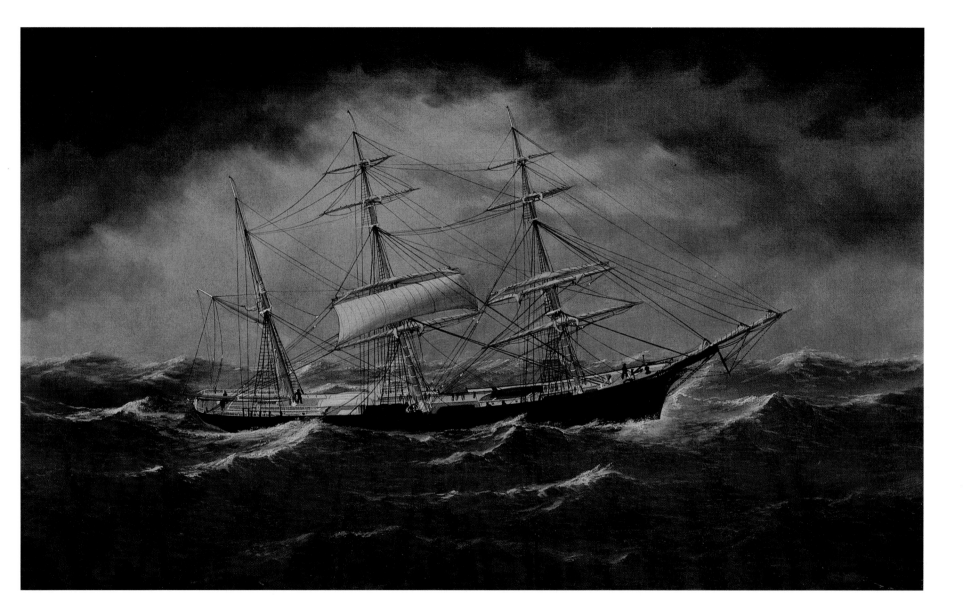

St. Patrick

The foul weather portrait the **St. Patrick** is reminiscent of votive paintings which, depicting specific events, were religious thank-offerings for deliverance from perils at sea. Although this painting was undoubtedly commissioned for domestic rather than religious uses, John Loos did depict a specific event. In 1878, the *St. Patrick* had its royal mast (in this case on the main mast) struck by lightning at Red Hook, Brooklyn on 15 July, 1878.*

The *St. Patrick* is shown with a number of sails blown out and the main sail and the spanker furled. The remaining sails are under extreme strain. The crew are frantically attempting to lower the mizzen staysail as the captain stands by the mizzen mast. Spreaders are clearly visible on the fore and main masts.

* Canada, Department of Marine and Fisheries, Annual Report 1878. (Ottawa: published by Order of Parliament, 1879). Vol. XII, sessional paper no.3, p.157.

rig	barque
launched	Saint John, New Brunswick, 1871.
builder	Stephen J. King
hull	153.2' x 33.5' x 19'
tonnage	707.62
registration	Saint John, New Brunswick, 1871. (No. 44)
official no.	64538
owner	Stephen Sneden Hall, Charles Henry Fairweather (Saint John, New Brunswick), *et al.*
history	Transferred to Swedish ownership, 1893 and renamed the *Juno*; condemned after collision, August 1899.
artist	John Loos (fl. 1860-1880), Antwerp
medium	oil on canvas
dimensions	78.0 x 52.0 cm.
inscription	(lower right) John: Loos. Antwerp 1872
source	Gift of Edward M. C. Morrisey (descendant of C.H. Fairweather), Dartmouth, Nova Scotia, 1985.
accession	985.14.2

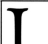

Le portrait du *St. Patrick* bravant la tempête est une réminiscence des peintures votives décrivant des événements précis qui étaient des actions de grâces religieuses pour la délivrance des périls de la mer. Bien que cette peinture ait été commandée sans doute pour des fins domestiques plutôt que pour des fins religieuses, John Loos a effectivement représenté un événement spécifique. Le 15 juin 1878, le mât du cacatois (dans ce cas, le grand mât) fut frappé par la foudre à Red Hook, Brooklyn.*

Le *St. Patrick* est présenté avec un certain nombre de ses voiles emportées par le vent et la grand-voile et la brigantine baissées, les autres voiles étant extrêmement tendues. L'équipage tente frénétiquement de baisser la voile d'artimon, alors que le capitaine se tient près du mât d'artimon. On voit clairement les barres de flèche sur le mât de misaine et le grand mât.

* Ministère de la Marine et des Pêches du Canada, Rapport annuel 1878, (Ottawa : 1879).

navire	barque
lancement	Saint John, Nouveau-Brunswick, 1871.
constructeur	Stephen J. King
coque	153.2' x 33.5' x 19'
jauge	707.62
immatricul.	Saint John, Nouveau-Brunswick, 1871. (nº 44)
nº officiel	64538
propriétaire	Stephen Sneden Hall, Charles Henry Fairweather (Saint John, Nouveau-Brunswick), et autres.
historique	Transféré à un propriétaire suédois en 1883 et renommé le *Juno*; condamné à la suite d'une collision en août 1899.
artiste	John Loos (fl. 1860-1880), Anvers
procédé	huile sur toile
dimensions	78,0 x 52,0 cm
inscription	(en bas à droite) John: Loos. Antwerp 1872
origine	Don de Edward M. C. Morrisey, Dartmouth, Nouvelle-Écosse, 1985.
acquisition	985.14.2

Royal Harrie

Edward John Russell emigrated from England to Saint John, New Brunswick in 1851. He was apparently self-taught like many European and American contemporary ship portraitists. His pictures, almost invariably in watercolour with ink and pencil, show competence in draughtsmanship and general formal qualities not unlike that in contemporary works produced in the Mediterranean ports of France and Italy. It is said of Russell that he used builder's plans for his drawings. This may explain the precision of his images.

The *Royal Harrie** was the first New Brunswick built barquentine recorded in the Saint John registers. Partly in response to the competition of steamships, shipbuilders sought to devise more efficient vessels. The barquentine with large gaff-rigged sails could be managed by a smaller crew than the square-rigged ship and barques.

* Huia G. Ryder, *Edward John Russell. Marine Artist.* (Saint John: The New Brunswick Museum, 1953), p. 23.

rig	barquentine
launched	Hopewell, New Brunswick, 1872.
builder	John Leander Pye
hull	137.7' x 32' x 16.9'
tonnage	492.33
	510.33 (gross)
registration	Saint John, New Brunswick, 1872. (No. 80)
official no.	64639
owner	John Leonard (Deer Island, New Brunswick), Simon Leonard, James Lindsay Dunn, Lorenzo Henry Vaughan (Saint John, New Brunswick), *et al.*
history	Condemned and sold at St. Helena, 1884; returned to registry in St. Helena, 1884.
artist	Edward John Russell (1832-1906), Saint John medium watercolour on paper
dimensions	96.0 x 63.5 cm.
inscription	none
source	Purchased from A.M. Colwell, Saint John, New Brunswick, 1952.
accession	52.70

Edward John Russell quitta l'Angleterre pour immigrer à Saint John au Nouveau-Brunswick en 1851. Il était apparemment autodiodacte comme bon nombre des portraitistes de navires contemporains européens et américains, d'ailleurs. Ses portraits, toujours presque invariablement à l'aquarelle avec encre et crayon, démontrent sa maîtrise du dessin et les qualités formelles générales qui sont caractéristiques des travaux contemporains produits dans les ports méditerranéens de la France et de l'Italie. On prétend que Russell utilisa les plans de rechange des constructeurs pour ses dessins. Cela pourrait expliquer la précision de ses images.

Le *Royal Harrie** fut la première barquentine construite au Nouveau-Brunswick à être immatriculée dans les registres de Saint John. Les constructeurs de navires, en partie pour faire face à la concurrence des vapeurs, tentèrent de concevoir des navires plus efficaces. La barquentine, avec ses grandes voiles au rique pouvaient être maniées par un équipage moins nombreux que les voiliers à gréement en carré et les barques.

* Huia G. Ryder, *Edward John Russell. Marine Artist.* (Saint John: Le Musée du Nouveau-Brunswick, 1953), 23.

navire	trois-mâts goélette
lancement	Hopewell, Nouveau-Brunswick, 1872.
constructeur	John Leander Pye
coque	137.7' x 32' x 16.9'
jauge	492.33 510.33 (brut)
immatricul.	Saint John, Nouveau-Brunswick, 1872. (n° 80)
n° officiel	64639
propriétaire	John Leonard (Deer Island, Nouveau-Brunswick), Simon Leonard, James Lindsay Dunn, Lorenzo Henry Vaughan (Saint John, Nouveau-Brunswick), et autres.
historique	Condamné et vendu à Sainte-Hélène, 1884; retourné au registre à Sainte-Hélène, 1884.
artiste	Edward John Russell (1832-1906), Saint John
procédé	aquarelle sur papier
dimensions	96,0 x 63,5 cm
inscription	aucune
origine	Acheté auprès de A.M. Colwell, Saint John, Nouveau-Brunswick, 1952.
acquisition	52.70

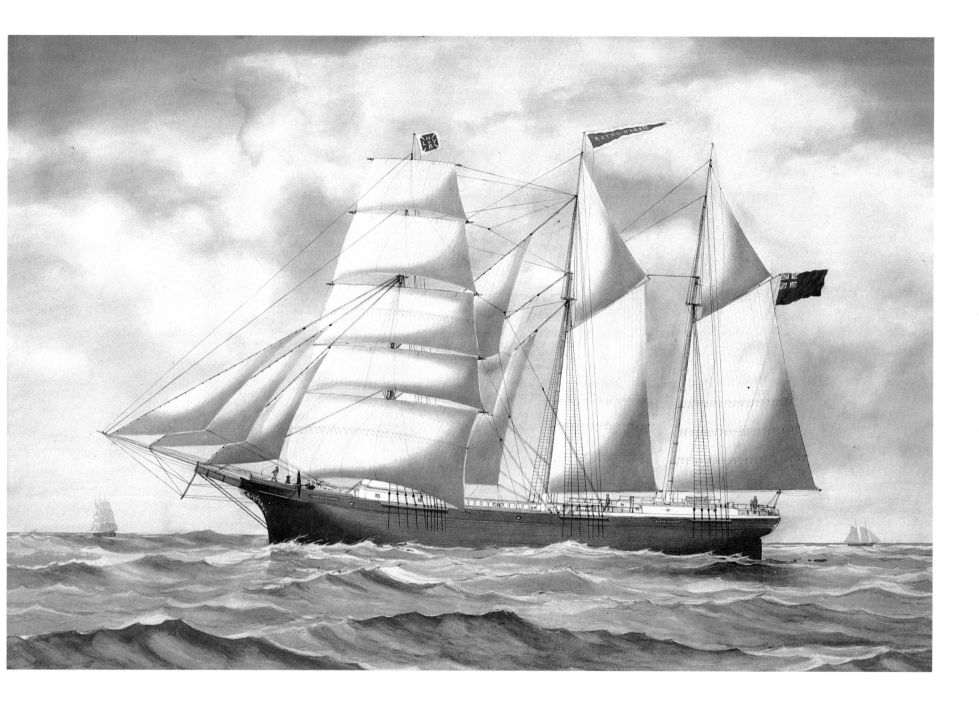

Agnes Sutherland

The unusual night painting of the *Agnes Sutherland*, being towed to Le Havre pier by a steam tug, shows the vessel with all sails furled and lower yards braced up sharply. Positioning the lower yards in this manner kept them from striking structures on shore.

The obvious perspectival anomalies and the ungainly composition suggest that Edouard Adam, Le Havre's premier ship portraitist, was reaching beyond his grasp in departing from the standard format for a ship portrait. The naïve quality of this work shows that a successful business in ship painting required refinement of a limited number of pictorial devices and limited technical knowledge of painting. The craft thus did not necessarily prepare even its most prolific practitioners to vary format or to branch out into other types of marine painting.

rig	ship
launched	St. Martins, New Brunswick, 1875.
builder	William H. Rourke
hull	193.1' x 36' x 22'
tonnage	1133.76
registration	Saint John, New Brunswick, 1875. (No. 34)
official no.	72223
owner	Amasa Durkee, George Sutherland (Liverpool, England).
history	Registered at London, 1885; sold to Norwegian owners and renamed the Prince Victor, 1887; still afloat in 1905.
artist	Marie Edouard Adam (1847-1929), Le Havre
medium	oil on canvas
dimensions	92.0 x 62.0 cm.
inscription	(lower right) Ed. Adam 1881 Havre
source	Gift of F.W. Wallace, Ste. Anne de Bellevue, Quebec, 1954.
accession	54.15

La peinture nocturne inhabituelle du *Agnes Sutherland* en voie d'être remorqué au quai de Le Havre par un remorqueur à vapeur présente le navire avec toutes ses voiles serrées et ses vergues brassées. Ce positionnement des vergues des bas-mâts empêche celles-ci de heurter des structures sur la côte.

Les anomalies évidentes dans la perspective et la composition révèlent que Edouard Adam, le premier portraitiste de navires de Le Havre, entreprenait des choses au-delà de ses capacités en s'éloignant du format type dans un portrait de navire. La qualité naïve de cet ouvrage démontre que pour être prospère, une enterprise de peintures de navires doit maîtriser un nombre minimal de dispositifs picturaux et posséder une connaissance technique limitée de la peinture. Le métier ne préparait pas nécessairement les pra-ticiens les plus prolifiques à varier le format ou à entreprendre d'autres types de peintures de marines.

navire	trois mâts carré
lancement	St. Martins, Nouveau-Brunswick, 1875.
constructeur	William H. Rourke
coque	193.1' x 36' x 22'
jauge	1133.76
immatricul.	Saint John, Nouveau-Brunswick, 1875. (n° 34)
n° officiel	72223
propriétaire	Amasa Durkee, George Sutherland (Liverpool, Angleterre)
historique	Immatriculé à Londres, 1885; vendu à des propriétaires norvégiens et rebaptisé le *Prince Victor*, 1887; naviguait encore, 1905.
artiste	Marie Edouard Adam (1847-1929), Le Havre
procédé	huile sur toile
dimensions	92,0 x 62,0 cm
inscription	(en bas à droite) Ed. Adam 1881 Havre
origine	Don de F. W. Wallace de Ste-Anne de Bellevue, Québec, 1954.
acquisition	54.15

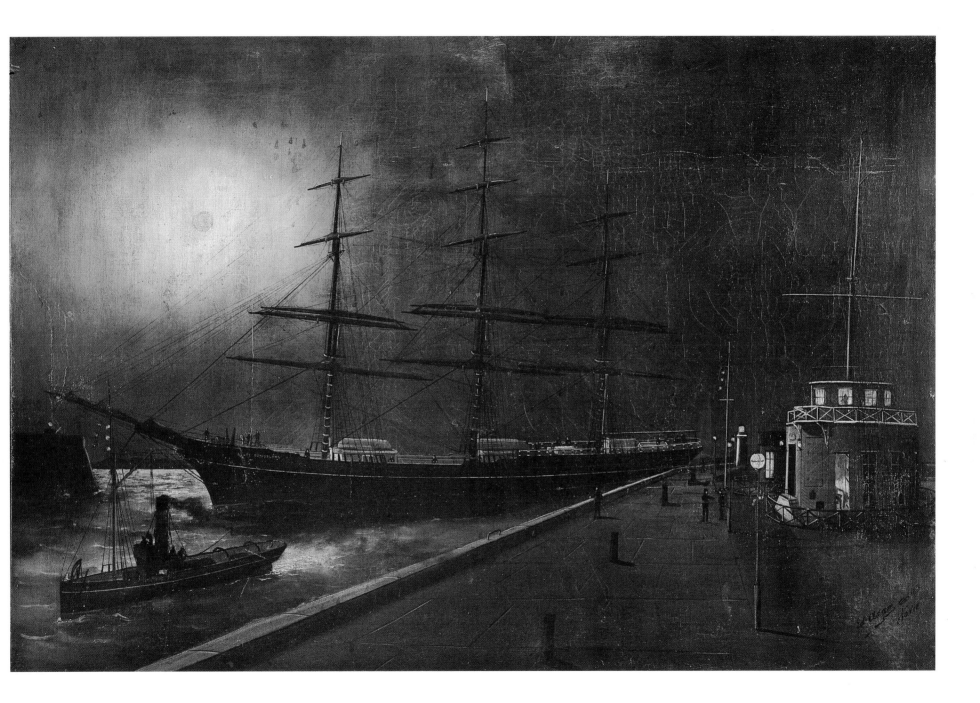

Alexander Yeats

At least three different ship portraits* and a number of photographs of the *Alexander Yeats* have survived (figs. 3 & 4). Even though the photographs and paintings were produced during different phases of the ship's career, all display features that are very similar, if not identical. Despite the fact that double topgallants (the dividing of a single large sail) appeared in 1872 and were carried by some larger vessels, the surviving illustrations show that the *Alexander Yeats* of 1876 carried single topgallants. The *Alexander Yeats* was fitted with double topsails above her courses and retained single topgallants until wrecked in 1896.

This portrait by John Hall, who seems to have made his living as a naval architect, shows the same general rig represented in photographs and other paintings of the vessel. Three jibs and a fore topmast staysail form the head sails and five staysails are set between the masts. The Red Ensign and International Code flags are flown from a monkey gaff (hidden behind the mizzen topgallant sail).

* New Brunswick Museum, oil on canvas, by Henry S. Mahon, acc. no. 48.92 and Nova Scotia private collection, watercolour on paper, anonymous.

rig	ship
launched	Portland (Saint John), New Brunswick, 1876.
builder	David Lynch
hull	218.2' x 40.2' x 24'
tonnage	1588.69
registration	Saint John, New Brunswick, 1876. (No. 33)
official no.	72266
owner	Alexander Yeats, John Yeats, Charles Yeats (Saint John, New Brunswick).
history	Sold to George Windram of Liverpool, 1894; driven ashore off Gurnard Point, Cornwall, 1896.
artist	John Hall (fl. 1865-1887), Liverpool
medium	oil on canvas
dimensions	107.0 x 61.0 cm.
inscription	(lower left) J. Hall 76
source	Purchased from Thomas E. McQuillan, Saint John, New Brunswick 1960.
accession	60.9

Trois portraits de navires différents et un certain nombre de photographies du *Alexander Yeats* ont survécu (figures 3 et 4). Même si les photographies et les peintures ont été produites pendant différentes phases de la carrière du navire, elles présentent toutes des caractéristiques très semblables sinon identiques. Malgré que les perroquets doubles (la division d'une seule grand-voile) figuraient en 1872 et furent adoptés par certains gros navires, les illustrations qui restent révèlent que le *Alexander Yeats* de 1876 était muni de perroquets simples. Le *Alexander Yeats* était muni de huniers doubles au-dessus de ses basses voiles et conserva ses perroquets doubles jusqu'à son naufrage en 1896.

Ce portrait de John Hall, qui semble avoir gagné sa vie en exerant le métier d'architecte naval, présente le même gréement général représenté dans les photographies et d'autres peintures du même navire. Trois focs et un petit foc forment les voiles à l'avant tandis qu'un petit foc se trouve entre les mâts. Le Red Ensign et les pavillons du Code international sont arborés à partir d'une corne de pavillon (dissimulée en arrière de la perruche). La coque du Alexander Yeats fut peinte en verte pour au moins une partie de ses années de service.

* Le Musée du Nouveau-Brunswick, huile sur toile, par Henry S. Mahon, no d'acquisition 48.92 et collection privée de la Nouvelle-Ecosse, aquarelle sur papier, anonyme.

navire	trois mâts carré
lancement	Portland (Saint John), Nouveau-Brunswick, 1876.
constructeur	David Lynch
coque	218.2' x 40.2' x 24'
jauge	1588.69
immatricul.	Saint John, Nouveau-Brunswick, 1876. (n° 33)
n° officiel	72266
propriétaire	Alexander Yeats, John Yeats, Charles Yeats (Saint John, Nouveau-Brunswick).
historique	Vendu à George Windram de Liverpool en 1884; échoué près de Gurnard Point à Cornwall en 1896.
artiste	John Hall (fl. 1865-1887), Liverpool
procédé	huile sur toile
dimensions	107,0 x 61,0 cm
inscription	(en bas à gauche) J. Hall 76
origine	Acheté auprès de Thomas E. McQuillan de Saint John, Nouveau-Brunswick, 1960.
acquisition	60.9

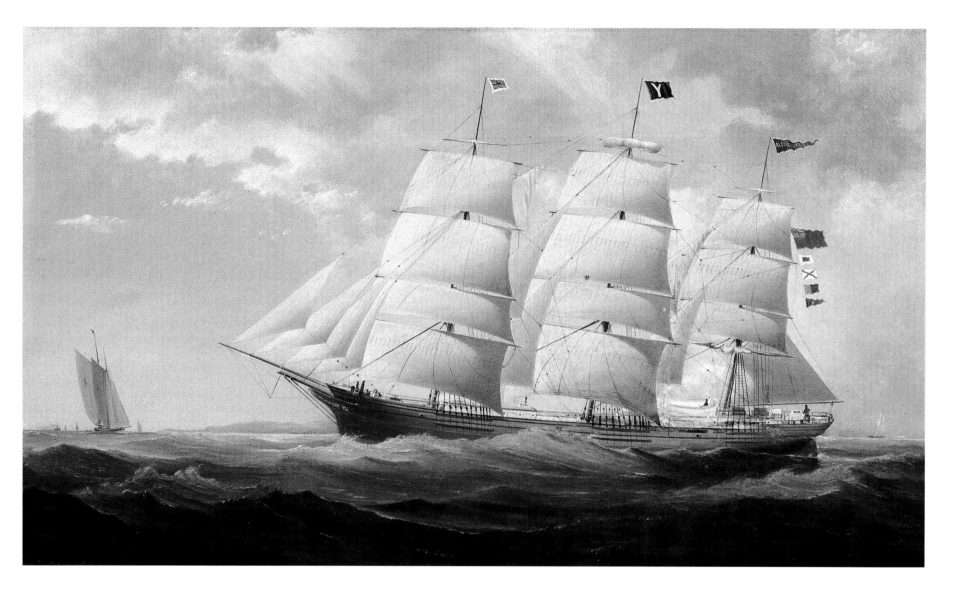

Tikoma

William Howard Yorke's pictures are characterized by wisps of spray torn from the waves, vessels heeled slightly toward the viewer, mechanical precision in presentation of rigging and sail seams and bunt lines and the slight diagonal positioning of hulls in relation to the horizon. Yorke's training in the studio of his father, William Gay York (cat. 15), is evident in their sharing of certain stylistic traits, among which is a peculiar reflection of the hull in the non-reflecting choppy sea. Both father and son possessed skill in the rendering of sky and water.

The International Code Signal (Q V R M) flown at the mizzen truck indicates that the picture was painted when the *Tikoma* still belonged to the Jardine Brothers of Richibucto. This firm, which was founded in 1824 in Richibucto by Robert and John Jardine, eventually included nephews John and Thomas Jardine who owned the *Tikoma* and the Jardine Brothers (cat. 23).

rig	barque
launched	Richibucto, New Brunswick, 1877.
builder	John and Thomas Jardine
hull	166.2′ x 33.8′ x 19.5′
tonnage	798.98
registration	Chatham, New Brunswick, 1877. (No. 3)
official no.	74405
owner	John Jardine, Thomas Jardine (Richibucto, New Brunswick).
history	Sold at Liverpool to O.C. Hansen & Co. of Sandefjord, Norway, 1889; listed in Lloyd's Register as Norwegian owned 1907; stranded in the Northumberland Strait while bound from London to Pugwash, Nova Scotia, 1909.
artist	William Howard Yorke (1847-1921), Liverpool
medium	oil on canvas
dimensions	76.5 x 51.0 cm.
inscription	(lower right) W. H. YORKE
source	Gift of Alun E. Jones (descendant of T. Jardine), Llanfair Harlech, Wales, 1950.
accession	50.111

On reconnaît les portraits de William Howard Yorke par les jets provenant des vagues, la légère inclinaison des vaisseaux vers le spectateur, la précision mécanique dans la présentation du gréement, des coutures des voiles et des cargues fond ainsi que par la position légérement diagonale des coques par rapport à l'horizon. La formation que Yorke acquit dans le studio de son père, William Gay Yorke, (cat. 15) est manifeste dans certains de ses traits stylistiques, dont un est la réflexion étrange de la coque dans la mer agitée sans reflets. La père et le fils avaient tous les deux la capacité de représenter le ciel et l'eau.

Le signal (Q V R M) du Code international arboré à la pomme du mât d'artimon révèle que le portrait a été peint au moment où le *Tikoma* appartenait encore aux frères Jardine de Richibucto. Cette société qui fut fondée en 1824 à Richibucto par Robert et John Jardine, a fini par inclure leurs neveux John et Thomas Jardine qui étaient propriétaires du *Tikoma* et du *Jardine Brothers* (cat. 23).

navire	barque
lancement	Richibucto, Nouveau-Brunswick, 1877.
constructeur	John and Thomas Jardine
coque	166.2′ x 33.8′ x 19.5′
jauge	798.98
immatricul.	Chatham, Nouveau-Brunswick, 1877. (n° 3)
propriétaire	John Jardine, Thomas Jardine (Richibucto, Nouveau-Brunswick).
historique	Vendu à Liverpool à O.C. Hansen & Co., Sandefjord, Norvège, 1889; immatriculé dans le registre de Lloyd au nom d'un norvégien, 1907; échoué dans le détroit de Northumberland lors d'un voyage de Londres à Pugwash, Nouvelle-Écosse en 1909.
artiste	William Howard Yorke (1847-1921), Liverpool
procédé	huile sur toile
dimensions	76,5 x 51,0 cm
inscription	(en bas à droite) W. H. YORKE
origine	Don de Alun E. Jones (descendant de T. Jardine), Llanfair Harlech, pays de Galles, 1950.
acquisition	50.111

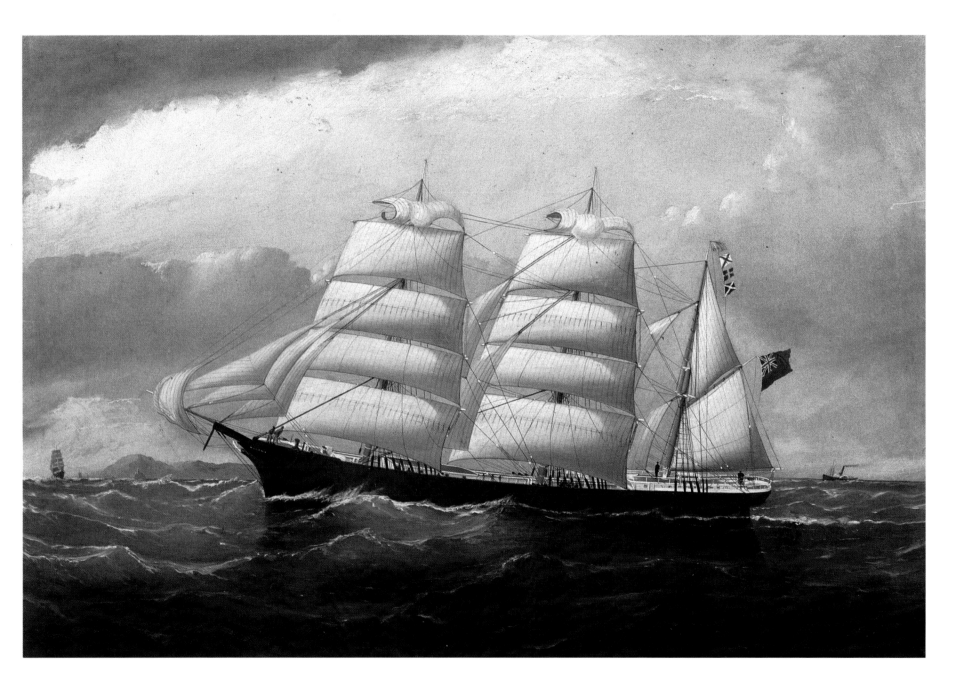

Antoinette

Antonio Jacobsen, an extraordinarily prolific ship portraitist who worked in New York, painted the **Antoinette*** for her owners Scammell Brothers. The "S B" houseflag of Scammell Brothers is at the main truck. This Saint John firm, formed in the 1860s, later had a New York branch managed by John Walter Scammell.

The **Antoinette** is typical of Jacobsen's work. The barque carrying more or less characterless sails but shown with much more detailed recording of the deck and hull is seen sailing through a dark sea and shown against a bright hole in the clouds. The warm modulation of colours in the sky is typical of Jacobsen's skill in handling paint.

The vessel is shown with its peculiar double spanker (fig. 6) — a German invention not widely adopted outside of Europe. A brailing line is visible on both the upper and lower sections of the spanker. *Antoinette* served several owners, one of whom was James E. Whittaker of Saint John who for some reason did not register his barque in New Brunswick.

* Harold S. Sniffen, Antonio Jacbosen — The Checklist. Paintings and Sketches by Antonio N. S. Jacobsen 1850-1921. (New York: Sanford & Patricia Smith Galleries Ltd., 1984), pp. 32-33.

rig	barque
launched	Skellefteä, Sweden, 1878.
builder	Erik Antonius Lofgren
hull	190.6′ x 33.6′ x 20.1′
tonnage	908.83 (net)
	935.52 (gross)
registration	Stockholm, Sweden, 1878. (No. 175)
official no.	73452 — when British registered
owner	Anton Markstedt, David Markstedt, Johan Markstedt, (Skellefteä, Sweden).
history	Registered at Liverpool to John W. Scammell of Yonkers, New York 1891-1895; owned by James E. Whittaker of Saint John, 1896-1898; under Swedish ownership 1898-1916; burned in World War I.
artist	Antonio Nicolo Gasparo Jacobsen (1850-1921), West Hoboken
medium	oil on canvas
dimensions	88.5 x 53.5 cm.
inscription	(lower right) A. Jacobsen 1889 705. PAL(I)SADE (AV) WEST HOBOKEN
source	Gift of F. Allison Scammell (descendant of J.W. Scammell), Pemberton, New Jersey, 1975.
asccession	975.31.1

Antonio Jacobsen, un portraitiste de navires extraordinairement prolifique ayant travaillé à New York a peint le **Antoinette*** pour ses propriétaires, les Frères Scammell. Le pavillon d'armateur "S B" des frères Scammell se trouve au-dessus du grand mât. Cette société de Saint John formée dans les années 1860 eut plus tard une succursale à New York dirigée par John Walter Scammell.

Le **Antoinette** est typique du travail de Jacobsen. La barque a des voiles plus ou moins démunies de caractère, mais elle est présentée avec beaucoup de souci du détail pour le pont, et la coque est présentée voyageant sur une mer assombrie contre un éclaircissement dans les nuages. La chaude modulation des couleurs dans le ciel est typique de l'habileté de Jacobsen à manier la peinture.

Le navire est présenté avec une étrange brigantine double (figure 6) — une invention allemande pas très répandue à l'extérieur de l'Europe. On voit une ligne de cargue sur les parties inférieures et supérieures de la brigantine. L'*Antoinette* a appartenu à plusieurs propriétaires, dont l'un était James E. Whittaker de Saint John qui pour une raison ou pour une autre n'a pas immatriculé sa barque au Nouveau-Brunswick.

* Harold S. Sniffen, Antonio Jacobsen — *The Checklist. Paintings and Sketches by Antonio N. S. Jacobsen 1850-1921*. (Sanford & Patricia Smith Galleries Ltd., New York: 1984), 32-33.

navire	barque
lancement	Skellefteä, Suède, 1878.
constructeur	Erik Antonius Lofgren
coque	190.6′ x 33.6′ x 20.1′
jauge	908.83 (net)
	935.52 (brut)
immatricul.	Stockholm, Suède, 1878. (n° 175)
n° officiel	73452
propriétaire	Anton Markstedt, David Markstedt, Johan Markstedt (Skellefteä, Suède).
historique	Immatriculé à Liverpool au nom de John W. Scammell de Yonkers de 1891 à 1895; ayant appartenu à James E. Whittaker de Saint John de 1986 à 1989; ayant appartenu à un propriétaire suédois de 1898 à 1916; incendié après la première grande guerre.
artiste	Antonio Nicolo Gasparo Jacobsen (1850 – 1921), West Hoboken
procédé	huile sur toile
dimensions	88,5 x 53,5 cm
inscription	(en bas à droite) A. Jacobsen 1889 705. PAL(I)SADE (AV) WEST HOBOKEN
origine	Don de F. Allison Scammell (descendant de J.W. Scammell), Pemberton, New Jersey, 1975.
acquisition	975.31.1

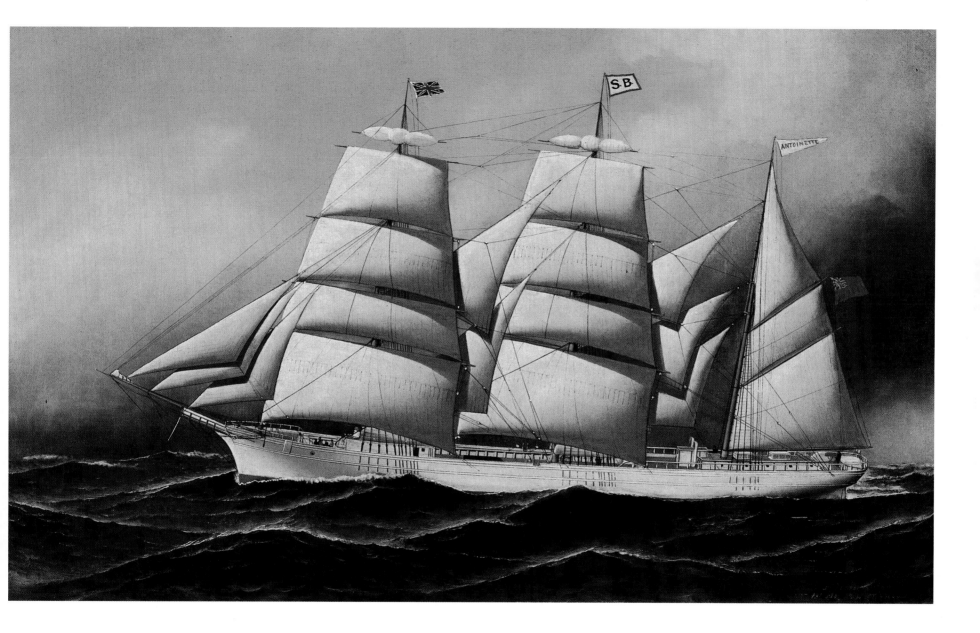

Karnak

This is a typical work of Edouard Adam and hence is more pictorially pleasing than his **Agnes Sutherland** (cat. 26). Adam, who served as *Peintre du Ministere de la Marine*, was capable of producing a dramatic and interesting ship portrait. In this case the typically dark North Atlantic sky and convincing sea along with the care in rendering such details as the gilt scroll bow and stern ornaments and chainplates below the deadeyes, affirm Adam's skill at marine documentation. The artist has correctly shown the Vaughan houseflag and the Canadian Red Ensign. It would seem that Captain Upham, master of the *Karnak*, would have had few complaints on the veracity of the image he had commissioned in Le Havre.

Ed Adam has painted the *Karnak* proceeding under reduced canvas. Both royals have been furled as well as the flying jib, fore topgallant and gaff topsail on the mizzen mast.

rig	barque
launched	Saint John, New Brunswick, 1878.
builder	Oliver Pittfield
hull	171.5' x 35.7' x 20.7'
tonnage	899.00
registration	Saint John, New Brunswick, 1878. (No. 21)
official no.	72336
owner	Lorenzo Henry Vaughan, Thomas Allan Vaughan, Oliver Pittfield (Saint John, New Brunswick).
history	Sold at Liverpool to Norwegian interests, 1891; abandoned 1895.
artist	Marie Edouard Adam (1847-1929), Le Havre
medium	oil on canvas
dimensions	93.0 x 62.5 cm.
inscription	(lower right) Ed Adam 1881 Havre (along bottom) Bark "Karnak" of St John N.B. Capt. C. W. Upham. 1881.
source	Gift of Winifred W. Upham (a descendant of the master), Saint John, New Brunswick, 1954.
accession	986.11

Il s'agit d'un ouvrage typique de Edouard Adam qui est donc plus agréable du point de vue pictural que le **Agnes Sutherland** (cat. 26). Adam qui était le peintre du ministère de la Marine a pu produire un portrait de navire intéressant et dramatique. Dans le cas présent, les cieux typiquement sombres de l'Atlantique du Nord et la mer convaincante ainsi que le soin que l'on a mis à produire les détails tels que la proue en forme de crosse et les ornements typiques ainsi que les cadènes en-dessous des caps de mouton confirment l'habileté de Adam relativement à la documentation marine. L'artiste a bien présenté le pavillon d'armateur Vaughan et le Red Ensign canadien. Il semblerait que le capitaine Upham, le capitaine du *Karnak*, aurait eu peu de plainte au sujet de l'exactitude de l'image qu'il avait commandée à Le Havre.

Ed Adam avait peint le *Karnak* sur une toile réduite. Deux cacatois ont été serrés ainsi que le clinfoc, le perroquet et la voile de flèche d'artimon.

navire	barque
lancement	Saint John, Nouveau-Brunswick, 1878.
constructeur	Oliver Pittfield
coque	171.5' x 35.7' x 20.7'
jauge	899.00
immatricul.	Saint John, Nouveau-Brunswick, 1878. (n° 21)
n° officiel	72336
propriétaire	Lorenzo Henry Vaughan, Thomas Allan Vaughan, Oliver Pittfield (Saint John, Nouveau-Brunswick).
historique	Vendue à Liverpool à des propriétaires norvégiens, 1891; abandonné, 1895.
artiste	Marie Edouard Adam (1847-1929), Le Havre
procédé	huile sur toile
dimensions	93,0 x 62,5 cm
inscription	(en bas à droite) Ed Adam 1881 Havre (en bas) Bark "Karnak" of St John N.B. Capt. C. W. Upham. 1881.
origine	Don de Winifred W. Upham (descendante du capitaine), Saint John, Nouveau-Brunswick, 1954).
acquisition	986.11

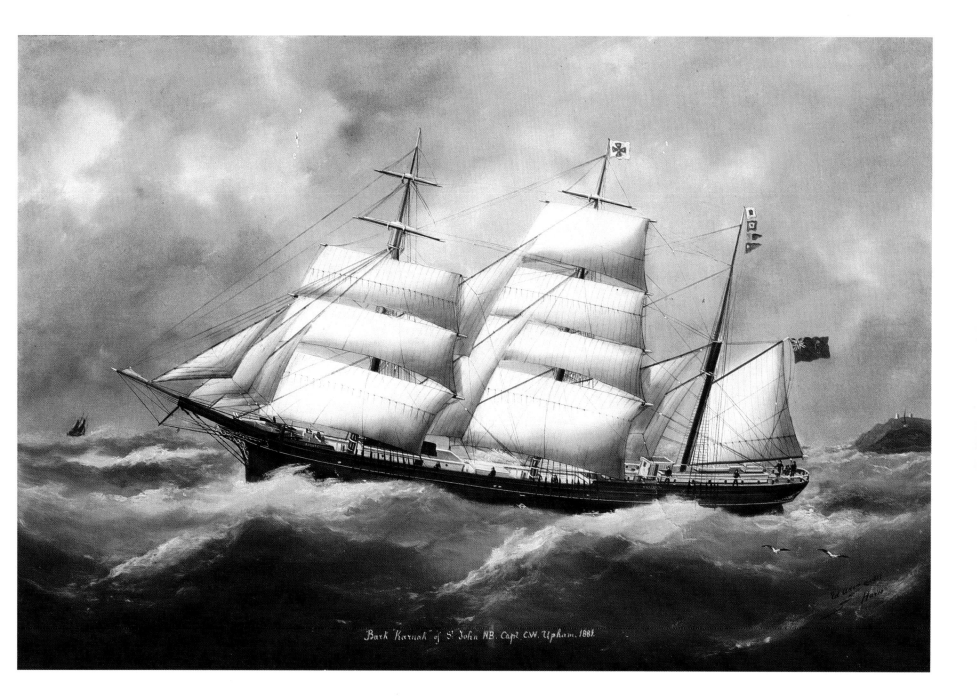

Bark "Karnak" of St. John N.B. Capt. C.W. Upham, 1881.

Still Water

A comparison of the portrait **Still Water** with the original sail plans for the barque (fig.8), confirms the assumption that Edouard Adam was a keen observer and researcher of the appearance of the vesssels he painted. The details of the rigging with the inclusion of the captain's wife and daughter by the mizzen mast and the crew working a sheet using a capstan are further evidence of Adam's naturalism. Also characteristic of his style are the treatment of the sky, the sea and the way in which the spray is thrown up against the hull (cat. 30).

One particular detail deserves special note. Draft numbers are visible at the bow and stern. The load line, developed by Samuel Plimsoll, was adopted by British statute in 1876. While recognizing the importance of detail in this picture one must question the rather odd proportions of the barque. The masts are somewhat elongated and the vessel is a little longer and sleeker than it in fact was. The image is, however, much superior to that in a woodcut illustrating the report of the grounding of the *Still Water* printed in 1894.*

* The Daily Telegraph, St. John, N.B., (Monday, 26 March, 1894), p.1

rig	barque
launched	Saint John, New Brunswick, 1879.
builder	David Lynch
hull	186.4' x 37.4' x 22.5'
tonnage	1051.90
	1129.63 (gross)
registration	Saint John, New Brunswick, 1879. (No. 22)
official no.	79998
owner	Jacob Valentine Troop, Howard Douglas Troop, David Lynch (Saint John, New Brunswick), John Wesley Parker (New York City, New York), *et al.*
history	Wrecked off the Turks Islands, 1905.
artist	Marie Edouard Adam (1847-1929), Le Havre
medium	oil on canvas
dimensions	84.0 x 57.5 cm.
inscription	none
source	Gift of Malcolm L. McPhail, Saint John, New Brunswick, 1961.
accession	61.82

Une comparaison de ce **Still Water** avec le plan de voilure original pour la barque (figure 8), confirme l'hypothèse que Edouard Adam était un chercheur et un observateur alerte de l'apparence des navires qu'il peignait. Les détails du gréement ainsi que la femme et la fille du capitaine près du mât d'artimon et l'équipage s'occupant d'un cordage près d'un cabestan sont d'autres preuves du naturalisme de Adam. La faon dont il traitait le ciel et la mer, et la manière dont le jet est projeté contre la coque (cat. 30) sont des éléments qui caractérisent aussi le style de Adam.

Il faut noter un détail en particulier. Les numéros du dessin sont visibles sur la proue et sur la poupe. La ligne large élaborée par Samuel Plimsoll a été adoptée par une Loi du parlement britannique en 1876. Bien que l'on reconnaisse l'importance du détail dans ce portrait, il faut se poser des questions sur les proportions plutôt bizarres de la barque. Les mâts sont plutôt allongés et le navire est un peu plus long et plus mince qu'il l'était en réalité. L'image est toutefois de beaucoup supérieure à celle dans une gravure sur bois illustrant le reportage sur le lancement du Still Water imprimé en 1894.*

* The Daily Telegraph, Saint John, Nouveau-Brunswick, (le lundi 26 mars 1894), 1.

navire	barque
lancement	Saint John, Nouveau-Brunswick, 1879.
constructeur	David Lynch
coque	186.4' x 37.4' x 22.5'
jauge	1051.90
	1129.63 (brut)
immatricul.	Saint John, Nouveau-Brunswick, 1879. (n° 22)
n° officiel	79998
propriétaire	Jacob Valentine Troop, Howard Douglas Troop, David Lynch (Saint John, Nouveau-Brunswick), John Wesley Parker (New York), et autres.
historique	Naufragé près des Iles Turques, 1905.
artiste	Marie Edouard Adam (1847-1929), Le Havre
procédé	huile sur toile
dimensions	84,0 x 57,5 cm
inscription	aucune
origine	Don de Malcolm L. McPhail de Saint John, Nouveau-Brunswick, 1961.
acquisition	61.82

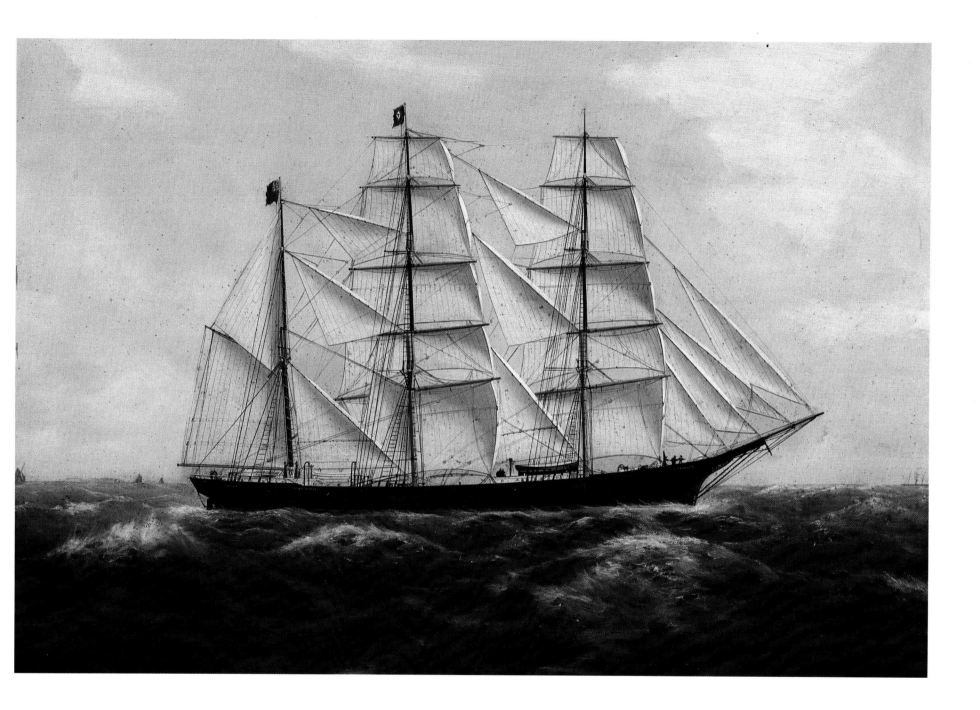

The shipbuilding industry in New Brunswick was characterized by ever increasing vessel size. From about 1830 on, brig construction in New Brunswick was overshadowed by the building of barques and ships. Nevertheless there were significant developments in smaller vessel construction as, from about 1840, the brigantine — which was fore and aft rigged on the main mast — supplanted the popular earlier brig design. Since fore and aft rigging did not require as large a crew to handle, shipowners could reduce their operating costs.

In comparing the brig *Tantivy* of 1827 (cat. 2) with the 1881 *Curlew* one notes in the latter the finer lines, sharper bow, lower rake of the bowsprit and double topsails. The jibboom is not as long on the *Curlew* and the length of doubling of the bowsprit and jibboom has increased. Deckhouses had become common since the days of the *Tantivy*.

E.J.Russell tended to place vessels very close to the picture plane. In this, he was quite different from his British contemporaries. Reducing the sky above the masts, limiting the sea to a narrow band at the bottom and establishing a very low viewpoint strongly suggest that Russell did have access to, or perhaps even drew from, sailplans similar to that for the *Still Water* (fig. 8).

rig	brigantine
launched	Gardners Creek, New Brunswick, 1881.
builder	Thomas Mallory, James McKenzie
hull	125.8′ x 29.5′ x 13′
tonnage	306.97
registration	Saint John, New Brunswick, 1881. (No. 36)
official no.	80085
owner	Samuel Schofield (Saint John, New Brunswick).
history	Sold at Dublin, to Norwegian owners 1901; wrecked on Point Aconi, Cape Breton Island, 1901.
artist	Edward John Russell (1832-1906), Saint John
medium	watercolour on paper
dimensions	100.5 x 65.0 cm.
inscription	none
source	Gift of Cunard-Donaldson Ltd., Saint John, New Brunswick, 1951.
accession	51.31

L'industrie de la construction de navires au Nouveau-Brunswick a été marquée par la dimension de plus en plus grande des navires. A partir des années 1830 environ, la construction de brick au Nouveau-Brunswick a plus ou moins cédé sa place à la construction de barques et de navires. Il s'est néanmoins produit des phénomènes intéressants dans la construction de navires, car à partir de 1840 environ, la brigantine, qui était de bout en bout sur le grand mât a remplacé le dessin du brick précédent qui était populaire. Puisqu'il ne fallait pas un équipage nombreux pour manier le gréement de bout en bout, l'armateur pouvait réduire ses frais d'exploitation.

Si on compare le brick *Tantivy* de 1827 (cat. 2) avec le *Curlew* de 1881, on note que dans ce dernier, les lignes sont plus fines, la proue est plus pointue et les quêtes de beaupré et les huniers doubles sont plus inclinés. Le bout-dehors de beaupré n'est pas aussi long que sur le *Curlew* et la longueur du raccordement de beaupré et du bout-dehors de beaupré a augmenté. Les roufs étaient devenus un phénomène commun depuis l'époque du *Tantivy*.

E.J. Russell avait tendance à placer les navires près du plan du portrait. Pourtant, il était très différent de ses collègues britanniques. En réduisant la vue du ciel au-dessus des mâts, en limitant la mer à une bande étroite au fond et en établissant un point de vue très bas, on soupçonne fortement que Russell avait effectivement accès, ou recours peut-être, à des plans de voilure semblables à ceux du *Still Water* (figure 8).

navire	brigantine
lancement	Gardners Creek, Nouveau-Brunswick, 1881.
constructeur	Thomas Mallory, James McKenzie
coque	125.8′ x 29.5′ x 13′
jauge	306.97
immatricul.	Saint John, Nouveau-Brunswick, 1881. (n° 36)
n° officiel	80085
propriétaire	Samuel Schofield (Saint John, Nouveau-Brunswick).
historique	Vendu à Dublin à des propriétaires norvégiens en 1901; échoué à Point Aconi sur l'Île du Cap-Breton, 1901.
artiste	Edward John Russell (1832-1906), Saint John
procédé	aquarelle sur papier
dimensions	100,5 x 65,0 cm
inscription	aucune
origine	Don de Cunard-Donaldson Ltd., Saint John, Nouveau-Brunswick, 1951.
acquisition	51.31

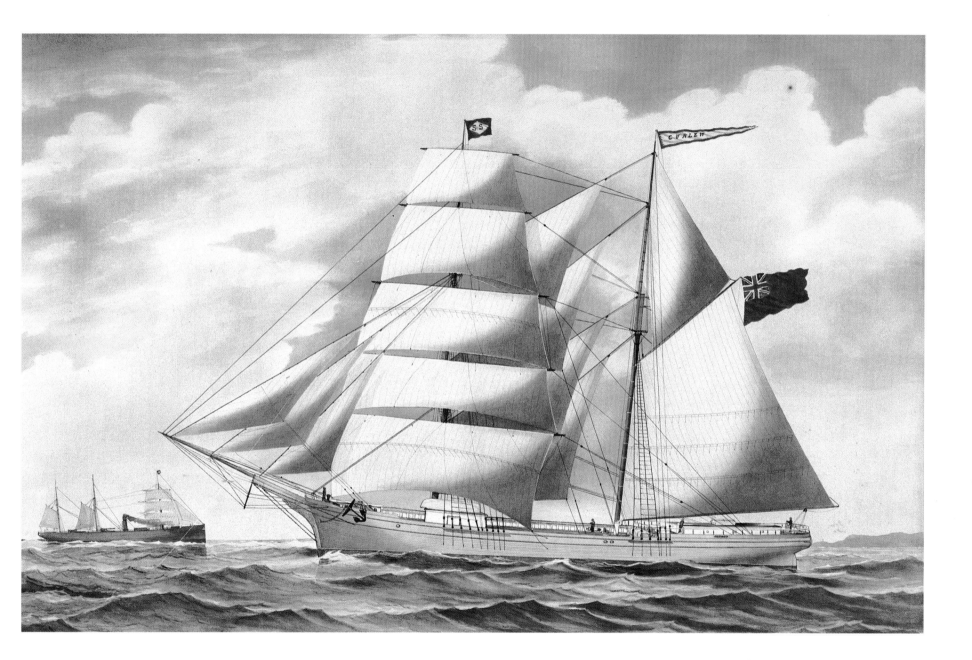

Andora

The houseflag shown in this portrait is that of the Roberts firm of Liverpool. Although neither registered nor built in New Brunswick, this vessel is part of the history of the province's marine industries for the Roberts firm was founded in Saint John by the brothers George and David Roberts. George had moved to Liverpool by 1866 and there operated a family enterprise begun with capital earned in New Brunswick.

The portrait illustrates the *Andora's* iron hull and the newer spike bowsprit (without a separate jibboom). A single skysail was carried on the main mast. Painted by an Australian artist, the portrait documents a voyage to Newcastle, New South Wales.

rig	ship
launched	Stockton, England, 1881.
builder	Richardson Duck & Co.
hull	iron 251' x 39' x 24'
tonnage	1670 (net)
	1720 (gross)
registration	Liverpool, England, 1881
official no.	84129
owner	E.F.& W. Roberts (Liverpool, England), George W. Roberts registered as owner 1882-1885.
history	Under Roberts ownership as the "Andora" Ship Company of Liverpool, 1908.
artist	William Godfrey (fl. late 1800s), Newcastle
medium	gouache on paper
dimensions	61.0 x 45.5 cm.
inscription	(lower right) Godfrey Newcastle N. S. W.
source	unknown
accession	HX236

Le pavillon d'armateur présenté dans ce portrait est celui de Roberts de Liverpool. Bien que ce navire n'ait été ni construit ni immatriculé au Nouveau-Brunswick, il fait partie de l'histoire de l'industrie marine de la province, car la société Roberts fut fondée à Saint John par les frères George et David Roberts. George déménagea à Liverpool en 1866 et y dirigea une entreprise familiale mise sur pied grâce à du capital acquis au Nouveau-Brunswick.

Le portrait illustre la coque en fer du *Andora* et le beaupré pointu plus récent (sans bout-dehors de beaupré distinct). Un contre-cacatois simple est sur le grand mât. Peint par un artiste australien, le portrait documente un voyage à Newcastle à New South Wales.

navire	trois mâts carré
lancement	Stockton, Angleterre, 1881.
constructeur	Richardson Duck & Co.
coque	fer 251' x 39' x 24'
jauge	1670 (net)
	1720 (brut)
immatricul.	Liverpool, Angleterre, 1881.
n° officiel	84129
propriétaire	E. F. & W. Roberts (Liverpool, Angleterre), George W. Roberts inscrit comme
propriétaire	1882-1885
historique	Ayant appartenu à Roberts sous le nom de "Andora" Ship Company de Liverpool, 1908.
artiste	William Godfrey (fl. fin des années 1800s), Newcastle, Australie
procédé	gouache sur papier
dimensions	61,0 x 45,5 cm
inscription	(en bas à droite) Godfrey Newcastle N. S. W.
origine	inconnue
acquisition	HX236

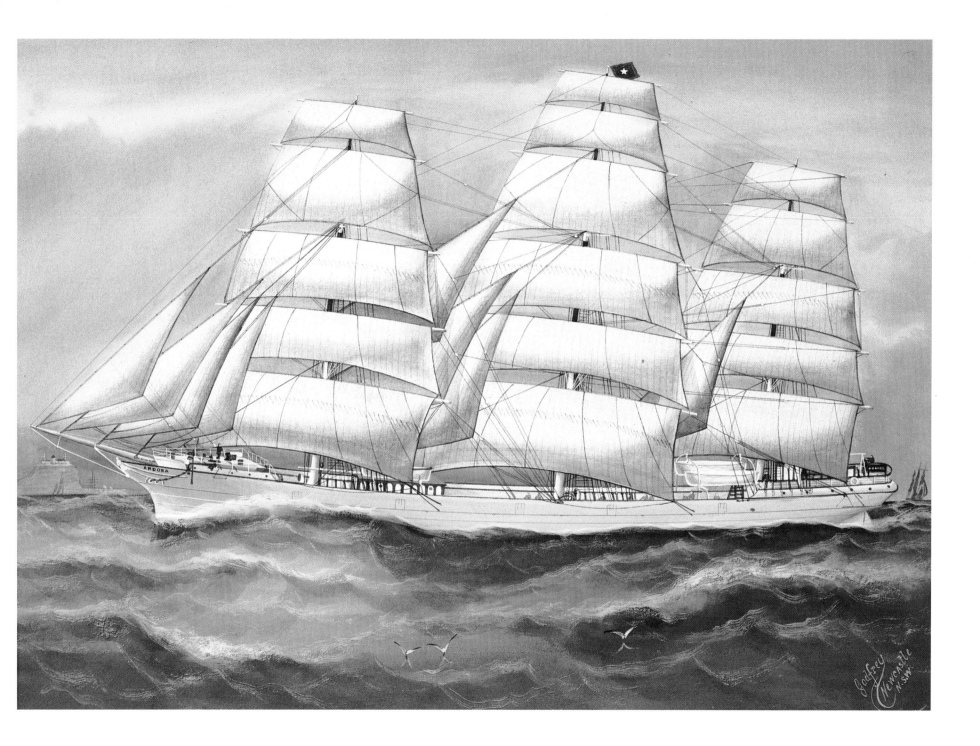

Robert S. Besnard

Throughout the 19th century numerous vessels, such as the *Robert S. Besnard*, were built in Nova Scotia for New Brunswick owners. Ye Shing, a Shanghai portraitist, depicts the *Robert S. Besnard* with not only double topsails above its courses, but double topgallants (introduced in 1872) above the topsails. The highest sail on both the fore and main masts is the royal. *The Robert S. Besnard* carried, as head sails, four jibs and a fore topmast staysail. The booms for studding sails are no longer present on sailing vessels of this period as these auxiliary sails had begun to disappear after 1860.

Nothing is known of Ye Shing except that some ship portraits inscribed "Shanghai" are signed by him. Oriental ship portraitists were often adept at mimicking the style of their European contemporaries. Without the junk in the background on the right, this picture could easily be taken for the work of a British or French painter. This is not always the case with the work of Chinese ship portraitists which frequently are conceived in a style combining elements of traditional Chinese painting adapted to an untraditional subject.

rig	barque
launched	Eatonville, Nova Scotia, 1882.
builder	D. R. and C. F. Eaton
hull	191' x 38.8' x 23'
tonnage	1142.41
	1236 (gross)
registration	Parrsboro, Nova Scotia, 1882. (No. 9)
official no.	80394
owner	Joseph H. Scammell (Saint John, New Brunswick), William Barnhill (Lancaster, New Brunswick), Robert S. Besnard (New York City, New York), *et al.*
history	Registered at Parrsboro to J. W. Scammell of New York 1893-1900; owned by "Robert S. Besnard" Company of Lancaster, New Brunswick, 1903-06; still registered at Parrsboro and owned by Wm. H. A. Walker of New York 1908.
artist	Ye Shing (late 19th century), Shanghai
medium	oil on canvas
dimensions	59.5 x 45.0 cm.
inscription	none
source	Gift of J. T. Knight (worked for and eventually took over Scammell Brothers, Saint John), Saint John, New Brunswick, 1946.
accession	46.29

Au cours du XIXᵉ siècle, de nombreux navires tels que le *Robert S. Besnard* ont été construits en Nouvelle-Écosse pour des propriétaires du Nouveau-Brunswick. Ye Shing, un portraitiste de Changhai, présente le *Robert S. Besnard* non seulement avec des huniers doubles au-dessus des basses-voiles, mais aussi avec des perroquets (introduits en 1872) au-dessus des huniers. La voile la plus haute sur le mât de misaine et le grand mât est la vergue. Le *Robert S. Besnard*, avait en guise de voiles à l'avant, quatre focs et un petit foc. Les bômes des bonnettes ne figurent plus sur les voiliers de cette époque puisque les voiles auxiliaires commencèrent à compter de 1860.

On ne connaît rien de Ye Shing sauf que certains portraits de navires portant l'inscription "Shanghai" sont signés par lui. Les portraitistes de navires orientaux étaient souvent habiles à imiter le style de leurs contemporains européens. Sans la jonque à l'arrière-plan à droite, ce portrait pourrait facilement passer pour le travail d'un peintre franais ou britannique. Ce n'est pas uniquement le cas pour les travaux des portraitistes de navires chinois conus fréquemment dans un style qui combine les éléments de la peinture chinoise traditionnelle adaptés au style non traditionnel.

navire	barque
lancement	Eatonville, Nouvelle-Écosse, 1882.
constructeur	D.R. et C.F. Eaton
coque	191' x 38.8' x 23'
jauge	1142.41 (net)
	1236 (brut)
immatricul.	Parrsboro, Nouvelle-Écosse, 1882. (nᵒ 9)
nᵒ officiel	80394
propriétaire	Joseph H. Scammell (Saint John, Nouveau-Brunswick), William Barnhill (Lancaster, Nouveau-Brunswick), Robert S. Besnard (New York, New York), et autres.
historique	Immatriculé à Parrsboro au nom de J.W. Scammell de New York de 1893 à 1900; ayant appartenu à "Robert S. Besnard" Company de Lancaster, Nouveau-Brunswick de 1903 à 1906; encore immatriculé à Parrsboro et appartenant à Wm. H.A. Walker de New York, 1908.
artiste	Ye Shing (fin du XIXᵉ siécle), Changhai
procédé	huile sur toile
dimensions	59,5 x 45,0 cm
inscription	aucune
origine	Don de J.T. Knight (a travaillé pour les Scammell Brothers de Saint John dont il a fini par assumer la charge de la compagnie), Saint-John, Nouveau-Brunswick, 1946.
acquisition	46.29

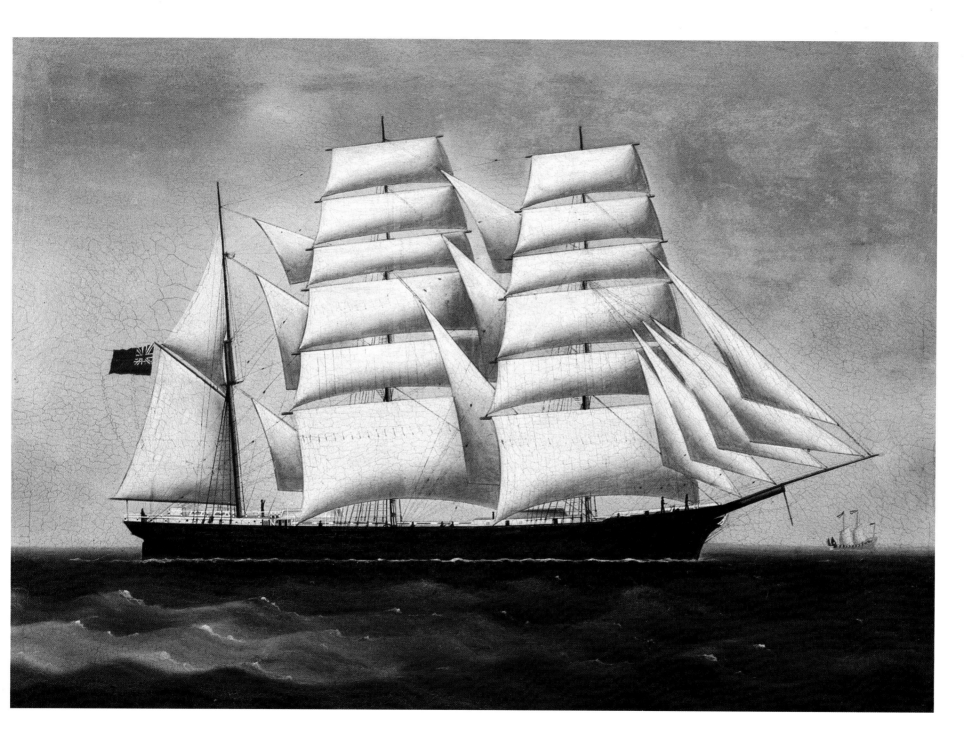

Howard D. Troop, unlike most New Brunswick shipowners of the 1880s and 1890s, attempted to update his fleet by purchasing iron and steel sailing vessels. In spite of the modern hull, the iron ship *Troop* was out-of-date in some features. The builder or owner rejected the more modern spike bowsprit and attached a figurehead, an embellishment often omitted in this era of extreme functionalism.

This painting, quite different from its precursors in this genre, anticipates the character of 20th century ship portraiture where the demands of art predominated over the artifice of documentation (fig. 9).

In this portrait by Charles Keith Miller, the proportions of the sails are not accurate. The topgallants and royals appear to be the same size as the topsails and courses.

rig	ship
launched	Dumbarton, Scotland, 1884.
builder	A. McMillan & Sons
hull	iron 243′ x 38.9′ x 22.4′
tonnage	1526 (net)
	1583 (gross)
registration	Liverpool, England, 1884.
official no.	87977
owner	Troop & Son (Saint John, New Brunswick).
history	Registered at Liverpool to Howard D. Troop of Saint John, 1887; owned by Sailing Ship "Troop" Company of Rothesay, New Brunswick, 1894–1905; wrecked on the Kerguelen Islands, 1910.
artist	Capt. Charles Keith Miller (fl. about 1884-1896), Glasgow
medium	oil on canvas
dimensions	122.0 x 102.0 cm.
inscription	(lower left) CKM 1884 (in pencil on reverse) Ship "Troop" Chas. K. Miller Marine Artist Glasgow 1884
source	Gift from the estate of E. M. Irvine (descendant of J.E. Irvine, a partner in Troop & Son), 1958.
accession	58.14

Contrairement à la plupart des armateurs du Nouveau-Brunswick des années 1880 et 1890, Howard D. Troop tenta de moderniser sa flotte en achetant des voiliers en fer et en acier. Malgré la coque moderne, le navire en fer *Troop* était démodé sous certains aspects. Le constructeur ou l'armateur rejeta le beaupré pointu plus moderne et y attacha une figure de proue, un embellissement souvent omis à cette époque d'extrême fonctionnalisme.

Cette peinture, qui est très différente de celles qui l'ont précédée, est un présage du caractère des portraits de navires du XXe siècle, époque où la demande de l'art prédomine sur l'artifice de la documentation (figure 9).

Dans ce portrait de Charles Keith Miller, les proportions de la voilure ne sont pas exactes. Les perroquets et les cacatois semblent être de la même dimension que les huniers et les basses voiles.

navire	trois mâts carré
lancement	Dumbarton, Écosse, 1884.
constructeur	A. McMillan & Sons
coque	fer 243′ x 38.9′ x 22.4′
jauge	1526 (net)
	1583 (brut)
immatricul.	Liverpool, Angleterre, 1884.
n° officiel	87977
propriétaire	Troop & Son (Saint John, Nouveau-Brunswick).
historique	Immatriculé à Liverpool au nom de Howard D. Troop de Saint John, 1887; ayant appartenu à la compagnie "Troop" de Rothesay au Nouveau-Brunswick de 1894 à 1905; naufragé sur les îles Kerguelen en 1910.
artiste	Capt. Charles Keith Miller (fl. vers 1884-1896), Glasgow
procédé	huile sur toile
dimensions	122,0 x 102,0 cm
inscription	(en bas à gauche) CKM 1884 (in pencil on reverse) Ship "Troop" Chas. K. Miller Marine Artist Glasgow 1884
origine	Don de E.M. Irvine (descendant de J.E. Irvine, un associé de Troop & Sons), 1958.
acquisition	58.14

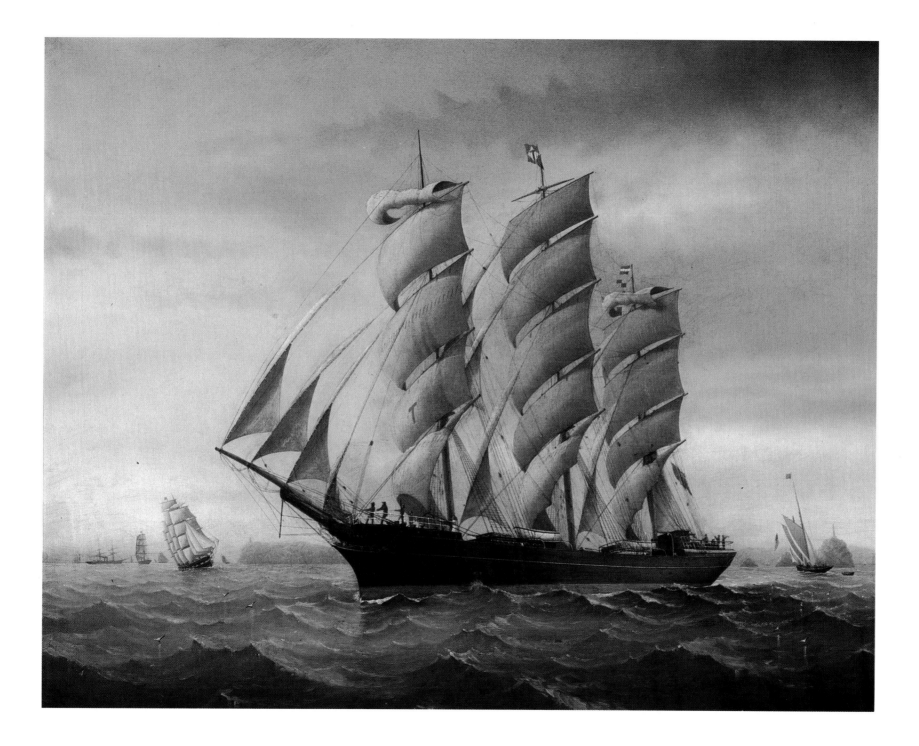

Centurion

Like Howard D. Troop, Robert and John Thomson modernized their fleet through the purchase of steel hulled vessels. Their *Centurion* flies the company's houseflag at the main truck, while the Red Ensign is flown at the monkey gaff. The *Centurion* carried double topsails on all three masts, but double topgallants on only the fore and main masts. The single topgallant on the mizzen is capped by a royal, as are the double topgallants on the fore and main masts. The cross-jack, or mizzen course, is furled. The bow has a head ornament but lacks a figurehead under the spike bowsprit.

The fact that there are no general significant stylistic differences between this 1892 portrait and works by such artists as Edouard Adam of a decade earlier points to the essentially conservative nature of ship portrait painting. The format of the image, the mode of application of paint and indeed the whole feeling of the picture is such that without the vessel's name, or the artist's signature and date, the work would be impossible to date with any degree of accuracy.

rig	ship
launched	Greenock, Scotland, 1891.
builder	Russell & Co.
hull	steel 257.1′ x 39′ x 22.7′
tonnage	1704 (net)
	1828 (gross)
registration	Liverpool, England, 1891.
official no.	97846
owner	Ship "Centurion" Co. Limited (Wm. Thomson & Co.), (Rothesay, New Brunswick).
history	Registered at Liverpool to Ship "Cambrian King" Limited 1903-1916; sunk in World War I while bound from Pensacola to London, 1917.
artist	H. Versaille (fl. about 1890-1895), Dunkerque
medium	oil on canvas
dimensions	92.0 x 62.0 cm.
inscription	(lower right) H. VERSAILLE D K. 1892
source	Purchased from Thomas E. McQuillan, Saint John, New Brunswick, 1960.
accession	60.10

Tout comme Howard D. Troop, Robert et John Thomson modernisèrent leur flotte en achetant des vaisseaux à coque en acier. Leur *Centurion* arbore le pavillon de la compagnie à la pomme du grand mât, tandis que le Red Ensign est arboré sur la corne de pavillon. Le *Centurion* avait des huniers doubles sur les trois mâts, mais des perroquets doubles sur le mât de misaine et le grand mât seulement. La voile barrée est serrée. La proue est ornée d'une tête mais n'a pas de figure de proue sous la pointe.

Le fait qu'il n'y ait pas de différence stylistique importante générale entre ce portrait de 1882 et les travaux des artistes tels que Edouard Adam d'une décennie précédente démontre la nature essentiellement conservatrice de la peinture de portraits de navires. Le format de l'image, le mode d'application de la peinture et en effet le sentiment général du portrait sont tels que sans le nom du navire, la signature de l'artiste ou la date de l'ouvrage, il serait impossible d'indiquer la date avec exactitude.

navire	trois mâts carré
lancement	Greenock, Écosse, 1891.
constructeur	Russell & Co.
coque	fer 257.1′ x 39′ x 22.7′
jauge	1704 (net)
	1828 (brut)
immatricul.	Liverpool, Angleterre, 1891
n° officiel	97846
propriétaire	Ship "Centurion" Co. Ltd. (Wm. Thomson & Co.), (Rothesay, Nouveau-Brunswick).
historique	Immatriculé à Liverpool au nom de Ship "Cambrian King" Ltd. de 1903 à 1916; coula durant la première grande guerre alors qu'il se dirigeait de Pensacola à Londres, 1917.
artiste	H. Versaille (fl. vers 1890-1895), Dunkerque
procédé	huile sur toile
dimensions	92,0 x 62,0 cm
inscription	(en bas à droite) H. VERSAILLE D K. 1892
origine	Acheté auprès de Thomas E. McQuillan de Saint John, Nouveau-Brunswick, 1960.
acquisition	60.10

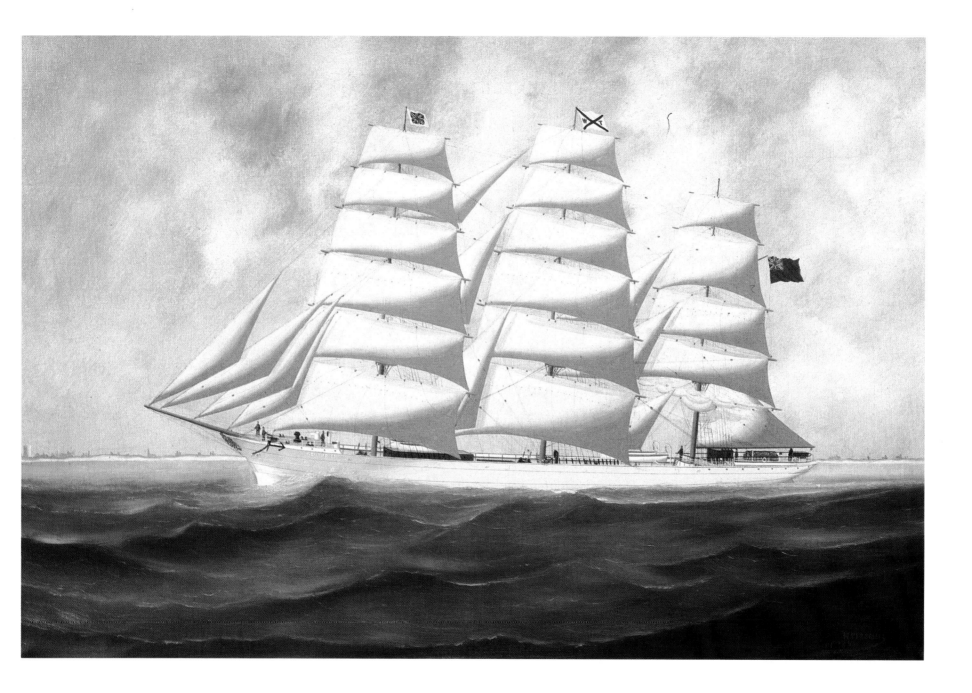

Vamosse

The *Vamoose** was a typical three-masted schooner (tern schooner) of the 1890s, when small fore-and-aft rig vessels were still able to compete with some success in an era of burgeoning commercial enthusiasm for steam propulsion. Fore-and-aft sails required smaller crews and could be handled largely from the deck.

Of the large number of schooners (of varying types) operated from New Brunswick throughout the 19th century, very few were painted by ship portraitists. Literally hundreds of schooners participated in the coasting trade to the eastern United States and the West Indies. One wonders why they did not serve as the subject of more paintings by artists such as E.J. Russell in Saint John, John O'Brien in Halifax or Antonio Jacobsen in New York. It is likely that schooners, requiring considerably less investment than larger vessels, were treated as ephemeral transports with insufficient individual character to be considered much more than common workhorses of the sea. Hence they appear from time to time as subsidiary vessels in ship portraits of larger New Brunswick vessels — included to give the illusion of a busy port.

As C.H. Ryder was captain of the *Vamoose* from 1894, but was not her master when she was wrecked in 1898, this painting, probably by a New England artist, can be fairly accurately dated.

* John P. Parker, *Sail of the Maritimes*. (Halifax: The Maritime Museum of Canada, 1960), p.78

rig	3-masted schooner
launched	Saint John, New Brunswick, 1891.
builder	Frederick E. Sayre
hull	142.4′ x 32.8′ x 11.3′
tonnage	348.73 (net) 387 (gross)
registration	Saint John, New Brunswick, 1891. (No. 32)
official no.	100081
owner	Frederick Ernest Sayre, James Walter Holly (Saint John, New Brunswick), *et al.*
history	Wrecked on Block Island, Rhode Island, 1898.
artist	Anonymous
medium	oil on canvas dimensions 91.5 x 61.0 cm.
inscription	(along bottom) "Vamoose" Capt C. H. RYDER source Gift of Ivan S. Ryder (descendant of the master), Saint John, New Brunswick, 1967.
accession	67.52

La *Vamoose** était un trois-mâts goélette des années 1890, lorsque les vaisseaux à gréement bout en bout pouvaient encore faire concurrence avec un certain succès dans une époque d'enthousiasme commercial débordant pour la propulsion mécanique. Les voiles de bout en bout exigeaient un équipage moins nombreux et pouvaient être maniées largement à partir du pont.

Parmi les nombreuses goélettes (de types différents) qui naviguaient à partir du Nouveau-Brunswick au cours du XIXe siècle, très peu ont fait l'objet de portraits créés par les portraitistes de navires. Des centaines de géolettes pratiquaient le cabotage vers les E'tats-Unis et les Antilles. On se demande pourquoi elles n'ont pas fait l'objet d'un plus grande nombre de peintures par des artistes tels que E.J. Russell à Saint John ou John O'Brien à Halifax ou encore Antonio Jacobsen à New York. Les goélettes qui exigeaient considérablement moins d'investissements que les plus gros vaisseaux étaient probablement traitées comme des moyens de transport éphémères qui n'avaient pas suffisamment de caractère individuel pour être considérés beaucoup mieux que des chevaux de labour marins. Par conséquent, elles apparaissent de temps à autre comme des navires auxiliaires dans les portraits de navires des plus gros vaisseaux du Nouveau-Brunswick — inclus pour donner l'illusion d'un port bourdonnant d'activité.

Puisque C.H. Ryder fut le capitaine du *Vamoose* à partir de 1894, mais qu'il n'était plus son capitaine lorsqu'il échoua en 1898, cette peinture, créée probablement par un artiste de la Nouvelle-Angleterre, peut être datée de faon relativement exacte.

* John P. Parker, Sail of the Maritimes. (Halifax: The Maritime Museum of Canada, 1960), 78.

navire	goélette à trois mâts
lancement	Saint John, Nouveau-Brunswick, 1891.
constructeur	Frederick E. Sayre
coque	142.4′ x 32.8′ x 11.3′
jauge	348.73 (net) 387 (brut)
immatricul.	Saint John, Nouveau-Brunswick, 1891. (n° 32)
n° officiel	100081
propriétaire	Frederick Ernest Sayre, James Walter Holly (Saint John, Nouveau-Brunswick), et autres.
historique	Échoué sur Block Island à Rhode Island, 1898.
artiste	anonyme
procédé	huile sur toile
dimensions	91,5 x 61,0 cm
inscription	(en bas) "Vamoose" Capt C. H. RYDER
origine	Don de Ivan S. Ryder (descendant du capitaine), Saint John, Nouveau-Brunswick, 1967.
acquisition	67.52

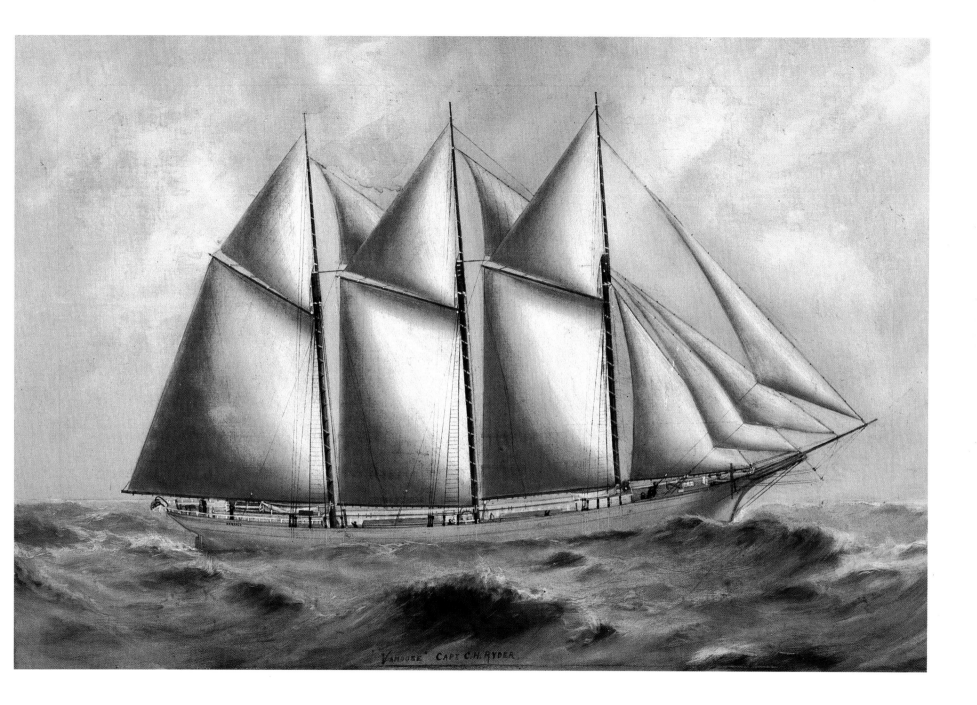

Vandore Capt C.H.Ryder

Howard D. Troop

In 1912, the year Howard D. Troop died, the once proud Troop fleet consisted of a single 4-masted steel barque named for its owner. For a time, very large sailing vessels with large carrying capacities were able to compete with steamers in long distance shipping, but they were expensive to buy and maintain. Few New Brunswickers were willing to make the investment. After being sold in 1912, the *Howard D. Troop* was eventually allowed to idle in Oakland Creek, California before being demolished in 1935. The figurehead, a carving of Howard D. Troop himself, is now in the San Francisco Maritime Museum.

This impressive vessel, painted by R.A. Borstel is shown with single topgallants, royals and skysails. Borstel worked for the Adelaide Photo Company of Sydney, Australia, for several of his signed canvases also have that company's name inscribed on them. Photographers were also selling their work to ship masters and owners and the Adelaide Photo Company could provide photographic or painted ship portraits.

Despite the fact that Borstel was working in Sydney when he painted the **Howard D. Troop** in 1906, the background is Heligoland, Germany. Borstel's frequent use of this bit of European topography may indicate his place of origin.

rig	4-masted barque
launched	Port Glasgow, Scotland, 1892.
builder	R. Duncan & Co.
hull	steel 291.3' x 42.2' x 24'
tonnage	2080 (net)
	2165 (gross)
registration	Glasgow, Scotland, 1892.
official no.	98689
owner	Sailing Ship "Howard D. Troop" Company (Rothesay, New Brunswick).
history	Sold to Hind, Rolph & Co. of San Francisco 1912; renamed the Annie M. Reid; laid up in Oakland Creek, 1921; broken up in California, 1935.
artist	R. A. Borstel (fl. 1906-1912), Sydney
medium	oil on canvas
dimensions	76.0 x 50.5 cm.
inscription	(lower left) R. A. Borstel 1906
source	Gift of Mrs. D. F. Angus, Montreal, Quebec; Mrs. Edythe Bridges, Saint John, New Brunswick and Mrs. H. G. H. Smith, Winnipeg, Manitoba (descendants of the H.D. Troop), 1961.
accession	61.92

En 1912, l'année où Howard D. Troop est mort, la flotte de Troop qui jadis avait été une flotte impressionnante se composait uniquement d'une seule barque en acier à 4 mâts à l'usage de son propriétaire. Pendant un certain temps, les gros voiliers d'une grande capacité de transport pouvaient faire concurrence aux vapeurs pour le transport sur les longues distances, mais leur achat et leur entretien coûtaient cher. Peu de Néo-Brunswickois étaient prêts à se lancer dans ce genre d'investissement. Après avoir été vendu en 1912, le *Howard D. Troop* resta à ne rien faire à Oakland Creek en Californie avant d'être démoli en 1935. La figure de proue, une sculpture de Howard D. Troop lui-même, se trouve maintenant au Musée maritime de San Francisco.

Ce vaisseau impressionnant peint par R.A. Borstel est présenté avec des perroquets, des cacatois et des contre-cacatois simples. Borstel aurait apparemment travaillé pour la Adelaide Photo Company de Sydney en Australie, car il a signé plusieurs de ses toiles qui portent le nom de la compagnie. Les photographes vendaient également leurs travaux à des capitaines et des armateurs de bateaux et la compagnie Adelaide Photo Company pouvait fournir des photographies de navires ou des portraits.

Malgré que Borstel travaillait à Sydney lorsque le **Howard D. Troop** fut peint en 1906, l'arrière-plan est Heligoland en Allemagne. L'utilisation fréquente de cette topographie européenne par Borstel pourrait indiquer son lieu d'origine.

navire	quatre-mâts barque
lancement	Port Glasgow, Écosse, 1892.
constructeur	R. Duncan & Co.
coque	acier 291.3' x 42.2' x 24'
jauge	2080 (net)
	2165 (brut)
immatricul.	Glasgow, Écosse, 1892.
n° officiel	98689
propriétaire	Sailing Ship "Howard D. Troop" Company (Rothesay, Nouveau-Brunswick)
historique	Vendu à Hind, Rolph & Company de San Francisco, 1912; rebaptisé Annie M. Reid; mis à la côte à Oakland Creek en 1921; démoli en Californie, 1935.
artiste	R.A. Borstel (fl. 1906-1912), Sydney
procédé	huile sur toile
dimensions	76,0 x 50,5 cm
inscription	(en bas à gauche) R. A. Borstel 1906
origine	Don de M^me D.F. Angus de Montréal, Québec; M^me Edythe Bridges de Saint John, Nouveau-Brunswick et M^me H.G.H. Smith de Winnipeg, Manitoba (descendantes de H.D. Troop), 1961.
acquisition	61.92

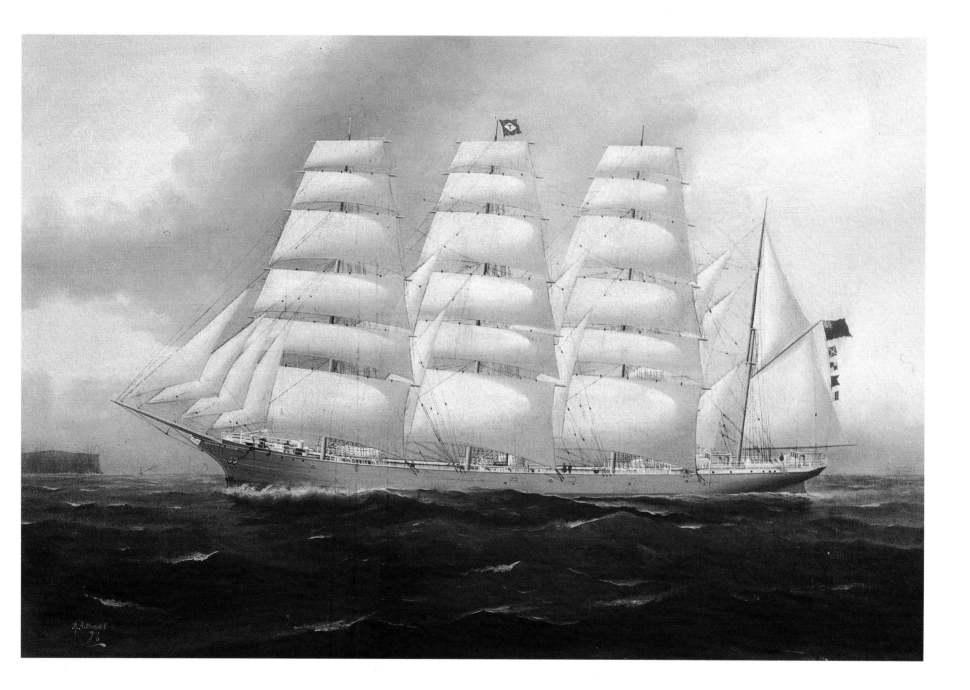

A sister ship to the *Centurion* (cat. 36), the *Marathon* was constructed two years later by the same Scottish shipbuilders, Russell and Company. Apparently the Thomsons liked the *Centurion*. The *Marathon*, as depicted by Henry Loos of Antwerp, displays an identical sail plan, including the single topgallant on the mizzen mast. There are some slight variations in certain deck features but the hull lines of both are virtually identical.

The painter Henry Loos may have been related to John Loos (cat. 22 & 24). However, Loos is a common Flemish surname and as the similarities in their styles are generic and not specific they probably reflect general local tradition.

The portrait the Marathon reveals fine technical drawing clearly showing many of the ship's features. Numerous small details have been included by the artist.

rig	ship
launched	Greenock, Scotland, 1893.
builder	Russell & Co.
hull	steel 260.6' x 40' x 23'
tonnage	1814 (net)
	1988 (gross)
registration	Liverpool, England, 1893.
official no.	102088
owner	Ship "Marathon" Co. Limited (Wm. Thomson & Co.) (Rothesay, New Brunswick).
history	Purchased by "Marathon" Sailing Ship Company (Robert & R. R. Thomas) of Liverpool, about 1902; renamed *Denbigh Castle* and reported missing bound from Lobos d'Afuera, Peru to Antwerp, 1912.
artist	Henry Loos (fl. about 1870-1894), Antwerp
medium	oil on canvas
dimensions	95.0 x 63.5 cm.
inscription	(lower right) Henry Loos. Antwerp 1894
source	Gift of Mrs. S. A. Crossley (wife of Stanley A. Crossely, captain of the Marathon until 1900), Saint John, New Brunswick, 1957.
accession	57.11

Un navire identique au *Centurion* (cat. 36), le *Marathon* fut construit deux ans plus tard par les mêmes constructeurs de bateaux écossais, Russell and Company. Les Thomsons auraient apparemment aimé le *Centurion*. Le *Marathon*, tel que décrit par Henry Loos de Anvers, présente un plan de voilure identique, y compris le perroquet simple au mât d'artimon. Il y a de petites variations par rapport à certaines caractéristiques du pont, mais les lignes de la coque des deux navires sont pratiquement identiques.

Il se peut que le peintre Henry Loos ait été parent avec John Loos (cat. 22 et 24). Toutefois, Loos est un prénom flamand commun, et puisque les similarités dans leur style sont génériques et non pas spécifiques et qu'elles traduisent probablement les traditions locales générales, il faut faire attention lorsqu'on laisse entendre qu'il y a des liens familiaux.

Le portrait du Marathon révèle un dessin technique raffiné qui présente un bon nombre des caractéristiques du navire avec précision. L'artiste y a inclus de nombreux petits détails.

navire	trois mâts carré
lancement	Greenock, Écosse, 1893.
constructeur	Russell & Co.
coque	acier 260.6' x 40' x 23'
jauge	1814 (net)
	1988 (brut)
immatricul.	Liverpool, Angleterre, 1893
propriétaire	Ship "Marathon" Co. Ltd. (Wm. Thomson & Co.) (Rothesay, Nouveau-Brunswick).
historique	Acheté par "Marathon" Sailing Ship Company (Robert & R. R. Thomas) de Liverpool vers 1902; rebaptisé *Denbigh Castle* et porté disparu lors d'un voyage de Lobos d'Afuera, Pérou à Anvers, 1912.
artiste	Henry Loos (fl. vers 1870-1894), Anvers
procédé	huile sur toile
dimensions	95,0 x 63,5 cm
inscription	(en bas à droite) Henry Loos. Antwerp 1894
origine	Don de Mme S. A. Crossley (femme de Stanley A. Crossely (capitaine du *Marathon* jusqu'à 1900), Saint John, Nouveau-Brunswick, 1957.
acquisition	57.11

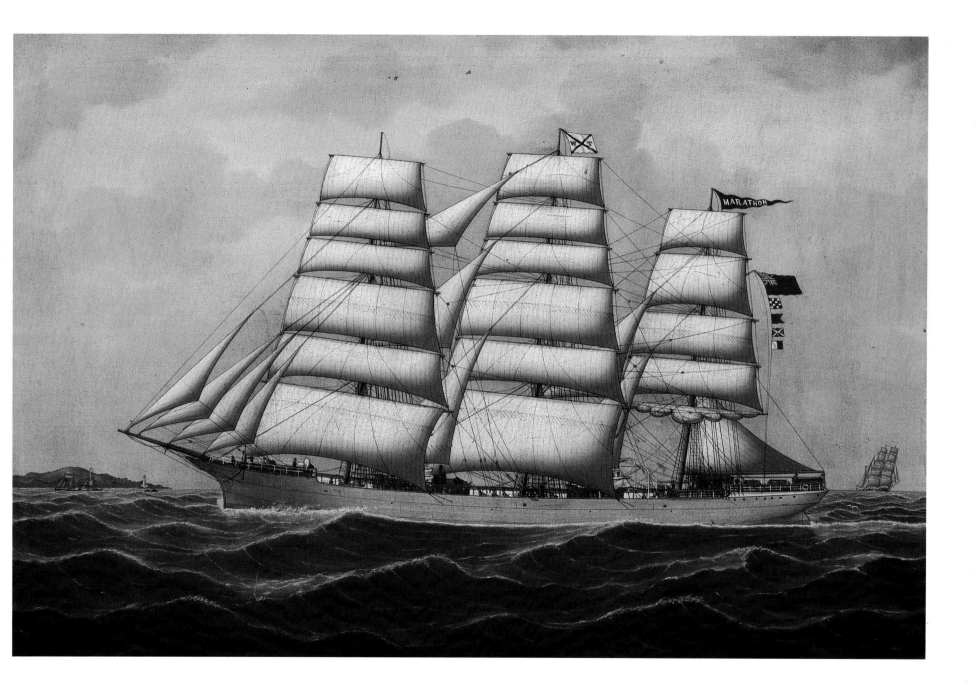

S. S. Pydna

The *S.S. Pynda*, owned by the foresighted Thomsons, documents one of the few New Brunswick firms to acquire steam powered craft. The *S.S. Pydna* was one of nine steel ocean steamers in their fleet. Known as the Battle Fleet, the last of the Thomson steamers were sold to the Canadian Government during World War I. Prior to this, the *Pydna* had been sold to a Greek purchase.

Shown here off Naples, with Vesuvius smoking in the background, this screw steamer has the Thomson houseflag painted on its funnel. The pilot jack flutters from the fore mast and the vessel's International Code Signal, "R M C D", is flown on a signal hoist.

rig	schooner rigged, screw steamer
launched	Port Glasgow, Scotland, 1900.
builder	Russell & Co.
hull	steel 309.6' x 44.5' x 22.55'
tonnage	1854.73 (net) 2867.75 (gross)
registration	Liverpool, 1900. (No. 8) Saint John, New Brunswick, 1907. (No. 11)
official no.	110632
owner	Steamship "Pydna" Company Limited (Wm. Thomson & Co.), (Rothesay, New Brunswick).
history	Sold at Liverpool into Greek ownership, 1910.
artist	de Simone family (active 1850s-1907), Naples
medium	gouache on paper
dimensions	65.5 x 44.5 cm.
inscription	(bottom) "SS. PYDNA"
source	Gift of Horace A. Porter (descendant of Alfred Porter, Manager of Wm. Thomson & Co.), Saint John, New Brunswick, 1939.
accession	33193

Le *S.S.Pydna* appartenant aux avant-gardistes Thomsons, documente l'une des rares sociétés du Nouveau-Brunswick à acquérir un vapeur. Le *S.S. Pydna* était un des neuf vapeurs en acier qui faisaient partie de la flotte. Connu sous le nom de Battle Fleet, le dernier vapeur de Thomson fut vendu au gouvernement canadien pendant la première grande guerre. Avant cette époque, le *Pydna* avait été vendu à un acheteur grec.

Présenté ici près de Naples, le mont Vésuve en activité à l'arrière-plan, ce vapeur arbore le pavillon d'armateur Thomson peint sur sa cheminée. Le pavillon-pilote est fixé au mât de misaine et le signal "R M C D" du Code international de signaux paraît sur le monte-signaux.

navire	navire à hélice, gréé en goélette
lancement	Port Glasgow, Écosse, 1900.
constructeur	Russell & Co.
coque	acier 309.6' x 44.5' x 22.55'
jauge	1854.73 (net) 2867.75 (brut)
immatricul.	Liverpool, 1900. (n° 8). Saint John, Nouveau-Brunswick, 1907, (n° 11).
n° officiel	110632
propriétaire	Steamship "Pydna" Company Limited (Wm. Thomson & Co.) (Rothesay, Nouveau-Brunswick).
historique	Vendu à Liverpool à des propriétaires grecs en 1910.
artiste	La famille de Simone (actif 1850s-1907), Naples
procédé	gouache sur papier
dimensions	65,5 x 44,5 cm
inscription	(en bas) "S.S. PYDNA"
origine	Don de Horace A. Porter (descendant de Alfred Porter, gérant de William Thomson & Co.), Saint John, Nouveau-Brunswick, 1939.
acquisition	33193

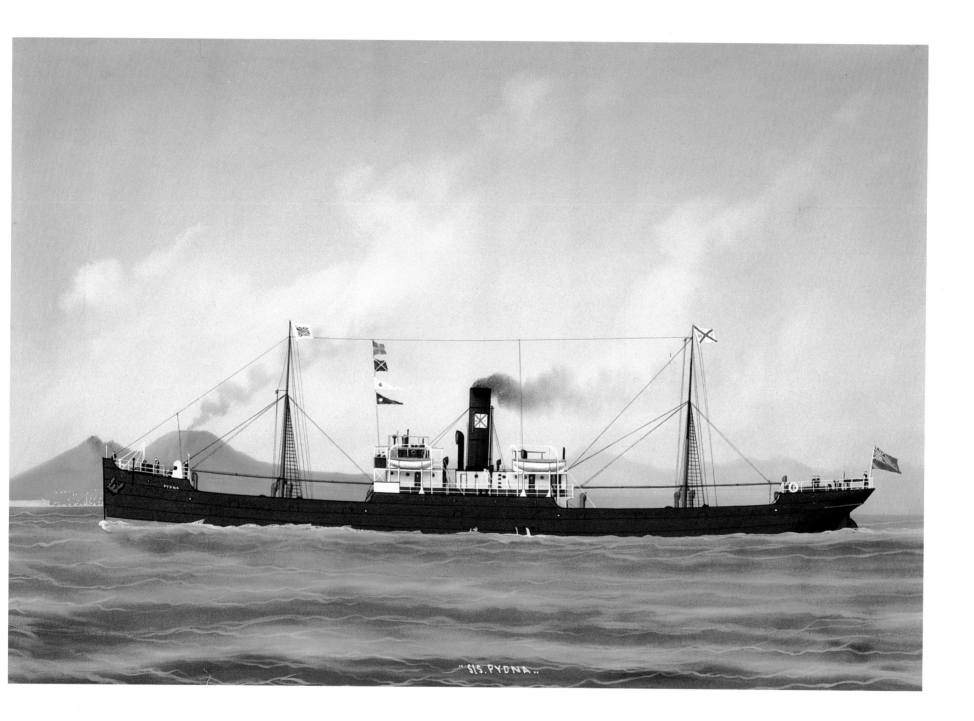

"SIS. PYDNA.."